解密大師

理查·漢彌爾頓 論 馬塞爾·杜象

文章、訪談和書信選集

編選｜柯琳·迪瑟涵（Corinne Diserens）、潔昕·塔辛（Gesine Tosin）

法譯中｜余小蕙

美德文化藝術基金會｜MDCA Foundation

目 錄

理查·漢彌爾頓（Richard Hamilton）——
您沒有任何懊悔？

馬塞爾·杜象（Marcel Duchamp）——
完全沒有，要知道所有這類革命，
至少在上一個世紀當中，
總是一個偶像破壞反對另一個偶像破壞。
我自認為在破壞偶像，
並且樂以為之。

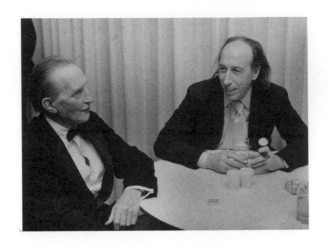

馬塞爾・杜象（左）
和理查・漢彌爾頓
紐約現代美術館，1963 年

前言

柯琳·迪瑟涵（Corinne Diserens）
潔昕·塔辛（Gesine Tosin）

我向來喜愛做不需太多介入的作品，
我肯定從杜象身上繼承了這點。
1960 年代，我用「Braun」*的商標
做了一幅小幅的拼貼畫，
僅僅將 Braun 音譯成英文「Brown」。
那是一次微乎其微的介入。

理查‧漢彌爾頓

* 譯註：德國知名家電品牌。

　　1948 年，理查・漢彌爾頓因緣際會見到了名聞遐邇的《綠盒子》（*Boîte verte*）其中一版；馬塞爾・杜象於 1934 年發行的這件作品，裡頭鬆散地收錄了其傑作《新娘被她的單身漢們剝得精光，甚至》（*La Mariée mise à nu par ses célibataires, même*）相關筆記的摹本。這位英國年輕藝術家興致勃勃地投身到這批無疑是現代藝術史最令人驚異的文獻之一，從此開啟了一生與杜象及其作品的對話。他指出，這個邂逅「為我往後幾年的電池充了電」──此言並不完全正確，因為「充的電」不只維持幾年而已；事實上，時至今日，它繼續滋養著他與杜象作品之間仍在進行的對話 *。一切始於當漢彌爾頓決定為《綠盒子》製作活字印刷版本時。

　　兩位藝術家自 1956 年起展開了密集的書信往來，他們的通信不但拉近了兩人的關係，而且反映出關係的變化。他們的通信一開始使用「親愛的馬塞爾・杜象」和「敬請鈞安」之類的語詞，隨後逐漸變得親密起來，以至於幾年後一封寫給馬塞爾和蒂妮・杜象（Teeny Duchamp）的信以「無數的親吻」做為結語。漢彌爾頓對杜象深厚且日益增長的情感令人驚奇，例如，我們從他於 1961 年為英國國家廣播電台 BBC 和杜象進行的一項訪談中的發言便可見一斑：「您生命中最驚人的成就之一，是您讓人萌生愛意。〔……〕那是一種對您的生命、對您的一切作為油然而生的崇愛 [1]。」杜象也向這位晚輩表達了他的鍾愛和尊敬。當漢彌爾頓為《綠盒子》進行活字印刷翻譯時，杜象寄給他一件珂羅版作品，是羅伯・勒貝爾（Robert Lebel）為他作傳的精裝版（1959 年）中使用過的一張素描，特寫呈現兩位面對面的棋手的輪廓。他在作品下方親筆寫著：「給理查、我的解密大師理查・漢彌爾頓，深情的，馬塞爾・杜象。」這則具名指出漢彌爾頓的獻詞意義重大、影響深遠：漢彌爾頓不只是「解密者」，而且是一位解密「大師」，是他發現了一把能夠開啟杜象複雜藝術世界的萬能鑰匙，影響

* 譯註：　本書首先以法文於 2009 年出版，漢彌爾頓當時仍尚在人世，但於 2011 年 9 月 11 日過世，享年 89 歲。

了日後許多畫冊文章和展覽報導。

　　1963 年，漢彌爾頓受邀參加杜象在帕薩迪納（Pasadena）美術館舉行的回顧展。他和杜象一起在美國旅行，沿途並在好幾個機構舉行講座，介紹「大玻璃」。他從首次美國之旅帶回了一枚不起眼的小徽章，上頭寫著「SLIP IT TO ME」（悄悄塞給我），後來發展成作品《神靈顯現》（Epiphany）[2]。漢彌爾頓當時與這位前輩藝術家的作品之間正在形成的緊密聯繫，已見於他最重要的幾張畫中，特別是《光榮的科技文化》（Glorious Techniculture）[3] 和《AAH!》[4]，畫面呈現他將大眾文化的消費慾望神話和「大玻璃」中的「慾望載體」的隱喻並置對照。

　　1950 年代，當漢彌爾頓開始埋首於杜象的作品時，杜象的手稿和筆記流傳並不廣泛。杜象於 1914 年發表了他第一個盒子 —— 一版五件，收錄十六份筆記和一幅素描（「1914 年的盒子」〔Boîte de 1914〕）。第二個盒子標題為《新娘被她的單身漢們剝得精光，甚至》，於 1934 年發表，一版 320 件[5]。這 93 份文獻（1911-1915 年所創作的素描和手稿筆記的照片和摹本，以及一張用模板上色的版畫）鬆散地置於盒內，名為《綠盒子》，以有別於繪於玻璃上、又稱「大玻璃」的同名傑作。杜象對此說明：「我在我的玻璃完成 —— 或者更確切地說，被擱置了十二年 —— 之後，找到自己在一百多張小紙片上隨意塗寫的工作筆記。我想盡可能如實還原它們，因此將所有這些想法通過平版印刷術以及和原稿相同的墨水來複製。為了找到質感相同的紙，我搜遍巴黎最不可思議的角落。在這之後，每張版畫還得用我按原稿外緣裁剪的鋅製版型，切割成三百份。工作量非常大，我不得不雇用我的門房來幫忙[6]……」。《綠盒子》的筆記既是幫助我們理解「大玻璃」的重要背景，本身也是一部饒富詩意的散文集，與「大玻璃」並行不悖。此外，這些筆記是「杜象的革命性概念 —— 即發展一種思想、而非視覺的藝術形式 —— 第一個、且是最完整的表達」[7]。這批零散的紙頁以一種前所未有的方式印成了版畫。杜象使用珂羅版印刷術，等比例複製了這些筆記，賦予盒子一種與眾不同的效果。他

對不同的版畫技術和理論深感興趣，選擇使用一種創新的方式，即照相製版、而非傳統的原稿轉印技法。杜象對版畫技術的熱衷無疑增加了漢彌爾頓對《綠盒子》的興趣——他自己也嘗試過不同技術，創作了數件精彩的版畫。此外，版畫也在其日後創作中占有重要分量[8]。

在杜象將這些筆記收錄於《綠盒子》之前，被譯成英文的如鳳毛鱗爪。最先的英文譯本於 1932 年發表在英國期刊《This Quarter》[9]，並有安德烈・布勒東（André Breton）的一篇短文介紹。《綠盒子》於 1934 年發表後，法國的廣大民眾還得等 25 年才有機會看到數量可觀的「工作筆記」——1959 年底出版了杜象文集《鹽商》（Marchand du sel），其中收錄了許多筆記[10]。

儘管如此，漢彌爾頓通過勞倫斯・艾洛威（Lawrence Alloway），取得了英國屈指可數的《綠盒子》當中的其中一件[11]。他在決定將這些複製本轉換為活字印刷英文版之前，對杜象筆記做了諸多研究，還製作了一張圖表以顯示他認為「大玻璃」與筆記相對應之處。不過，某些筆記仍晦澀難解，有不少自相矛盾和模稜兩可之處。他在倫敦當代藝術學院（ICA）所舉辦、以杜象為主題的研討會上發表後，將圖表寄給了杜象。那是在 1956 年。漢彌爾頓寫給杜象的這第一封信裡，自我介紹為畫家。漢彌爾頓雖然感覺到杜象憎惡繪畫，卻表現的相當有自信，從而為他們日後的關係定了調[12]。他後來甚至說：「我一直是個老派藝術家，是一般認知中的美術家；我學生時代接受的就是這樣的訓練，至今依然如此。」[13] 漢彌爾頓曾就讀皇家藝術學院（Royal Academy of Arts）和斯萊德美術學院（Slade School of Fine Art），創作過數幅涉及透視法和運動的繪畫，並準備以拼貼作品《到底是什麼讓今天的家如此不同，如此吸引人？》（Just what is it that makes today's home so different, so appealing?）參加 1956 年在倫敦白教堂美術館（Whitechapel Art Gallery）舉行的宣言展「此即明日」（This is Tomorrow）的畫冊[14]。他在杜象死後（1968 年）說道：「只有一種被杜象影響的方式，即成為支持和反對他的……偶像破壞者。比方說，他一直反對視網膜藝術。如今，我反其道而行，在繪畫上變得更加針

對『視網膜』，我以為這會讓馬塞爾高興。」[15]

　　杜象花了近一年的時間才回覆漢彌爾頓的第一封信。他在回信中表示對其筆記被解讀和使用圖示說明的方式感到高興和滿意。他還向友人、耶魯大學藝術史教授喬治・赫爾德・漢彌爾頓（George Heard Hamilton）提及漢彌爾頓的名字，從而繼續發展出後來杜象和漢彌爾頓之間的「印刷對話」。他們的通信詳細記錄了兩人在進行活字印刷翻譯過程中遇到的各種問題：「在我看來，最棘手的不是翻譯法文。我想主要困難會發生在當我們將《綠盒子》所蘊含的微妙思想轉移到冰冷的印刷品上時；真正的問題會出現在活字排印階段：用印刷術的鉛字、而非手稿筆記複製本，來傳達思想。」[16]漢彌爾頓對先前英譯筆記的幾項嘗試持強烈批評的態度，尤其強調它們未能有條理地闡明杜象創作的特殊性，即他的註解 —— 和某些註解之間的空間配置 ——他的塗改以及畫底線強調的字詞或段落。除了翻譯上的困難之外（漢彌爾頓自知法文能力有限，且自稱為「單語人士」[17]），最難的是如何將筆記轉為印刷字體而又不失《綠盒子》內容特有的自發性[18]。他決定，為了盡可能如實呈現杜象筆記的微妙之處，需要一種更貼切的編排設計和字型；亦即，對一系列符號進行統一、變換字型、以及發展一種與較常規書籍格式相稱的順序。漢彌爾頓的「單語障礙」似乎恰恰成了「一道跨越《綠盒子》當中往往讓人不得其門而入之處 ——其圖形和概念元素的配置結構 —— 的橋梁。〔……〕。當圖形感官效果和語言融於形象時，他將所有注意力都集中在『類比處理』上 ——結構和間距、停頓、字型、標點符號。」[19]

　　漢彌爾頓將自己對《綠盒子》筆記的活字印刷翻譯，即他的《綠書》（Green Book），視為「大玻璃」的一種手冊，正如杜象自己對《綠盒子》之性質的說法：「為了避免某些思想遭到背叛，必須用一種圖形語言：那就是我的玻璃。然而評註、筆記是有助益的，就像老佛爺百貨公司（Galeries Lafayette）商品目錄裡頭的照片說明一樣。這是我的『盒子』之所以存在的理由。〔……〕。」[20]說也奇怪，這個「其中每一個細節都獲得解說、被編目」的「目錄」，在 1957 年初得到

了迴響、共鳴，不過以一種不同的形式和不同的規模呈現──當漢彌
爾頓製作其著名的普普藝術特徵表格時。[21]

　　漢彌爾頓為《綠盒子》製作的活字印刷版，由喬治‧赫爾德‧漢
彌爾頓翻譯，以《新娘被她的單身漢們剝得精光，甚至》為書名出版。
那是在 1960 年。此書廣受好評──勞倫斯‧艾洛威寫道：「漢彌爾頓
把一台神諭郵件分揀機變成了一本前後連貫的教科書。他的活字印刷
版本既優雅且令人難以置信地微妙。〔……〕。他對手寫草稿的系統
性編碼，一方面回應了原稿親筆書寫上的微妙變化，同時確保了原稿
從未有過的清晰可讀。」[22]當杜象在紐約收到最初幾本《綠書》時，他
寫道：「這本書讓我們興奮極了。您的熱情投入創造了一頭真實的怪
物，一個法文《綠盒子》的結晶變體。這首先得歸功於您的設計，讓
翻譯昇華成一種造型形式，它如此接近原稿，新娘肯定更加綻放。」[23]
杜象早於三年前在《創造過程》（Le Processus créatif）中提到「變體」
（transsubstantiation）這個詞。他在分析觀眾在場對藝術品生產所
具有的意義時寫道：「當觀眾面對質變現象時，創造過程呈現出另一
番面貌；當惰性物質變成藝術品時，就會發生一次真正的變體，而觀
眾扮演的重要角色在於決定作品在美學秤上的重量。總之，藝術家不
是唯一完成創造行為的人，因為觀眾通過對作品深層屬性的分析和解
讀，在作品和外在世界之間建立了聯繫，從而對創造過程注入了自己
的貢獻。」[24]

　　漢彌爾頓雖然剛完成若干重要作品，例如《室內 I》（Interior I），
《我的瑪麗蓮》（My Marilyn）和《靜物》（Still-Life）[25]，仍繼續扮
演「解密大師」的角色。當英國藝術協會（Arts Council）請他組織
1966 年在泰德美術館的杜象回顧展時，他決定重製「大玻璃」。事實
上，這件傑作的脆弱和它在費城美術館的保存狀況不允許旅行，漢彌
爾頓的重製於是採取了此一「創造過程」的形式：他根據自身對筆記
的透徹了解，重新操演一次：「我們採取的方法是根據《綠盒子》的
文獻將所有步驟重複一遍。將整個製作過程重新來過一次，而不是去
模仿過程產生的效果。」[26]這一浩大工程的成果，再加上展覽受到的

普遍好評，再次博得了杜象的讚揚：「您做到了極致完美，而我們知道這純粹因您盡心竭力的投入使然。」[27]

「大玻璃」其中一個主要特徵是維度（dimension），這件多重維度的藝術作品在漢彌爾頓所撰寫的諸多專文中還呈現了另一個維度。這些文章的精確度令人印象深刻，不僅提供我們重製的所有技術細節，同時概略闡明了他對這件顛覆審美經驗的作品的理解。

漢彌爾頓對杜象作品的熱情投入並未因1968年杜象過世而停止。1999年，他和艾可·邦克（Ecke Bonk）發表了杜象《白盒子》（*Boîte blanche*）的活字印刷翻譯；翌年，他構思了「大玻璃」的活字印刷／地形圖，以兩張折疊地圖組成的示意圖：《馬塞爾·杜象。水和瓦斯、單身漢機器、新娘發動機》（*Marcel Duchamp. Eau et Gaz, machine célibataire, moteur Mariée*）[28]。一篇至今尚未發表的文章談及最近找到的一份關於「大玻璃」中的脫穀機的筆記。我們在此仍可發現自一開始就驅使著漢彌爾頓的不輟好奇心[29]。

兩位藝術家有一個共同的地點：卡達克斯（Cadaqués），他們經常夏天在那兒相聚。1930年，杜象在曼·雷（Man Ray）陪同下造訪了薩爾瓦多·達利（Salvador Dalí），首次來到西班牙海岸這座村莊——卡達克斯之後成了他的庇護所。三十多年後，馬塞爾和蒂妮·杜象邀請漢彌爾頓加入他們：

「我是在1963年首次來到卡達克斯。我記得這個日期，因為我第一任妻子泰瑞（Terry）於1962年11月車禍喪生；馬塞爾和蒂妮·杜象很喜歡她，因此深受影響。他們隔年邀我去卡達克斯。我去了並住在他們家；他們的公寓矗立在阿爾蓋港（Port d'Alguer）。之後，我時常回去那兒。一開始是因為我和馬塞爾有工作要做。〔……〕。

我每年都去卡達克斯；有時和小孩一起去，這時我們會在與馬塞爾和蒂妮家相鄰的一棟房子租一間公寓。當我獨身前往時就住杜象夫婦家。白天，我坐在陽台和他一起工作；一到下午六點，我們會去

梅利同酒吧喝一杯，抽根雪茄，靜靜看著路過的女郎，直到馬塞爾在晚餐前找到棋友下一兩盤棋。那段日子非常美好，我非常喜歡卡達克斯。」[30]

　　杜象死後隔年，漢彌爾頓在卡達克斯買了房子，並在那兒構思了多件作品，尤其是 1975 年的《標誌》（Sign）、1978 年的《水瓶》（Carafe）或 1979 年的《煙灰缸》（Ashtray）[31]。在此同時，蘭法朗哥‧龐貝利（Lanfranco Bombelli）也開了一家小畫廊，只在夏天營業幾星期。

　　「當時整個地區有一個里卡爾（Ricard）茴香酒的廣告。我想到『里卡爾 -- 理查』。蘭法朗哥〔龐貝利〕和我決定為卡達克斯畫廊一項展覽製作煙灰缸、酒瓶和商標。我們獲得了許可。事實上，我們的信幸運地慢慢傳到了最高層，即保羅‧里卡爾（Paul Ricard）先生本人那兒。他不僅是里卡爾公司的老闆，也是商標的設計者。他回覆說很榮幸授權給我們；他也經常乘遊艇來卡達克斯拜訪他的朋友薩爾瓦多‧達利。我們一獲得正式授權之後，一切進展順利。替里卡爾製造煙灰缸的公司將里卡爾的商標換成我的，於是這成了絕對的真品。我們生產數量合理的煙灰缸，透過巴塞隆納一家叫凡森（Vinçon）的商店銷售，價格和一般煙灰缸一樣。我為卡達克斯的展覽另外做了簽名版的煙灰缸。為里卡爾公司製造水瓶的公司也用我的商標生產了小量的水瓶。我在倫敦製造了琺瑯商標。我們決定展覽採偶發藝術（happening）的形式、而非展覽，只持續一個週末。里卡爾公司的人很友善，派了一輛廣告麵包車在附近各個咖啡館到處跑，還有一輛雪鐵龍 2CV，裡頭裝滿了里卡爾酒杯和酒瓶、花生，以及水和一位酒保。麵包車整個週末就停在畫廊前面，所有進畫廊的人都受邀去喝一杯里卡爾贈送的茴香酒。」[32]

　　1970 年代初，漢彌爾頓發現一張卡達克斯的風景明信片，上頭是一幅日出美景。他當時正在創作一系列粉彩、水彩和油畫，將一些花和風景等感性題材的繪畫和糞便的形象進行對照。這幅卡達克斯的浪漫景觀理所當然地成為此系列的一部分[33]，結果是《日出》（Sunrise）[34]。

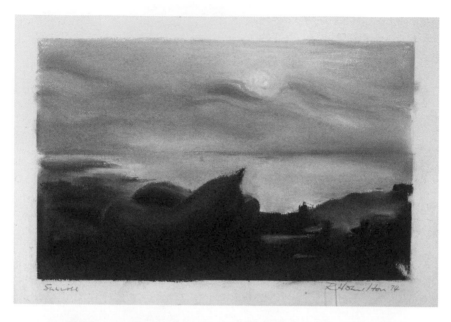

理查‧漢彌爾頓《日出》，1974 年

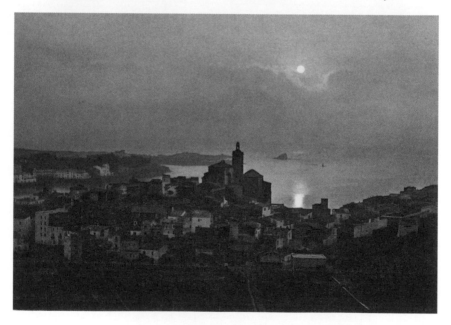

卡達克斯風景明信片

上 — 粉彩紙本，31×40 公分

這件粉彩作品明顯指涉卡爾‧榮格（Carl G. Jung）一個具解放性的幻想：「這一整個系列中可見到的一坨碩大糞便，落在小城的中心要素——教堂上。榮格在他的書《我的人生——回憶、夢和省思》（*Ma Vie. Souvenirs, rêves et pensées*）中，描述了對他意義深遠的一個幻想。他寫道：我眼前矗立著美麗的教堂，上方是藍藍的天；上帝高高坐在其黃金寶座上俯視塵世；寶座下方一坨碩大的糞便落在教堂嶄新閃亮的屋頂，將屋頂砸碎，牆面也四分五裂。」[35] 因此，漢彌爾頓主要通過寫作來闡明他對杜象不可動搖的承諾。他指出，「書寫杜象讓我有機會去合理化我對他及其非凡創作的忠誠。」《日出》揭示了兩人關係的另一個維度，遠超過他們之間不間斷的豐富對話。事實上，漢彌爾頓在這件作品中用另一種方式向杜象致敬——這份致敬因其不容置疑的顛覆性而更加強有力。

我們竭誠感謝理查‧漢彌爾頓，謝謝他的慷慨大方、他的寶貴貢獻以及他所給予我們的時間和信任；感謝賈克琳‧馬蒂斯‧莫尼耶（Jacqueline Matisse Monnier）和馬塞爾‧杜象協會（Association Marcel Duchamp）的協助和密切合作；感謝紅屋之友協會——安托尼‧德‧蓋爾博基金會（Association des Amis de La maison rouge – Fondation Antoine de Galbert）、安妮‧德‧馬爾吉瑞（Anne de Margerie）、里歐內爾‧伯維耶（Lionel Bovier）和 JRP/Ringier 出版社，他們的協助使本書得以成形。我們在此也對美德文化藝術基金會出版中文版、余小蕙出色的翻譯和寶貴的合作，以及對本書做出貢獻的所有人員致以最誠摯的謝意。

註釋

1 理查 · 漢彌爾頓，與馬塞爾 · 杜象的訪談，錄製於 1961 年 9 月 27 日，Monitor（監測器），英國國家廣播電台 BBC，見 135-149 頁。

2 理查 · 漢彌爾頓《神靈顯現》，1964 年。板面纖維素，直徑 122 公分。見 167 頁。

3 理查 · 漢彌爾頓《光榮的科技文化》，1961-1964 年，板面油畫和拼貼，122×122 公分。

4 理查 · 漢彌爾頓，《AAH!》，1962 年，板面油畫，81×122 公分。

5 此外，1964，杜象將從未發表的筆記收集在兩個文件夾中。這些筆記於 1967 年在紐約發表（複製摹本搭配一本杜象和克利夫 · 葛雷〔Cleve Gray〕英譯的小冊子），一版 150 件，標題為《不定詞》（À l'Infinitif），或稱「白盒子」。其他未發表的筆記為保羅 · 馬蒂斯（Paul Matisse）於杜象死後發現，並於 1980 年發表。

6 馬塞爾 · 杜象，米榭爾 · 薩努耶（Michel Sanouillet），「在杜象的工作室」（Dans l'atelier de Marcel Duchamp），Les Nouvelles littéraires, n.1424，巴黎，1954 年 12 月 16 日，5 頁。

7 阿爾圖若 · 史瓦茲（Arturo Schwarz），《杜象 —— 大玻璃筆記和方案》（Marcel Duchamp. Notes and Projects for the Large Glass），翻譯：George Heard Hamilton, Cleve Gray & Arturo Schwarz, Thames and Hudson 出版社，倫敦，1969 年，8 頁。與此書同時出版的還有阿爾圖若 · 史瓦茲所著《杜象作品全集》（The Complete Works of Marcel Duchamp），Thames and Hudson 出版社，倫敦，1969 年。

8 1949 年，漢彌爾頓創作了一系列 17 張版畫《收割機主題的變奏》（Variations on the Theme of Reaper）。見《理查 · 漢彌爾頓，版畫和複數性創作，1939-2002》（Richard Hamilton, Prints and Multiples 1939-2002），全集畫冊，Kunstmuseum Winterthur / Richter Verlag，杜塞爾多夫，2003 年。

9 安德烈 · 布勒東（André Breton）主編，This Quarter, vol. V, n. 1，1932 年 9 月。1957 年，喬治 · 赫爾德 · 漢彌爾頓（George Heard Hamilton）發表了《綠盒子》25 篇筆記翻譯，尤其是關於杜象現成品的筆記：George Heard Hamilton，《杜象：來自綠盒子》（Marcel Duchamp: From the Green Box），The Ready Made Press，紐哈芬，1957 年。

10 米榭爾 · 薩努耶主編，《鹽商 —— 杜象文集》（Marchand du sel. Écrits de Marcel Duchamp），Le Terrain Vague, coll. «391 »，巴黎，1959 年。薩努耶後來也主編出版了《符號的杜象 —— 杜象文集》（Duchamp du signe. Écrits de Marcel Duchamp），Flammarion，巴黎，1975 年。

11 英國藝評家暨策展人勞倫斯 · 艾洛威（Lawrence Alloway）是「獨立團體」（Independent Group）的一員，其他成員包括 Richard Hamilton、Alison & Peter Smithson、Eduardo Paolozzi、Toni del Renzio、William

Turnbull、Nigel Henderson、John McHale、Reyner Banham 等人。此一非正式團體由藝術家、建築師和評論家組成，1952 至 1955 年間在倫敦當代藝術學院活動。當時勞倫斯・艾洛威在此組織講座和著名展覽「生活與藝術的平行」，致力於讓流行文化同化於「偉大藝術」之中。儘管「獨立團體」自 1955 年正式停止聚會，許多成員仍參加了白教堂美術館的「此即明日」（*This is Tomorrow*）展（1956 年 8 月 9 日－9 月 9 日）。此展最引人矚目的其中一件作品是理查・漢彌爾頓和約翰・馬克哈爾（John McHale）及約翰・沃爾克（John Voelcker）合作的環境作品。

12 杜象：「對我來說，繪畫已經過時。不僅浪費精力、拙劣且不實用。我們有攝影、電影和種種其他方式來表達今天的生活。」摘自 "Restoring 1000 Glass Bits in Panels", *The Literary Digest*, New York, CXXI/25，1936 年 6 月 20 日，20 頁。「藝術必須走的方向：智性表達，而非動物性表達。我受夠了『像畫家一樣笨』的說法」，杜象以英文向詹姆士・強生・史威尼（James Johnson Sweeney）發表這段話，見 *The Bulletin of the Museum of Modern Art*, vol. XIII, n.4-5，紐約，1946 年，19-21 頁，米榭爾・薩努耶主編，《符號的杜象——杜象文集》，同前註，74 頁。

13 理查・漢彌爾頓，《語錄集》（*Collected Words*），Thames and Hudson，倫敦，1982 年，64 頁。

14 這幅拼貼畫將成為普普藝術的主要經典圖像之一，理查・漢彌爾頓之後被視為「英國普普藝術之父」。

15 理查・漢彌爾頓，「誰讓您敬佩？」1977 年，見 243 頁。

16 理查・漢彌爾頓致杜象信，1957 年 5 月 22 日，見 32 頁。

17 理查・漢彌爾頓致喬治・赫爾德・漢彌爾頓信，1957 年 7 月 3 日。

18 對活字印刷翻譯更深入的分析，見薩拉特・馬哈拉吉（Sarat Maharaj），「A Monster of Veracity, a Crystalline Transubstantiation: Typotranslating the Green Box」，主編：Martha Burskirk 和 Mignon Nixon，《杜象效應——論文、訪談、圓桌》（*The Duchamp Effect. Essays, Interviews, Round Table*），October Book，The MIT Press，麻省劍橋與倫敦，1996 年，58-91 頁。

19 同前註，73、75 頁。

20 馬塞爾・杜象，米榭爾・薩努耶「在杜象的工作室」，同前文所引，5 頁。

21 在一封 1967 年 1 月 16 日寫給彼得和艾莉森・史密森夫婦（Peter & Alison Smithson）的信裡，漢彌爾頓對普普藝術做出描述：「普普藝術是：受歡迎（為廣大民眾所構思）；曇花一現（短期解決辦法）；我們可以不需要的東西（快速被遺忘）；廉價；批量生產；年輕（瞄準年輕人）；機智；性感；稀奇古怪；富魅力；有利可圖。」理查・漢彌爾頓，《語錄集》，如前註，28-29 頁。

22 勞倫斯・艾洛威，《新娘被她的單身漢們剝得精光，甚至》的書評，Design，n. 150，倫敦，1960 年，101 頁。

23 馬塞爾・杜象致理查・漢彌爾頓信，1960 年 11 月 26 日，見 125 頁。

24 馬塞爾・杜象《創造過程》（*Le Processus créatif*），杜象於 1957 年 4 月

在德州休士頓美國藝術聯盟一次聚會時的演說稿，發表於 *ARTnews*，vol. LVI，n.4，紐約，1957 年夏季。法文版，米榭爾·薩努耶（主編），《鹽商——杜象文集》，同前註，169-172 頁；和米榭爾·薩努耶（主編），《符號的杜象——杜象文集》，同前註，187-189 頁。

25 理查·漢彌爾頓《室內 I》，1964 年，油彩和拼貼面板，內嵌鏡子，122×162 公分；《我的瑪麗蓮》，油彩和攝影拼貼面板，102.5×122 公分；《靜物》，1965，攝影和噴霧色彩，89.5×91 公分。

26 見理查·漢彌爾頓，《新娘被她的單身漢們剝得精光，甚至，再度》，212-217 頁。在重製過程中，理查·漢彌爾頓針對「大玻璃」的不同組成元素進行了兩項研究：「眼科醫生的見證」和「篩子」，之後成為 50 版的限量作品。見《理查·漢彌爾頓，版畫和複數性創作，1939-2002》，同前註，273 頁。

27 馬塞爾·杜象致理查·漢彌爾頓信，1966 年 7 月 6 日，見 211 頁。

28 展覽「每一層樓都有水和煤氣，愛麗絲娜·杜象以藝術品抵遺產稅」（*Eau et gaz à tous les étages, dation Alexina Duchamp*），巴黎龐畢度中心，國立現代美術館，2002 年，英文版與費城美術館合作製作。

29 理查·漢彌爾頓，「馬塞爾·杜象，新娘被剝得精光」，2008 年，見 267-283 頁。

30 與理查·漢彌爾頓的談話，Roland Groeneboom（主編），*Galeria Cadaqués, Obres de la Col·lecció Bombelli*，巴塞隆納當代美術館（MACBA），巴塞隆納，2006 年，26 頁。

31 理查·漢彌爾頓介紹一些藝術家到卡達克斯，例如其友人馬塞爾·布達埃爾斯（Marcel Broodthaers）、狄耶特·羅特（Dieter Roth）。1976 年，漢彌爾頓和羅特開始合作創作《Collaborations of Ch. Rotham》，翌年，三聯作品《INTERFACEs》。見《狄耶特·羅特。理查·漢彌爾頓合作。關係 - 對抗》（*Dieter Roth. Richard Hamilton. Collaborations. Relations-Confrontations.*），Hansjörg Mayer 出版社，倫敦／斯圖加特，Serralves 基金會，波爾圖，2003 年。

32 同註 30，36 頁。

33 理查·漢彌爾頓已著手進行一系列圖案低俗粗穢的作品，例如《柔和粉紅風景》（*Soft Pink Landscape*），1971-1972 年，布面油畫，122×162.5 公分；《花 I》（*Flower piece I*），1971-1974 年，布面油畫，95×72 公分。後來又創作了《柔和藍色風景》（*Soft Blue Landscape*），1976-1980 年，布面油畫，122×162.5 公分。

34 理查·漢彌爾頓《日出》，1974 年，粉彩紙本，31×40 公分；之後繼續創作了一系列《日出》。

35 理查·漢彌爾頓，《語錄集》，如前註，79 頁。見榮格（C. G. Jung），《我的人生－回憶、夢和省思》，Gallimard，巴黎，2009 年，第一版：1961 年，78 頁。

理查・漢彌爾頓——
您不怕歷史會責怪您嗎？

馬塞爾・杜象——
我才不在乎歷史。我想歷史跟我沒關係。

理查·漢彌爾頓
論馬塞爾·杜象

文章、訪談和
書信選集

親愛的馬塞爾・杜象：

　　我最近花了一些時間在您的「大玻璃」的文件盒上。身為畫家，我個人對它非常看重；而作為講師，我發現它為我的學生提供了一個獲益匪淺的研究範疇。這個盒子在英國的件數寥寥無幾──我因向羅蘭・彭羅斯（Roland Penrose）長期商借才得以進行研究。另外，據我所知，這些筆記目前尚無譯本，我認為值得出版英文版。

　　倫敦當代藝術學院 6 月 19 日晚間舉辦了一場專門介紹您的活動，我也出席了，並對「大玻璃」提出分析。隨函附上的示意圖製作的有點倉促，當時是作為幻燈片播放來輔助我的口頭介紹。它引起不少興趣，我希望日後能夠發表。

　　在某種程度上，解讀只能是個人的，示意圖是具選擇性的。解讀甚至可能是有誤的，因為某些筆記晦澀難解（尤其對像我這樣法文能力有限的人來說），很多時候需要靠直覺。除此之外，還有對相互矛盾和模稜兩可之處、以及不同層次的象徵意義的理解上的難度。我在示意圖採用的系統是：以長方形代表已完成的組成元素，虛線長方形代表暗示的元素，黑色圓圈代表能量源──事先「供給」且來自系統外部的能量源；能量的流動和轉換以箭頭標示。

　　此示意圖只是初稿，也許日後能發展成一個較完整的分析。它主要用來評估這類圖示的適切性，並提供一個起點。您若能提供任何意見或指正錯誤，我將不勝感激。

　　我對「大玻璃」的審視令我深信有必要出版這些文件的完整翻譯，並搭配法文原稿和一篇評論：像一把萬能鑰匙一樣，能讓學生受益無窮。或許已有這樣的計畫正在討論階段、甚至已在進行當中。若非如此，我想知道您是否允許我去找一位出版商來實現這個想法；或是將這項計畫提交給我在藝術系擔任講師的杜倫大學（Durham University）的出版委員會。

　　您無法想像您的作品帶給我多麼大的樂趣，儘管它們很罕見（我只「親眼」看過兩幅畫）。望您能撥冗看看我的示意圖。賜覆為盼。

　　敬請鈞安

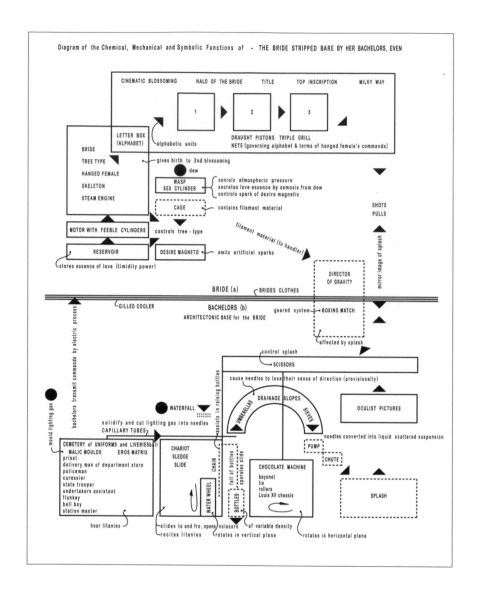

Diagram of the Chemical, Mechanical and Symbolic Functions of - THE BRIDE STRIPPED BARE BY HER BACHELORS, EVEN

漢彌爾頓親手製作的「大玻璃」示意圖，模板印刷，1956 年倫敦當代藝術學院講座

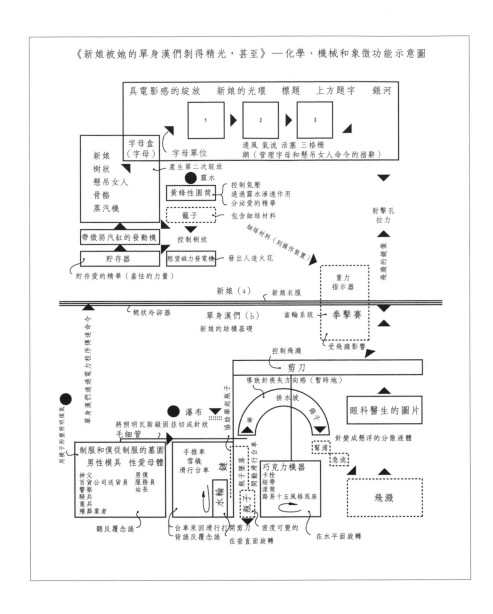

327 East 58th street
New York　May 15th 1957

Dear Richard Hamilton

It is almost a year now since I received your letter and the diagram of the glass —

I was very pleased to see how well you had deciphered the notes of the green box and by your idea of making a translation.

But having worked in the past with several people and nothing having ever materialized, I became discouraged.

Lately I have been in touch with a student in Yale University, who undertook the translation of some 25 "papers" in the green box.

This student Henry Steiner, is a pupil of Professor George Heard Hamilton Art History in Yale, curator of the "Société Anonyme" collection in Yale and an old friend of mine.

George Hamilton to whom I showed
your diagram and your letter expressed
the desire to work with you on the
publication of a translation —

 I am giving him your address
and you will hear from him
shortly —

 Cordialement à vous

 Marcel Duchamp

紐約東 58 街 327 號

親愛的理查・漢彌爾頓：

　　收到您的信和「大玻璃」示意圖已將近一年。

　　我很高興看到您對《綠盒子》的筆記提供了如此詳細的闡釋，也對您的翻譯想法深感榮幸。

　　不過，我先前曾和一些人合作卻徒勞無功，因此有點氣餒。

　　我最近和著手翻譯《綠盒子》約二十五張「紙」的一位耶魯大學學生有所聯繫。

　　這名學生——亨利・史坦爾（Henry Steiner），是耶魯大學藝術史教授、「無名者協會」（Société Anonyme）收藏的策展人、同時也是我的老朋友喬治・赫爾德・漢彌爾頓的學生。

　　我給喬治・漢彌爾頓看了您的示意圖和信，他表示有意和您一起籌備翻譯出版。

　　我給了他您的地址，他將很快寫信給您。

　　謹此

　　　　　　　　　　　　　　　　　　　　　　　馬塞爾・杜象

親愛的馬塞爾・杜象：

　　很高興收到您的來信。由於寄給您示意圖已有好一陣子，我不免懷疑您可能認為它根本會錯意了、乏善可陳。

　　當然，我在做這張示意圖之前需要將不管好壞的翻譯白紙黑字寫下。我保留了「盒子」所有「紙張」的直譯草稿，以及相應文件的照片。一旦喬治・赫爾德・漢彌爾頓跟我連繫，我可以準備一份翻譯打字稿給他。

　　這份手稿或許提供了一個開端，它肯定不完善，但能看到需要您進一步說明的陷阱和段落。

　　在我看來，最棘手的不是翻譯法文。我想主要困難會發生在當我們將《綠盒子》所蘊含的微妙思想轉移到冰冷的印刷品上時；真正的問題會出現在活字排印階段：用印刷術的鉛字、而非手稿筆記複製本，來傳達思想。

　　能合作出版「大玻璃」的一把鑰匙，這將是我莫大的榮幸。我但願與這些文獻再次產生關聯，前次的經驗令我非常感動。

　　敬請鈞安

　　　　　　　　　　　　　　　　　馬塞爾・杜象先生
　　　　　　　　　　　　　　　　　紐約東 58 街 327 號

紐約東 58 街 327 號

親愛的理查・漢彌爾頓：

　　這麼久才回信給您，深以為歉。

　　我的拖延不過意味著我完全同意您的想法，即活字印刷的編排方式，以及如您所計畫的、用<u>紅色和藍色</u>來圈字；還有您詳細的示意圖。

　　比爾・卡普利（Bill Copley）人現正在此，他跟我說了去拜訪您的情形，也表示願意提供經費支持這項計畫。

　　我和您一樣，希望書的外觀去奢返簡：一種或數種普通質感的紙即可；少數幾件複製品，盡可能避免使用<u>光面紙</u>。

　　關於<u>複製品</u>：是否能用一張大張的紙，以<u>珂羅版印刷</u>，將十張（左右）黑白複製品印在一起，之後按書的開本大小折疊或裁切？

　　總之，喬治・漢彌爾頓即將到倫敦探視您，他會和您一起決定最後的開本大小。

　　不勝感激。

　　謹致

　　　　　　　　　　　　　　　　　　　　　　　　馬塞爾・杜象

馬塞爾・杜象
美國紐約東 58 街 327 號

親愛的杜象先生：

　　隨函附上我根據《綠盒子》其中一份筆記所繪製的幾張插圖的影本。我之所以特別選擇這份筆記，是因為它提供了文圖融一的絕佳範例。

　　喬治・漢彌爾頓轉述了您反對重繪某些插圖的想法。我想，如果我試著先把自己的構想做一個樣本給您看，同時告訴您為什麼這麼做的幾個理由，或許不無裨益。照相排字後的效果可能不完全一樣。我是用一台 Varityper 多字型打字機打了幾行字，得到類似插圖和照排文字組合在一起的效果。

　　重新繪圖的主要原因是，文字說明和標題經常寫到插圖上頭去了。如果我們希望英文讀者能夠閱讀無礙，勢必得把所有內容譯成英文。若說我們完全可以用線描或照相製版的方式重新繪圖，之後加到譯文裡頭，卻很難將英譯文本嵌入圖中，因為字幾乎是和圖形的外緣連在一起。

　　筆記摹本中的正文和旁註或插圖渾然一體、天衣無縫。我認為，我們應試圖保持這種一致性。在這本書裡，文字不只是翻譯成另一種語言而已，同時也變成型態僵硬的活字。正因為手跡不可避免地從文字中消失了，我們更不該取消旁註或圖的手工感，以賦予每一頁一個新的整體性。如果直接用摹本製作印版，我擔心文圖將不可避免地遭到分離，頁面也將和筆記原稿的效果大相逕庭。我非常重視《綠盒子》圖文融一的整體感，希望盡一切努力保存這個特徵，或許以另一種形式呈現，但總之必須具有統一的整體感，因為《綠盒子》絕對是一個完整不可分割的整體。

　　我將此書視為一種「大玻璃」的使用手冊，適合在內文中加入線描插圖，就像一本幾何、物理、化學或機械的教科書一樣。事實上，《綠盒子》多少綜合了這四大領域。和摹本不同，這本書的圖表難道不該看起來像是出自工業製圖師之手？

　　最後但同樣重要的是，此一設計符合杜象精神。您曾在其他重要場合指出，思想勝於執行思想之手。這兒也是同樣情況。重要的是插圖的繪製不具個人性，不讓任何人干預思想的直接傳達。

　　我希望徵得您的許可，為這類情況的約三十頁筆記重新繪圖。我可以寄給您，讓您與原稿比較。如果您認為某些圖不適合這樣處理，我們可以放棄，另想辦法讓這些圖能夠融入書中。您認為可以這樣處理的插圖，我也會按您的一切指示修改。若您寧可我完全放棄這個作法，也煩請務必儘速告知，我將嘗試其他辦法並徵求您的同意。

　　敬請鈞安

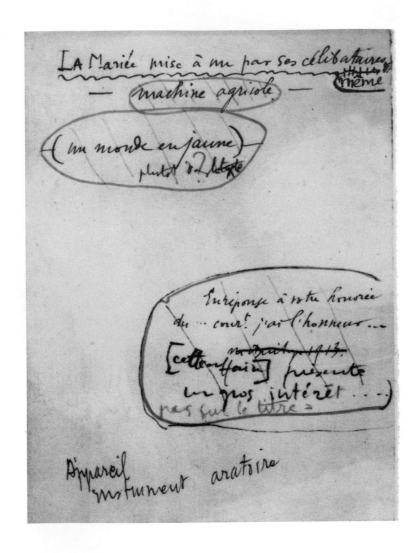

馬塞爾・杜象《綠盒子》的一篇筆記，1934 年

THE Bride stripped bare by her bachelors
— (Agricultural machine) — even

(a world in yellow)
preferably in the text
?

In reply to your esteemed letter
of the . . . inst. I have the honor . . .

M Duchamp 1913.
[this business] has
much to offer)
not on the title page –

Apparatus
instrument for farming

理查・漢彌爾頓對《綠盒子》一篇筆記所做的活字印刷翻譯，1960 年

Sorte de sous-titre

Retard en verre

employer "retard" au lieu de tableau ou
peinture; tableau sur verre devient
retard en verre — mais retard en
verre ne veut pas dire tableau
sur verre —

C'est simplement un moyen
d'arriver à ne plus considérer
que la chose en question est
un tableau — en faire un retard
dans tout le général possible,
pas tant dans les différents sens
dans lesquels retard peut être pris, mais
plutôt dans leur réunion indécise
"retard" — un retard en verre

comme on dirait un poème en prose
ou un crachoir en argent

Kind of Sub-Title

Delay in Glass

Use "delay" instead of "picture" or
"painting"; "picture on glass" becomes
"delay in glass"—but "delay in
glass" does not mean "picture
on glass"—

It's merely a way
of succeeding in no longer thinking
that the thing in question is
a picture—to make a "delay" of it
in the most general way possible,
not so much in the different meanings
in which "delay" can be taken, but
rather in their indecisive reunion
"delay"—a "delay in glass"

as you would say a "poem in prose"
or a spittoon in silver

Note: This was repunctuated by Marcel Duchamp in February 1957. GHH

理查‧漢彌爾頓對《綠盒子》一篇筆記所做的活字印刷翻譯，1960 年

Préface.　　　　　　　　　　　　1

Étant donnés 1° la chute d'eau
　　　　　　　2° le gaz d'éclairage,

on
nous déterminerons les conditions,
du repos instantané (ou apparence allégorique)
d'une succession [d'un ensemble] de faits divers
semblant se nécessiter l'un l'autre
par des lois, pour isoler le signe
de la concordance entre, d'une part,
ce Repos (capable de toutes les excentricités innombrables)
et, d'autre part, un choix de Possibilités
légitimées par ces lois et aussi les
occasionnant.

Par repos instantané entendre faire entrer
l'expression extra-rapide

On déterminera les conditions de [la] meilleure
exposition du Repos extra-rapide (de la
pose extra-rapide (= apparence allégorique
d'un ensemble...... etc

馬塞爾‧杜象《綠盒子》的一篇筆記，1934年

Preface 1

Given 1. the waterfall

 2. the illuminating gas,

one will determine
we shall determine the conditions

for the instantaneous State of Rest (or allegorical appearance)

of a succession [of a group] of various facts

seeming to necessitate each other

under certain laws, in order to isolate the sign
the
of accordance between, on the one hand,
all the (?)
this State of Rest (capable of innumerable eccentricities)

and, on the other, a choice of Possibilities

authorized by these laws and also

determining them.

For the instantaneous state of rest = bring in

the term: extra-rapid

We shall determine the conditions of [the] best

exposé of the extra-rapid State of Rest [of the

extra-rapid exposure (= allegorical appearance)

of a group etc.

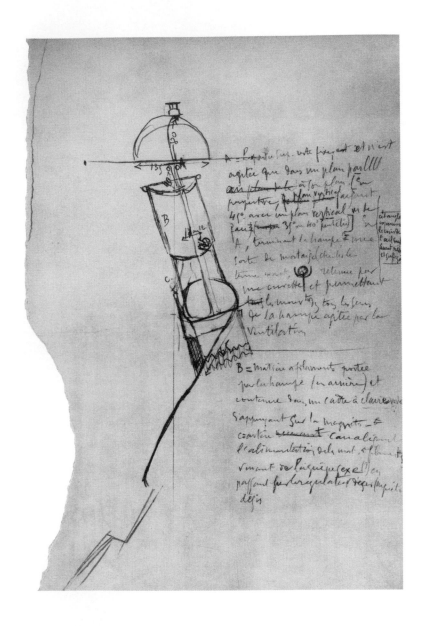

馬塞爾・杜象《綠盒子》的一篇筆記，1934 年

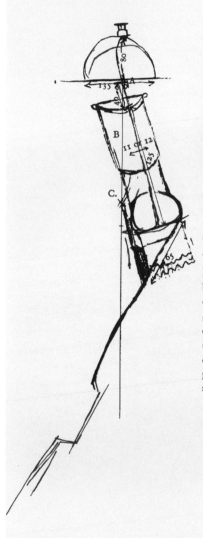

A = The upper part remains fixed and is
only moved in a plane parallll
to its plane. [In
perspective, vertical plane at a
45° angle with a vertical plane seen
from the front (35° or 40° perhaps)] At
A, terminating the pole a
kind of mortice (look for the
exact term, held by
a bowl and permitting
movement in all directions
of the pole agitated by the
air currents

This angle
will express
the necessary
and sufficient
twinkle of the
eye.

B = Filament substance carried
by the pole (behind) and
contained in an open frame
(?)
resting on the magneto –
C = artery channeling
the nourishment of the filament substance,
coming from the sex wasp (?) while
passing by the desire regulator (desire
magneto

馬塞爾・杜象《綠盒子》的一篇筆記，1934 年

1913
In the Pendu femelle—and the blossoming

Barometer.

 The filament substance might
lengthen or shorten itself in response to an
atmospheric pressure organized
by the wasp. (Filament substance
extremely sensitive to
differences of artificial
atmospheric pressure controlled by the
wasp).

Isolated cage — *Containing the filament substance*
in which would take place —
the storms and the
fine weathers of the wasp.

the filament substance in its meteorological extension
(part relating the pendu
to the handler)
resembles a solid flame, i.e. having a solid
force. It licks the ball of the handler
displacing it
as it pleases

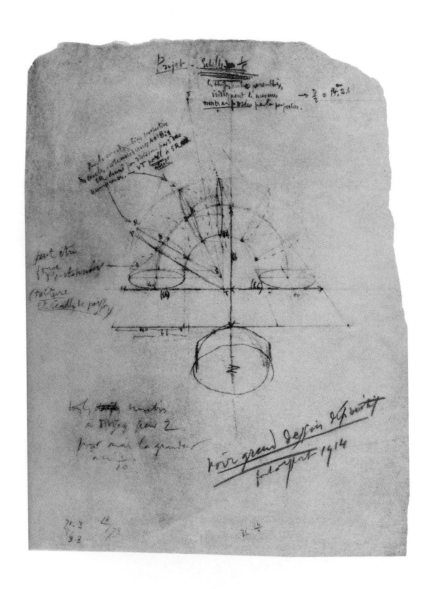

馬塞爾・杜象《綠盒子》的一篇筆記，1934 年

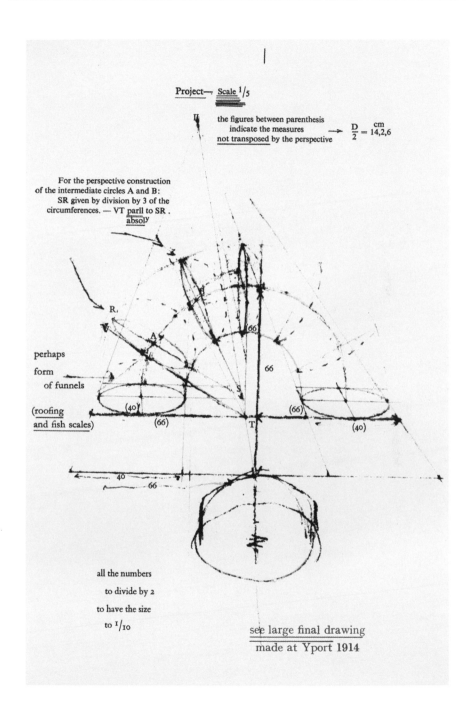

Project— Scale $^1/_5$

the figures between parenthesis
indicate the measures → $\dfrac{D}{2} = 14{,}2{,}6$ cm
not transposed by the perspective

For the perspective construction
of the intermediate circles A and B:
SR given by division by 3 of the
circumferences. — VT parll to SR .
absol

perhaps

form

of funnels

(roofing
and fish scales)

all the numbers

to divide by 2

to have the size

to $^1/_{10}$

see large final drawing
made at Yport 1914

馬塞爾・杜象《綠盒子》的一篇筆記，1934 年

after the 9 malic forms:

The sieves.

The sieves of the bachelor apparatus are
a reversed image of porosity.

To raise dust

on Dust-Glasses

for 4 months. 6 months. which you

close up afterwards

hermetically. = Transparency

—Differences. To be worked out

理查・漢彌爾頓對《綠盒子》一篇筆記所做的活字印刷翻譯，1960 年

新娘 被她的單身漢們剝得精光，

── 農業機器 ── 甚至

黃色世界
傾向在文本中?

回覆您備受尊敬的 信
⋯⋯我很榮幸⋯⋯

── M. 杜象，1913 年
（這椿生意）具有
相當吸引力⋯⋯
不在標題頁

設備
　犁田的工具

　　某種副標題
　<u>玻璃的延宕</u>
使用「延宕」而非「圖像」或
「繪畫」；「玻璃上的圖像」變成
「玻璃的延宕」──但「玻璃的
延宕」的意思並非就是「玻璃上
的圖像」──
　　這只是一個
能讓人不再想到圖像
問題的方法──用儘可能
最普遍的方式讓它發生「延宕」，
不在「延宕」所具有的不同意義，
而在意義的不確定結合。
「延宕」──「玻璃的延宕」，
　　就像你會說一首「散文詩」
　　　或者一個銀製痰盂那樣。

註：馬塞爾・杜象於 1957 年 2 月重新加標點符號。喬治・赫爾德・漢彌爾頓

〔前言〕

1

被給予的 1. 瀑布

2. 照明瓦斯

我們應對根據法則
似乎彼此互相需要的
〔一連串〕（一組）〔的多樣事實〕，
〔確定〕其立即休息狀態（或寓言性外觀）的條件，
以便將介於（能做出〔無數稀奇古怪行徑〕）
的此休息狀態，
以及對被這些法則所認可、同時〔也〕
〔決定這些法則的〕可能性的選擇
這兩者之間具有一致性的〔符號〕孤立出來。

立即休息狀態＝引入
「超快」這個措辭

我們應對一組……確定其超快休息
狀態的「最」佳揭露超快
揭露（＝寓言性外觀）
的條件等等。

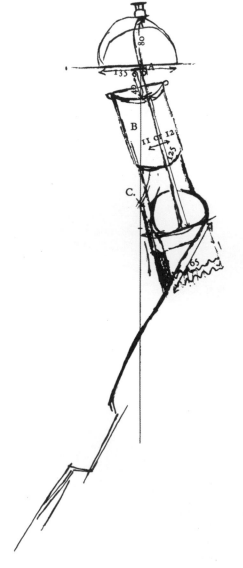

A = 上部維持固定，只在
與其平面平行的
平面移動。〔按照
透視法，垂直面
和從前方所見垂直面
呈 45 度角
（或許 35 或 40 度）〕在
A，柱子的底端
像一種榫眼（查
正確用詞，🛈 由一
個碗支撐，能讓
柱子在氣流驅動下
全方位移動。

此一角度
將表達
眼睛
必要和
充分的
閃爍

B = 細絲物質由
（後頭的）柱子攜帶，並
裝在一個靠在
磁力發電機上的開放骨架中
（?）
C= 動脈輸送
細絲物質的養料，
來自性黃蜂 (?) 當
經過慾望調節閥（慾望
磁力發電機）時

1913 年
　在懸吊女人—和綻放的
　氣壓計
　　　細絲物質可能
　　自行伸長或縮短來
　　回應黃蜂
　　所組織的大氣壓力。（細絲物質
　　對黃蜂控制的
　　人造氣壓
　　格外敏感）。

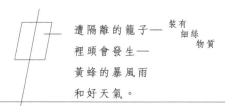

　　　　　　　　　　遭隔離的籠子—　裝有
　　　　　　　　　　　　　　　　　　　細絲
　　　　　　　　　　　　　　　　　　　　物質
　　　　　　　　　　裡頭會發生—
　　　　　　　　　　黃蜂的暴風雨
　　　　　　　　　　和好天氣。

　氣象延伸的細絲物質
　　　　　　　　（將懸吊者和操作機制
　　　　　　　　　連起來的部分）
　類似固體火焰，亦即具有固體
　　　　力量。它會舔操作機制的球，
　　　　　　　　　　任其高興地
　　　　　　　　　　　移動它。

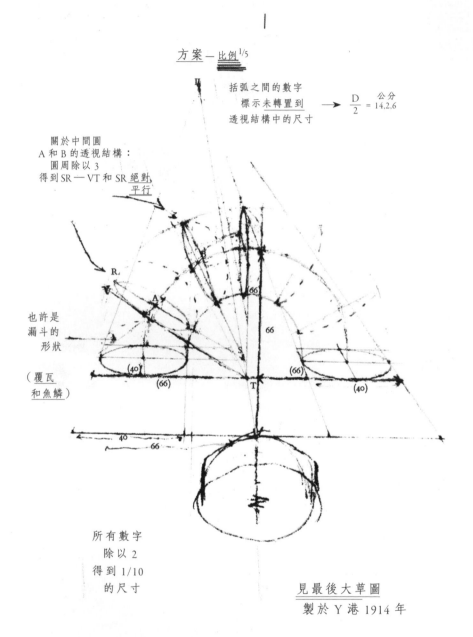

方案—比例 $^{1/5}$

括弧之間的數字
標示未轉置到
透視結構中的尺寸　→　$\dfrac{D}{2}$ = 14,2,6　公分

關於中間圓
A 和 B 的透視結構：
圓周除以 3
得到 SR — VT 和 SR 絕對
平行

也許是
漏斗的
形狀

（覆瓦
和魚鱗）

所有數字
除以 2
得到 1/10
的尺寸

見最後大草圖
製於 Y 港 1914 年

九個男性形狀之後：
篩子
單身漢設備的
篩子是多孔性的反像

在灰塵玻璃上
積累灰塵
四個月、六個月，
之後
密封起來 ＝ 透明
－差異。待解決

紐約東 58 街 327 號

親愛的理查・漢彌爾頓：

　　您那些小圖已經說服了我 —— 我也贊同您做一本類似使用手冊的想法。

　　書的排版將呈現一種有助於閱讀的整體性。

　　如您所提議，請在那三十幅左右的插圖完成後寄給我，我會逐張細看。

　　比爾・卡普利聖誕節前後將到倫敦 —— 我們討論了幾個不同的可能性：他會告訴您。

　　我也希望在喬治・H 去倫敦前 —— 我想是一月份 —— 見到他。

　　也許三次印刷（黑色、紅色和藍色）會讓成本變得太高，但我真的認為有必要三次印刷，就像原稿一樣。

　　謝謝您。

　　謹致

　　　　　　　　　　　　　　　　　　馬塞爾・杜象

馬塞爾・杜象
美國紐約東 58 街 327 號

親愛的馬塞爾：

　　很高興看到您在上一封信中以「理查」稱呼我，希望您認為我們
已經夠熟稔，對您我也可以省掉「先生」這樣的稱呼。

　　您所有的意見，我都已記下且併入翻譯當中。喬治人在這兒，我
們如今可將文稿確定下來。我重新安排了筆記的順序。它大體上依照
我約莫一年前寄給喬治的翻譯草稿的順序和編排方式。他認為您不會
反對這樣的安排，目前也願意讓我來決定。有一張圖我不知該放哪兒，
因為看不出是關於「大玻璃」的哪一部分。我說的是一張小張的三角
形描圖紙，上頭畫了一個有三隻蜘蛛腳的球體。請告訴我這張圖該放
在哪一部分。我唯一想到的是，它可能和表演重心引力戲法的人有關；
我在那兒為它留了位置。我們現在必須確定文稿的頁面分配，所以需
要您儘快指示我關於這張圖的位置。我準備了一份給排字工人作為範
本使用的打字稿，這份打字稿已經進展到一定階段，之後的任何更改
將很難不影響到目前順序的相關性。以下是我們出版籌備工作的現況：

　　隆德・杭佛瑞斯出版社（Lund Humphries）將印製這本書；他們表
示，願意在卡普利基金會獎可支付生產成本的原則下開印。我們現階
段尚難以做出準確的估價，但認為應該可行。我們決定最好的印刷方
式是照相平版印刷。這個印刷方式一方面能讓我們控制排版的精確度，
同時有更大的自由能將複製品置入文字頁間，並使用同樣的紙（唯一
例外是兩頁複製品，我建議和「盒子」裡的複製品一樣，印在描圖紙
上）。這個方法可以更省錢，尤其紅色和藍色的印刷。

　　我們建議每頁單獨排版。我會把排版校樣寄給您和喬治——再根
據兩位提供的校對和修改，彙整出一份訂正校樣；之後，印刷廠再把

修改後的清樣寄給我。我會根據這些清樣做編排，將線描圖嵌入它們在「盒子」裡的頁面。

　　很顯然地，如果我們按照「盒子」的珂羅版製作半色調印版，質量會有折損。您是否有品質較好的原稿照片，能讓我們用來製作印版？隆德‧杭佛瑞斯出版社表示，如果原稿品質達到一定標準，他們用照相平版印刷就能獲得與珂羅版旗鼓相當的質量。喬治認為您應該有照片，或許可以幫助我們。隨函附上一份需要有優質相片的複製品清單。

　　我們打算書本的裝訂方式模仿《綠盒子》盒蓋：綠色為底，以白色虛線上加黑點寫上《新娘被她的單身漢們剝得精光，甚至》。若您同意的話，我們也認為書名只用這個標題最理想。比爾‧卡普利認為，或許您想為這本書做點設計。因此我誠惶誠恐地向您傳達此一提議。我對此樂觀其成，因為我不願意添加任何不是來自「盒子」或您親手繪製的圖。我們使用了「盒子」裡的一切，包括盒蓋；若能加上您的一些新想法，必能讓這本書更出色。

　　喬治認為書名《新娘被她的單身漢們剝得精光，甚至》應該在封面放大呈現。我預期這本書會賣的很好；買它的讀者會認為他們在買米奇‧史畢蘭（Mickey Spillane）的新書[1]。它可能成為一本暢銷書。封面只需要放書名和馬塞爾‧杜象的名字。

　　我們已經達到預算的限度，我恐怕必須建議使用價格低廉的印刷技術——不用彩色照相凹版，無半點奢華。我期待您對這個提議的看法，以及任何其他想法。

　　隆德‧杭佛瑞斯出版社一兩星期後將開始排版，我希望能在不久的將來寄給您一批試樣。

　　謹致問候

註釋

1　美國小說家史畢蘭（Frank Morrison Spillane,1918-2006），暢銷偵探推理
　　小說作家，著名作品包括《審判者》。

馬塞爾・杜象
《綠盒子》內部，
1934 年

1959 年－
朝向《綠盒子》的
活字印刷轉置

理查・漢彌爾頓

　　馬塞爾・杜象的《綠盒子》由若絲・瑟拉薇（Rrose Sélavy）──
這是杜象偶爾使用的別名── 於 1934 年 10 月出版 300 套，其中包括
「93 份文件（1911-1915 年間的照片、草圖和手稿筆記）以及一張彩
色版畫」[1]。這些是與其傑作「大玻璃」、又名《新娘被她的單身漢們
剝得精光，甚至》[2] 相關的文件。《綠盒子》既是「大玻璃」的補充，
也是其發展過程的構成要素之一；以至於我們如果不知道「盒子」的
內容，就無法完全領會杜象這幅大畫。在這些文件當中，其中 15 件
是草圖、繪畫的複製品，或是繪於玻璃上的圖畫的照片；其他則是筆
記手稿的複製本，包括十頁相連折疊成手風琴狀、上頭潦草寫著六個
字的方格紙片。這 94 份文件以鬆散的方式置於「盒子」當中，沒有任
何關於先後順序排列的指示。筆記以一種近乎偏執的精確度複製於依
照原稿所做型板裁切出的各種紙片上。某些筆記上頭只有文字，另外
一些繪有「大玻璃」要素的草圖和速寫；這些圖經常在文字說明中占
有首要地位。筆記內容包括一些思想的吉光片羽和一再重新表述的主
題，而且塗改、下劃線、強調和修正層出不窮。有時，筆跡透露了一
些思想上的調整，細微的轉折變化則見於書寫工具的不同。

　　《綠盒子》本身就是一件藝術品，一部擁有獨特形式的文學傑作。
它是現代藝術最偉大、卻也可能是最少為人知的的文件之一。它之所

以受人忽略，不只因為數量稀少，也因為至今無人嘗試去了解這些筆記的真正涵義：這批筆記不存在任何活字印刷的版本，就連筆記使用的語言——法文[3]也沒有；而被翻譯成英文的筆記更如鳳毛麟角。我們必須讓這件作品走出象牙塔，關鍵的第一步是得有一個完整的英文譯本。之所以必須完整，是因為唯有完整出版這 94 份文件才能提供真正的信息。如果我們不想過度減弱手寫原稿的質量，就不能只翻譯語言，還必須找到對應的活字印刷設計，以傳達書寫上的細膩微妙之處。杜象非常奢侈地出版了我們所能想到的最精確的原稿複製本，就連污漬和撕裂處都如實複製；這體現的並非他的矛盾性格，而是他根據情況需要做出的完美回應。坦白說，除了仿真複製品之外，沒有任何其他作法能夠準確傳達「盒子」作為藝術品的卓越之處。儘管如此，我們仍舊可能、也應該嘗試為「盒子」 的文件製作令人滿意的活字印刷版本。本文旨在審視其中的困難，並概略描述可行之道。

截至目前為止，只有四個篇幅較長的文本出版了英文翻譯。

－賈克伯‧布魯諾斯基（Jacob Bronowski），《*This Quarter*》期刊，《超現實主義》特刊，1932 年 9 月，189-192 頁；杜象的四篇筆記：《前言》、《照明煤氣上升至流量層的進步（改善）》、《上方題字》、《分散現成品》。

－杭佛瑞‧傑寧斯（Humphrey Jennings），《*London Bulletin*》，4-5 號，1938 年 7 月，17-19 頁；安德烈‧布勒東的文章《新娘的燈塔》其中幾段摘錄，《*Minotaure*》，n.6，1935 年，包括標題為《新娘被她的單身漢們剝得精光》的筆記其中部分段落。

－愛德華‧羅迪狄（Edouard Roditi），《*View*》，《馬塞爾‧杜象》特刊，第 5 輯，布勒東文章《新娘的燈塔》的完整翻譯，《*Minotaure*》，n.6，1935 年，包括標題為《新娘被她的單身漢們剝得精光》的筆記部分段落。

－喬治‧赫爾德‧漢彌爾頓，《來自綠盒子的馬塞爾‧杜象》，〔New Heaven〕，Readymade Press，1957 年，限量版 400 本；杜象 24 篇筆記的翻譯。

　　傑寧斯和羅迪遜的翻譯與本文主旨無關。我之所以提到這兩篇翻譯，是因為它們包含了篇幅最長的筆記中的一大段——杜象的這篇筆記用了十頁篇幅來描述《兩大核心要素：1. 新娘，2. 單身漢》。此段落夾在文章當中。這兩篇翻譯的重要性在於讓英語讀者發現布勒東這篇披露杜象作品細節的文章。

　　在《新娘的燈塔》中[4]，布勒東非常貼近「大玻璃」；他針對這個「對愛情現象機械和譏諷式的解讀」所做的精彩分析，為這件作品提供了第一把鑰匙。這篇文章讓人看到，在「嚴謹邏輯以及任意、沒來由結合在一起」的「大玻璃」裡，鋪展開來的是一部儘管深奧、但可理解的偉大史詩。布勒東對杜象作品的辯護和描述，以及他對這件作品的喜愛和清楚了解，其重要性再怎麼強調也不為過。此文稍後呈現的圖示在很大程度上得歸功於他。

　　喬治・赫爾德・漢彌爾頓的解讀得益於杜象的合作——事實上，我們難以想像一篇有價值的翻譯能夠不靠作者協助解讀手稿部分內容。漢彌爾頓教授的書是《綠盒子》最近期的相關出版，也是數量最豐富的翻譯，計有 25 篇筆記，約筆記總數的三分之一。然而，絕大多數的篇幅都很短，比全部文本的三分之一少的多。其印刷格式立即凸顯出一個根本問題。在一本裝訂的書裡，筆記必須按事先決定的順序固定排列。《來自綠盒子的馬塞爾・杜象》採取了負面的解決之道——雖然受杜象精神啟發：「因為這些筆記都是以零散隨意的方式放在每一個《綠盒子》裡，我們所選錄的筆記，其排列順序也以偶然的方式決定。」亨利・史坦爾的版面設計則彌補了確定順序的缺點，他給每一篇筆記雙頁的版面，因此永遠不會一次看到兩篇筆記——此作法保存了每一份文件的個別風貌。這是絕對必要的；換成任何其他不那麼巧妙的方式，隨意的排列可能會產生具誤導性的關連。然而，它的一個惱人的後果是，篇幅較短的筆記四周一片空白，給人一種自命不凡的感覺，一種與杜象完全無關的「詩」的樣貌。為了使「盒子」為「大玻璃」提供可讓人理解的說明，我們必須先將這些材料分類整理成有意義的順序。某些筆記之間有明確的相似關係，可歸類在一起：關於

「大玻璃」某特定元素或某部分之演變的筆記、一般性筆記，以及和
「大玻璃」關係疏遠的筆記。如果說人為強加一種順序多少會產生侷
限性，事先確定的混亂也同樣具有侷限性，而且不提供任何信息。《來
自綠盒子的馬塞爾・杜象》所翻譯的並非「大玻璃」最重要的筆記。
其中二十篇筆記不特別與「大玻璃」有關。喬治・赫爾德・漢彌爾頓
挑選了最易單獨呈現的筆記，但如何處理整個「盒子」的方法仍有待
尋找。此書所選錄的筆記，原稿就沒有插圖；只有一篇筆記在摹本裡
有一幅微不足道的小圖，但在書裡被刪掉了。他的挑選雖然避開了比
較複雜的文章在編輯上可能出現的難題，卻只能對盒子內部所具有的
緊密的關聯性做出模糊的提示。儘管如此，他至少向前邁了一步：此
書前言對《綠盒子》文字上所具有的重要性的強調，對杜象作品的研
究做出了重要貢獻。

　　最早的翻譯發表在巴黎出版的《This Quarter》期刊。《超現實主
義》特刊的主編安德烈・布勒東請賈克伯・布魯諾斯基將「馬塞爾・杜
象從未發表過的筆記的部分摘錄翻譯成英文；「這一大批筆記用杜象
自己的話來說，是用來伴隨和說明（如一本理想的展覽畫冊的作用）取
名為《新娘被她的單身漢們剝得精光，甚至》的『大玻璃』。」安德
烈・布勒東找布魯諾斯基翻譯，因為這批文件的內容「部分具有技術性
的特點」[5]。《This Quarter》發表了四篇筆記的翻譯，然而它們各自
獨立的特點並未顯示在版面設計上。譯者費了很多心思呈現手稿在視
覺上的錯綜複雜。當翻譯不足以完整表達時，他會在頁面下方加註說
明。選錄的四篇筆記包括標題為「前言」這篇，重刊於本文之後[6]。
這是《綠盒子》最重要的文件之一，同時立即凸顯出活字印刷詮釋的
困難。布魯諾斯基的版本在此以略為縮小的格式呈現。與手稿相較，
我們明顯看到譯者受到的龐大侷限。他必須在印刷文本的正常限制內
做出一些選擇。他無法提供杜象所做的許多補註和變化。儘管如此，
他或許做了比必要更多的篩選。「pour repos instantané =faire entrer
l'expression extra-rapide」（立即休息狀態＝引入「超快」這個措辭）
這句話被刪掉了。他也插入一些額外的字。「or」（或）這個字用了兩

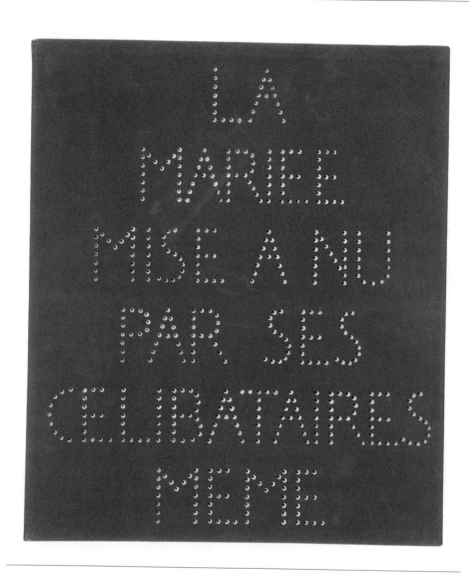

馬塞爾・杜象
《綠盒子》盒蓋，
1934 年

次，以區別三個部分，但原來手稿中並沒有這個字。譯者在「前言」
加的六個註釋並未讓我們了解圈起來的字詞、附加的語句、修改和變
更。譯者的註釋暗示了原稿所具有的某種複雜性，但此複雜性未能真
正獲得傳達。令人遺憾的是，這些註釋給人一種正確和完整的印象。
事實上，註釋 1 是錯誤的。「rien peut-être」（或許什麼都沒有）這
幾個字與「Préface」（前言）這個字無關。它寫在背面，在英文版
完全遺忘的「avertissement」（警告）這個字之前。譯者的註釋並未
標示出圈起來的字詞和遣詞用字的轉變。在手稿中劃下線的某些字在
印刷時以斜體呈現，這種作法改變了強調的形式。布魯諾斯基想必也
在他的翻譯原稿中劃下線強調，而活字印刷術則習慣性地自動改為斜
體。譯者沒有看到校樣，因此未能確保其詮釋的準確性。「為了排除
既定的整體」的附註，被以標題的方式放在「前言」這個詞前面，不
幸地改變了它的臨時性質。對將部分文件翻成英文的初步努力做出這
樣的批評似乎有欠公平，但我只是想指出活字印刷詮釋的困難，並且
強調細心處理之必要。

照此類推，「前言」的例子可用來說明旨在提供一個等同於原稿
的文本、同時不排除多樣解讀的第三選項。我將一個活字印刷規格套
用在由喬治・赫爾德・漢彌爾頓翻譯、經馬塞爾・杜象校正的版本上。
杜象對校樣進行了校對，此一版本應可成為最後的活字印刷版本。我
們在用法和拼字上採用美語而非英語，因為杜象長期住在紐約，美語
是他的第二語言。

以活字印刷來傳達杜象，這暗示了一種語義學上的嚴苛要求，但
同時也得注意遵循杜象風格的音色。事實上，二十世紀某些最精緻、
最個人化的活字印刷創作正是出自杜象之手。杜象與曼・雷及弗朗西
斯・畢卡比亞（Francis Picabia）合作出版的雜誌成為「達達」活字印
刷風格的典範。他對《綠盒子》盒蓋、以及數本畫冊、雜誌和書籍封
面上的字型設計較不為人熟悉、但或許更加卓越。他對 Antique 字體 [7]
的巧妙使用，以及對邊界的縝密安排，在此將失去效力。然而，相反
地，一種太「文學」的字體會給人一種與杜象筆記精神格格不入的優

雅感。我們混合使用了好幾種字體，試圖反映手寫文字的變化。因為有不少插字，所以需要拉大行距。Plantin 字體的鉛字面較大、造型鮮明，而且在今天這個時代看起來相當普通尋常。它很容易形成反差。所有這些屬性都讓我們可以接受它作為通篇文本的主要字體。Modern 和 Bembo 字體則用來標示書寫的變化或工具的更換。我們肯定需要更多不同字體來轉置杜象的其他筆記。我們有意選擇了像教科書一樣的版面設計。當書將出版時，完整的活字印刷翻譯配上圖解，看起來會很像「大玻璃」的使用手冊。

面對結果的更加晦澀，我對排字的痴迷可能看起來可笑。單獨看「前言」時，它和「大玻璃」整體結構之間的關係讓人捉摸不透，儘管它的內容可以自成一體地來讀。「前言」提供了很多線索，必須和「盒子」其他筆記的線索連接起來，才能建立一個整體。很多時候，同一個概念會在不同的筆記中獲得重新表述、改變和繼續發展。事實上，「前言」本身對同一個議題做了不同闡述，這些闡述並不是彼此差異的變體，而是相互依存的變化。當我們檢視「盒子」的文件時，時時感覺到杜象一方面希望表達的一清二楚，同時對結果卻又毫不在乎。對他而言，重要的是表達其內在需求，而非得出結論。所有變體都有其價值，想法也隨著多樣的表達而更加豐富。那是一種協同效應。因此，如果不想消除原稿所具有的哲學意涵，複製、再現所有的標示和符號是至關重要的。

《綠盒子》的功能在為「大玻璃」建立術語。如果我們把「前言」放在上下文的脈絡中並闡明它和「大玻璃」之間的關係，可以看到「盒子」與大玻璃繪畫密不可分。這篇筆記尤其涉及「大玻璃」下半部的內容：聚集在此的元素形成一種生產線。這條生產線要能運作，必須獲得能量供應（瀑布）和原料補給（照明煤氣）。杜象所關心的——不論是在此和所有其他地方——是操作過程：需要評估其連鎖關係的「一連串事件」。在「大玻璃」裡，圖像被構想為一種靜態的紀錄，呈現處於「立即休息狀態」的設備。在某種程度上，「前言」為作品當中缺乏可感覺到的運動提供了合理解釋。它說明了「大玻璃」在其

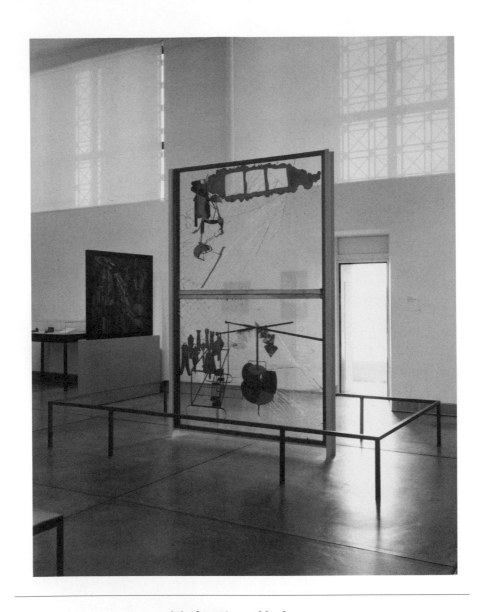

馬塞爾・杜象，
《新娘被她的單身漢們剝得精光，甚至》
或「大玻璃」，1915-1923 年

油彩、清漆、鉛箔和鉛絲，兩片玻璃上的灰塵，272.5×175.9 公分，費城美術館，
凱薩琳・S. 德萊爾（Katherine S. Dreier）捐贈，1952 年

「寓言性外觀」下，是對主題的一種敘事表達，猶如所描述事件的一枚徽章。這近似於電影的定格畫面，但沒那麼精確。杜象在另一篇筆記中，發明了「延宕」（retard）這個詞：「某種副標題／玻璃的延宕／使用『延宕』而非『圖像』或『繪畫』。」

　　杜象的機器和任何生產設備一樣，至少需要能源和可轉化的材料。它們必須被「供應」；此一前題正合杜象的意。在「大玻璃」下半部所進行的活動源於這兩個參數。在後面的示意圖中，活動起點以兩個黑圓盤表示。示意圖使用的一切術語來自《綠盒子》的筆記。不同組件呈現在與它們在大玻璃上相仿的位置。虛線表示杜象在筆記裡提到，但 1923 年「大玻璃」破掉時並未呈現在他所製作的大玻璃上頭。箭頭標示了從起點開始的一連串操作的路徑。它們清楚界定了在單身漢機器裡從左到右的進程，隨後垂直上升到新娘和單身漢的分水嶺。新娘的字母單位也是從左到右移動，接著下降到水花四濺的鏡像之中。儘管單身漢和新娘之間完全分離，這兩個領域有一定程度的溝通，因為指令藉由電力從機器下方傳輸到上方。

　　瀑布通過水車輪啟動單身漢機器的機械作用。槳輪透過扣鏈齒輪舉起密度不定的砝碼（是本尼迪克特〔Bénédictine〕甜酒酒瓶的形狀）。酒瓶掉下來時啟動大錘，跟著打開插在巧克力研磨機卡栓上的剪刀，從而控制了自滑道飛濺開來的水花懸浮。來自滑道的液體是照明煤氣被男性模具塑形、在毛細管中凝固後的最後形狀，並且變成閃閃發亮的霜狀物上升到篩子（它們比空氣還輕，在上升過程中受到唧筒吸力的輔助）。單身漢機器的操作以飛濺（爆炸）結束。因此，瀑布的能量轉換為機械操作，照明煤氣也在行進間歷經了一系列不同的化學狀態。

　　「大玻璃」的上半部因為和下半部沒有任何直接接觸的可能，需有獨立的能源供應系統。唯一「供應」的原料並非其機械和化學作用所固有，而是在「新娘機器」運作中經歷蛻變的露水。新娘被設計成一個能自給自足運作的發動機。她從字母庫傳達指令，指令內容在通往射擊孔區域的過程中受到三格架所控制。上述的概要說明讓人對此

文本的規模有些概念。在此,「前言」揭示出其複雜性。

　　「平面圖和立面圖」符合「大玻璃」造型系統發展的不同階段,和書面文件一樣精密考究。「大玻璃」在發生意外、並導致其最後樣貌之前的表現形式[8],給人強烈的印象。它光是造型特質就足以令人讚嘆;除此之外,它在歷史上所占的獨特地位讓我們有必要將伴隨它的這批文件傳播出去。

註釋

* "Towards a Typographical Rendering of the Green Box"，in *Uppercase*，no 2，倫敦，1959 年 5 月，未分頁，重刊於 Richard Hamilton，*Collected Words*，倫敦，1982 年，182-193 頁。

1 這是杜象給的描述。我想他不願直接寫「94 份文件」，因為 93（3×3 和 3）這個數字符合他的「長時間的反覆旋律」，那貫穿「大玻璃」的三拍節奏〔理查·漢彌爾頓的註釋〕

2 排印規範可能會產生混淆。《新娘被她的單身漢們剝得精光，甚至》是我們通常稱為「大玻璃」的作品的標題，也是慣稱為《綠盒子》的出版品的名稱。這些通過使用而獲得認可的稱呼可取代真正的標題。然而，我們必須區別標題為《新娘》的畫作和大玻璃其中一個構成部分的「新娘」。〔理查·漢彌爾頓的註釋〕

3 *Marchand du sel. Écrits de Marcel Duchamp*，主編：Michel Sanouillet，Le Terrain Vague, coll.《391》，巴黎。此書於 1959 年 10 月 1 日印刷完成。

4 重新發表於 André Breton, *Le Surréalisme et la Peinture*, Gallimard, Paris 1965，85-100 頁。

5 賈克伯·布魯諾斯基數學專業出身，雖然從事科學，但很早就顯露多樣化的興趣，出版 William Blake 專書。〔理查·漢彌爾頓的註解〕

6 發表在 *Uppercase* 的文章中作為插圖的文件，這次並未完整重刊於此文中。

7 Antique 或 linéale（英國稱為 grotesque）和名稱給人的印象相反，是最簡單、沒有襯線的字體。〔理查·漢彌爾頓的註釋〕

8 一個意外的結局。〔理查·漢彌爾頓的註釋〕

[⋯⋯]

很多時候，培訓的價值

來自於其他學生。

總之，我從老師那兒學到的

不如同儕那兒來的多。

奈吉爾·亨德森（Nigel Henderson)

在冗長的戰爭插曲之後

也進了斯萊德（藝術學院）。

他既睿智又深富魅力地

給予了我們他在現代藝術上的知識。

他讓我發現了兩件傑作，

為我接下來幾年的電池充了電。

首先是達爾西·溫特沃斯·湯普森

（D'Arcy Wentworth Thompson）

關於型態的偉大條約《論生長與型態》[1]。

同樣也是奈吉爾讓我注意到

杜象的一件《綠盒子》。

一天，他提議去

羅蘭·彭羅斯家喝茶，

因為我們離那兒不遠；

他從他們家的書架上

為我找出了這件作品。

註釋

* 理查‧漢彌爾頓，摘自 "Schooling", in Richard Hamilton，*Collected Words*，倫敦，1982 年，10 頁。

1 D'Arcy Wentworth Thompson, *On Growth and Form*, University Press, Cambridge Massachusetts 1917；法 文 版《*Forme et Croissance*》，由 Dominique Teyssié 從英文譯成法文，主編：John Tyler Bonner, Seuil 與法國 國家科學研究中心（CNRS），巴黎，1994 年。

馬塞爾‧杜象
存局候領
西班牙吉羅納省卡達克斯

親愛的馬塞爾：

　　我在一兩個星期前聽到了您和喬治‧漢彌爾頓為 BBC 做的錄音，非常喜歡，認為一切極有價值。您的思想傳達得很到位，能聽到您的聲音表達這些思想，真是太享受了。為包括您的談話在內這一系列節目收集資料的製作人雷歐妮‧柯恩（Leonie Cohn），同時還錄了喬治‧漢彌爾頓、瓦堡學院（Warburg Institute）的查爾斯‧米契爾（Charles Mitchell）和我之間的即興談話。她請我們對您和喬治‧赫爾德‧漢彌爾頓的訪談錄音發表意見。柯恩小姐如今希望能錄到您更多的談話。雖然她對於親自訪問您還猶豫不決，但仍表達了盼您能再錄一場節目的強烈渴望。當她得知您預計今年稍晚再來倫敦時，問我是否能代為傳達，讓她能再和您錄一次節目。她想把您的錄音發展成比原先計畫更大的規模，因此需要知道您是否有此意願。就我個人而言，我樂於聽到更多您的談話，因此答應代為詢問。

　　《綠盒子》的完整手稿如今已交付印刷廠，我將儘快展開圖像部分的工作。我們見面時將有很多事情要討論——我希望八月底、九月初能來巴黎。可否讓我知道您造訪倫敦的日期，以及我是否可以告訴 BBC 您願意錄音？

　　謹上

存局候領
西班牙（吉羅納）卡達克斯

親愛的理查：

　　我們的信在郵寄過程中擦肩而過。

　　我很高興聽到 BBC 的好消息，但對為 BBC 錄製另一次更大規模的訪談深感遲疑，害怕自己必須回答從未問過自己的問題。

　　換言之，我很願意合作，但希望能對要討論的議題有更詳細的了解。

　　我們預計 9 月 15 日下午抵達倫敦，22 日離開並前往紐約。

　　希望日期上沒問題。我們大約 9 月 1 日回巴黎，若能和您會面並討論書的事情，那就太好了。

　　我們將於 7 月 1 日離開卡達克斯、返回巴黎。

　　您盡可把信寄到：

　　馬克思・恩斯特（Max Ernst）

　　馬蒂杭–雷尼耶路 58 號

　　巴黎 15 區

　　電話：FONTENOY 21-04

　　謹致

　　　　　　　　　　　　　　　　　　　　　馬塞爾・杜象

曼・雷《馬塞爾・杜象》
1924 年

1959年－
藝術、反藝術、
馬塞爾·杜象的談話

喬治·漢彌爾頓：「玻璃」裡頭是否有現成品的成分？

馬塞爾·杜象（以下簡稱杜象）：微乎其微，沒有。沒有，幾乎沒有任何現成品。這是我當時從事的兩個不同領域。

〔理查·漢彌爾頓（以下簡稱漢彌爾頓）：在紐約杜象家裡的訪談在此告一段落。當帶子送到倫敦時，查爾斯·米契爾和我以及當時人在英國的喬治·赫爾德·漢彌爾頓一起聽，我們的意見也被錄了下來。接著，杜象也於九月來到倫敦，聽了這些錄音。那天，我和他在BBC的錄音室繼續了這場談話。我們接下來聽到的是查爾斯·米契爾的聲音，以及杜象的回答。〕

查爾斯·米契爾（以下簡稱米契爾）：*他具有法國古典傳統的所有外在標誌。他是法國最古典的藝術家之一。這是為什麼他根本不是達達。事實上，他沒有任何達達的傾向。我認為，他的創作源自一種古典的思維方式：構圖的確切位置、美的發揮作用 —— 不論是根據美的典範或是偶然形成的，我認為所有這一切古典的思考都是他有意且敏感在進行的。他有點像是二十世紀法國藝術的尼古拉·普桑（Nicolas Poussin）。他是所有立體派藝術家當中最具有知識份子氣質的。*

杜象：我一點也不同意想把我變成法國繪畫經典的這個觀點。首先，因為我拒絕做當今人們概念中的藝術家，「藝術家」這個詞也是我從一開始就設法擺脫的。

漢彌爾頓：但您對自己被比喻為這樣一個具崇高地位的人物，多少有些受寵若驚吧？

杜象：被讚美總是美好的，但這不是問題的關鍵；實際上，我對

這個問題沒有太多想法。我不在乎自己是不是您所說的那樣，我不在乎知道自己是什麼。我對於「是」這個動詞充滿懷疑。

　　漢彌爾頓：那您是否同意米契爾把您與達達區分開來的觀點？

　　杜象：達達是一種精神。它不是發生在 1916、1917 和 1918 年的一個運動，而是自亞當、夏娃以來就存在。因此，如果我不是 1916 年所指的「達達」，至少在對生命的理解上，和法蘭索瓦・拉伯雷（François Rabelais）或阿爾弗雷德・賈利（Alfred Jarry）等人有共同之處。

　　漢彌爾頓：*蘇黎世達達主義者的行為模式是一種精心設計的鬧劇。是一種滑稽諷刺。杜象作品裡的幽默或嘲諷，在達達那兒成了滑稽諷刺和鬧劇。若說杜象有那麼一點滑稽的諷刺性，他也絕不讓它進入作品裡頭。那一點點的滑稽是出現在照片、不同人拍攝的那些古怪照片當中，當他用刮鬍泡塗滿頭、把頭髮豎得高高的時候。我覺得這類東西很像達達；但某種程度上，那些照片純粹反映了杜象的社交生活，和他的作品毫無關係。他所引起的興趣始終位於他自己清楚界定的框架之中。他在《綠盒子》的一篇筆記中談到這點：圖畫呈現了某樣可能存在的東西，我們可以說它是真實的，但條件是必須伸展物理、化學和數學的定律。必須稍微「擴張」（distendre）現實世界。是的，我想這是他用的詞*[1]*。杜象非常精確縝密地對現實世界進行擴張。他從未偏離到夢幻領域。那是一個精確的世界；一個他在真實的化學、物理和數學定律的穩固基礎上，自己打造的世界。他準備將這些定律推得更遠些，以達到一種不真實的表象，但不脫離真實。我想，這是超現實主義者和達達主義者無法做到的。他在筆記中曾多次表示：「對於（用具諷刺意味的因果關係）在兩個或更多辦法之間做出的選擇，總是或盡可能給出原因。」諷刺意味的因果關係是他用來做決定的其中一個手段；從觀念上來說，這些決定總是無懈可擊。*

　　喬治・赫爾德・漢彌爾頓：*沒錯，但那同時也可以是在開玩笑。*

　　漢彌爾頓：*是在開玩笑，而且就是作為玩笑來開的。*

　　杜象：是的，那的的確確是玩笑，是建立在我對真實的因果關係的普遍懷疑上。事實上，我們沒有任何理由使用因果關係，那麼為什

麼不能用帶諷刺意味的方式來使用它，去創造一個事物是以有別於一般現實的方式發生的世界？我們可以為這為那發明自己的理由、想像一種新的因果關係，不是嗎？

　　漢彌爾頓：您認為自己的方式和超現實主義者之間是否有任何不同？例如薩爾瓦多‧達利他們試圖在創作上不讓自覺意志介入。您將《巧克力研磨機》和《制服和僕從制服的墓園》並置於同一幅畫當中，可能看起來像超現實主義者的姿態，但那不完全只是任意武斷的並置。您創造的東西附屬於一個體系。您對自己的一切行為總試圖提出合理的解釋，超現實主義者則強調沒有理由。

　　杜象：是的，一切都有充分的理由，而非純粹幻想出來的。我從未對無意識作為一種藝術表達方式的起點感興趣。可以說，我是一個道地的還俗的笛卡兒信徒，因為我樂於使用笛卡兒思想作為思維模式：一種非常封閉的邏輯和數學思維。然而，我也同樣樂於跳脫此思維模式。雷蒙‧魯塞爾（Raymond Roussel）有好幾齣劇本體現同樣的概念；他描寫了類似的奇妙世界，在這個世界裡，我們可以為所欲為，尤其用文字，發明各式各樣的東西。《荒蕪之地》（*Locus Solus*）、《非洲印象》（*Impressions d'Afrique*），這些都是我在 1911 或 1912 年所開展的新活動的泉源所在。

　　漢彌爾頓：當我們以為您處在立體主義頂峰時，您卻在體驗立體主義一兩年後覺得需要另闢蹊徑。我想您是在所創造的物質配置之外，通過對智性和觀念層面的探索，找到了這條路。

　　杜象：可以這麼說，我很快就厭倦了立體派，至少我在那兒看不到未來。事實上，立體主義我接觸的並不多。《下樓梯的裸體》（*Nu descendant un escalier*）自然受到立體主義的啟發，但連續動作看起來像未來主義。它確實也是未來主義，但只因為當時未來主義者談及運動。他們不是自己找到這個題材的。當時運動的主題正蔚為潮流。另外一件事比未來主義更重要，那就是愛德華‧邁布里奇（Edward Muybridge）拍攝劍擊選手、跑步的馬匹等照片的出版[2]。這些照片給了我《下樓梯的裸體》的靈感。後來，而且甚至是好幾個月之後，我

才看到賈科莫・巴拉（Giacomo Balla）的畫；你們知道的，巴拉畫的
那張具未來主義風格、有二十隻腳的狗[3]的畫。甚至只有賈科莫・巴
拉和我想到要表現很多隻腳。翁貝托・薄邱尼（Umberto Boccioni）
非常不同。他更多是使用面，而非線。我們可以進行比較，明白從而
看到畫家到畫家之間並不存在任何直接的影響，更何況我不認識他
們。我大約是 1912 年一月底碰到薄邱尼，我和他或其他藝術家之間
從來沒有任何關係。可以說，是「運動」這個概念讓我脫離了立體
主義。在那之前我還有點遲疑。之後，我畫了《國王與皇后》[4]，於
1912 年底正式告別立體主義。我很早就有一些走出立體主義的想法。
我是在那個時候發現「巧克力研磨機」，它完全靜止不動，但如果我
們去轉它，它是可以動的。那是一個完整的逆轉。終結運動，終結立
體主義，我找到了自己的表達方式。而如我所說，其源頭是魯塞爾。
可以這麼說，是魯塞爾給了我靈感去發明新的人、新的生命，不論是
用肉體或金屬做的。新娘是一種機械新娘；你可以說，這並不是新娘
本身，而是一個新娘的概念。我無論如何是要把這個概念放到畫布上；
我必須在畫她之前先用語言構思。「玻璃」並非呈現一個盛裝打扮或
什麼的新娘，而是其中有名為「新娘」的部分，另有其他部分叫「單
身漢」。我們可能覺得單身漢並非真正抽象、但也不是很精確具象的
造型。新娘是發明出來的，是一種新的人類、一半機器人、一半第四
度空間。第四度空間這個主題在當時很重要。所有三度空間的造型都
是四度空間的世界在我們這個三度空間的世界的投射。比方說，我的
新娘會是一個四度空間新娘的三度空間投射。嗯，因為她是在玻璃上，
所以是平的。可以說我的新娘是三度空間新娘的二度空間呈現，而這
個三度空間的新娘本身則是四度空間新娘的投射。

　　〔漢彌爾頓：我們知道，「大玻璃」具有觀念上和哲學上的多層
意義。而且它也具有許多不論是原始或精巧發展出來的象徵意涵，但
總帶有諷刺意味。〕

　　杜象：新娘是帶諷刺性的；這個想法的起因極可能是法國鄉間舉
行的巡迴遊樂場（fête foraine）。其中有一種屠殺遊戲是以婚禮為場

景，你必須用大球去丟新郎、新娘和賓客。這些遊戲現在已經消失了，但以前遊樂場隨處可見。最讓孩子們興高采烈的，就是瞄準新娘的頭，把她打倒。新娘身穿白色衣服，新郎則是黑色。我可以承認多少受到這個影響，因為巡迴遊樂場是喬治・秀拉（Georges Seurat）以來的畫家鍾愛的素材。因此，我想要使用這個素材，並且也用了。

漢彌爾頓：您在「大玻璃」各處使用的是一種直接明瞭的象徵。我們可以認出一男一女，以及他們的行為。我們也可以從性關係的角度來看這整套設備的運作，這是「大玻璃」的基本關注點。

杜象：情色是我鍾愛的一個題材。我肯定在我的「玻璃」裡表達了這個傾向。實際上，我想，玻璃只是一個藉口，能讓我去創造某樣事物並賦予它一個近似生活中的情色生活。這無關哲學或其他，而更多是一頭多面動物；可以這麼說，它像顏料管一樣，可以輕鬆愉快地被使用，加入到作品當中。她在那兒，「被剝得精光」，開玩笑地說，她也具有和基督有關的調皮涵義。基督也被剝得精光，這是一種引入情色和宗教的調皮方式。我為自己此刻所言而臉紅。

〔漢彌爾頓：杜象身上經常具有神聖的成分。在蒙娜麗莎臉上畫鬍子，此舉因非出自某位俗不可耐之士而顯得更加褻瀆。和喬治・漢彌爾頓以及米契爾，我們談到了這一點。〕

喬治・赫爾德・漢彌爾頓：*我認為，在蒙娜麗莎臉上畫鬍子並非對蒙娜麗莎的攻擊，而是對藝術中的冒牌貨，對那些被觀光客、博物館館長所操弄的假價值的攻擊……*

米契爾：*這和〔威廉〕霍加斯（William Hogarth）的情況一模一樣。人們以為如果我討厭他，一定也討厭提香（Titien）。*

喬治・赫爾德・漢彌爾頓：*沒錯。*

米契爾：*他以同樣的方式嘲弄自己的作品。*

漢彌爾頓：*對以前的藝術，杜象感興趣的是它的概念，而非它的剩餘物、它的殘渣。*

米契爾：*他不喜歡作品？*

漢彌爾頓：*在我看來，他不喜歡。*

漢彌爾頓：您對過去的藝術品和它們在博物館被神化，有什麼樣
的看法？

杜象：我有一套明確底定的理論。我把它稱為理論，如此一來，
我可以犯錯。藝術品只有當觀眾看的時候才存在；否則，它只是被做
出來而已，但可能消失而無人知曉。當觀眾決定這件藝術品很好、需
要保存時，便把它奉為神聖。作品這時傳於後代，而後代則盡其所能
地讓博物館到處充滿了畫，不是嗎？我感覺普拉多博物館（Prado）、
國家美術館（National Gallery）、羅浮宮（Louvre），不過是一些存
活下來的東西，且無疑盡是一些平庸之作的貯藏所。並不是因為它們
被保存了下來，我們就得認為它們很重要或很美；我們沒有任何理由
給它們貼上「美」的標籤。它們為什麼留下來了呢？並不是因為它們
美，而是因為它們是偶然定律的倖存者。肯定有成千上萬的藝術家消
失了。

漢彌爾頓：您對自己的作品在博物館被奉為神聖，有什麼想法？

杜象：一模一樣。我不覺得自己與他人有什麼不同，我真的認為
藝術品只是在短暫時間當中是藝術品。藝術品的生命期很短，比人的
壽命還短；我估計是二十年。二十年之後，一幅印象主義的畫不再是
印象主義，因為色彩、顏料失去了光澤；它不再是畫家當初所畫的畫。
沒錯，這是一種看待事物的方式。如果我們把二十年的定律套用在所
有藝術品身上，我們看到，它們之所以仍舊存在，是因為有藝術史看
守者的存在。然而，藝術史不是藝術。我不相信保存。我認為，如我
已說，藝術品會死；要不然，它也是屬於同代人的生活。我們可以看
到我們這個時代的東西，是我們這一生當中所製作，並且符合藝術品
的一切標準。我們的同代人創造了藝術品，只要我們還活著，它們就
是藝術品，但當我們死的時候，它們也跟著消亡。

漢彌爾頓：我知道您對魯塞爾著作的興趣。想必您也懷著極大興
趣讀了拉伯雷。簡言之，您接受通過書寫讓思想永存不朽，但對於繪
畫，您就不這麼認為了……。

杜象：原因是思想能活得更久而不受到扭曲。思想死的較慢，因

為語言至少持續幾世紀。這適用於拉伯雷；但我不確定今天還有人看的懂阿里斯托芬（Aristophane）＊、甚至荷馬（Homer）。我們對荷馬的解讀是非常二十世紀的，您知道我的意思。每五十年，一個新的世代會讓古代藝術品和近代藝術品受到扭曲，這沒有什麼道理可言。五十年前人們喜歡這，一百年前人們喜歡那。這說明了人對藝術品的判斷是脆弱的，這是為什麼我認為它們的壽命很短，只有二十年。

漢彌爾頓：當您知道「大玻璃」—— 這件您花了非常多時間和精力去創作、您思考了十二年之久的作品 —— 破掉了的時候，聽說您的反應很冷淡，說自己不在乎。您當下想到了什麼？

杜象：我不在乎。我是在〔法國〕里爾（Lille）得知這件事。當時我和朋友、凱薩琳・德萊爾小姐一起午餐；「大玻璃」為她所擁有，但她一直沒能告訴我這個消息。很好玩。我看到她告訴我這事時的激動模樣，我是為了幫她，所以反應非常冷淡。（笑）那是出於慈善，而非絕望，事實上，事情的確就是如此：我一點也不絕望。當發生不幸時，我很能泰然處之。我不會太掙扎，不會去反抗。

漢彌爾頓：我想知道您怎麼看我們為節目選的名稱《藝術、反藝術》。您對「反藝術」的看法如何？

杜象：我不喜歡「反」這個字眼，它有點像「無神論者」之於「信徒」；然而無神論者與信徒同樣虔誠。反藝術家跟其他人一樣，也是藝術家。與其說是「反藝術家」，毋寧說是「非藝術家」（anartiste），亦即根本不是藝術家。我是這麼看的。我不介意是位非藝術家。（笑）

漢彌爾頓：您作為藝術家或非藝術家的一生當中，一個恆常不變的特徵是二元性。您的作品有些非常仔細周密，不論技術或智性上都是有系統發展出來的；有些則近乎倉促形成，或完全不需要您的干預。您能說說現成品和「玻璃」或其他非常繪畫性的作品之間的這個平衡關係嗎？

杜象：好的，當然可以。關於現成品，我刻意完全拋棄我細心縝密的性格；這是讓我從任何一種方案規劃中獲得釋放的方法。以「玻

＊ 譯註： 古希臘喜劇作家。

璃」為例，我大可繼續用一種非常周密的技術發展下去，但肯定哪天早上醒來時會對自己說：「何須如此大費周章呢？」這種矛盾感使我想到了現成品。我猜也許是這類心態使然；您覺得可能是這個原因嗎？

　　漢彌爾頓：是的，看樣子，您對作品淪為浮誇不實心存戒慎恐懼。因此，引入這樣一種隨意、不假思索的技術，似乎讓您擺脫了自我義務的桎梏。

　　杜象：沒錯。我很看重另闢蹊徑。我希望自由，幾乎是讓自己從自身當中解放出來。

　　漢彌爾頓：我想，這正是您的獨特之處，這種將您的思想和自己分隔開來的慾望。儘管這些現成品看似偶然，但仍保留了高度精確的靈光。現成品的有限數量、您選擇創造的時機，一切都是決定好的。

　　杜象：我重新引入一些精打細算的選擇，就連現成品的細微末節處也注意到了。它們雖非我親手製造，但不妨礙我對它們使用非常周密的技術。這無疑是下意識的，您知道的，我是個一絲不苟的人。（笑）

註釋

* 馬塞爾・杜象和理查・漢彌爾頓及喬治・赫爾德・漢彌爾頓的訪談第二部分，
 於 1959 年 3、4 月間在紐約，以及 1959 年 9 月在倫敦錄製（繼喬治・赫爾德・
 漢彌爾頓、理查・漢彌爾頓和查爾斯・米契爾 1959 年 6 月在倫敦錄製對訪談
 第一部分的評論之後），於 1959 年 11 月 13 日在 BBC3 播放。
 首先兩個發言來自紐約的訪談。
 方括弧裡的部分是漢彌爾頓之後所做的發言。
 斜字體的部分是喬治・赫爾德・漢彌爾頓、理查・漢彌爾頓和查爾斯・米契
 爾於 1959 年 6 月在倫敦的談話。
 其他部分則是 1959 年 9 月在倫敦錄製的訪談。

1 理查・漢彌爾頓想到的是《綠盒子》的這篇筆記：「整張畫看起來像是畫在
 混凝紙板上，因為這整個表現是通過對物理和化學定律的稍微擴張，對一個
 可能現實的（模子）的描繪。」
2 這指的是艾亭・朱立斯・馬雷（Etienne Jules Marey）、愛德華・邁布里奇、
 湯瑪斯・艾金斯的連續攝影，杜象經常暗示性地提到他們。
3 賈科莫・巴拉《繫狗鍊之狗的活力》（Dynamisme d'un chien en
 laisse），1912 年，水牛城，Albright-Knox 美術館。杜象於 1911 年 12 月
 畫《下樓梯的裸體 1 號》，1912 月 1 月畫《2 號》，費城美術館。
4 《被敏捷裸體穿過的國王和皇后》，1912 年 4 月，水彩；《被敏捷裸體圍繞
 的國王和皇后》（Le Roi et la Reine traversés par des nus vites），1912
 年 5 月，布面油畫，費城美術館。

12-10-59

Dear Marcel

I have just completed making the changes on the manuscript. It was a
job well worth doing and the whole thing has benefitted greatly from
your careful re-examination.

There are a few questions that I have to ask you - sometimes it concerns
translation if I am being very foolish and ignorant about the French it
is because I am ignorant of the French, please excuse me for I am only
after greater clarity in the English.

Page 11. (The machine with 5 hearts, the pure etc.)
Would it be a terrible distortion of the French to say - 6th line from bottom

OK (in finding a termination at one end *wicked of 'n the one side'*
in the chief of the 5 nudes, at the other
in the headlight child.

Page 19. (The long note on 10 pages - ~~xxxx~~ page marked 3)
Could one say - lines 10 and 11
it is necessary to assert the introduction of the new motor: *yes*
instead of
~~it is necessary to assert the presentation of the new motor:~~

Page 27 (In the Pendu femelle - and the blossoming Barometer.).
Have I got this right, 3rd line *artificial is only on the 9th line of the page*
~~artificial~~ atmospheric pressure organized *only that on 3rd line*

Page 73 (Brasserie de l'Opera sheet)
There are some words after 'papillon' in the middle of the sheet - these
have not been included in the translation. Perhaps you could tell me what
they say. *papillon à étudier — papillon to be studied*

Page 99 (Sections to look at cross-eyed, like a piece of silvered glass)
Parts OK. Could we say 'Parts to look at' instead of ~~Sections or Things~~ which was
the other alternative. I think that 'sections' suggests cross section and
this is a little misleading.

Page 88 (Cones and Occulist's charts)
I have put the following footnote - is it alright?
OK "Note: 'seen from the right' (7th line from the bottom) is my
error and should read - seen from the left. MD. 59"

delighted! Page 89 TENDer is beautiful - I couldn't take the credit so I have put
in a footnote to cover it.

Page 88 Mirrorically is equally beautiful but didn't need a footnote.

I like "canned chance" Page 95 I couldn't decide that 'canned chance' was better than 'pickled chance'
so I left it. George uses 'canned goods' later for the Piggy bank so it is
perhaps better not to make a correspondence unless you feel it is
relevant. *more general than pickled*
Page 96 'Canon' has exactly the sense you define in English so that's alright.

I will have a last check through the notes and send them back to the printer

Our love

X BIG kiss for Teeny

Rilad

PS Any changes you may wish to make as a result of my comments can be dealt with at the proof stage so don't hurry

PPS I would like to take you up on your suggestion for an ~~statement~~ 'testimonial' for the book. How do you like the idea of using a blank page that I now have at the end (opposite the page of music) to put a little note. I would like to have it typeset now so that it can be provided as a repro-pull. You can then sign it in blue ink and we will have a facsimile of your signature to reproduce . The kind of thing one might say is

> This version of the Green Box has been prepared in direct collaboration with me. It is as accurate a translation of the meaning and form as supervision by the author can make it.
>
> Marcel Duchamp
> New York 1959

I am not trying to push this as the way it should be put. Any words you like which mean this sort of thing. Let me know what you would like to say so that I can include it in the typesetting.

ppps I hope you have had some luck with your search for a home

Simplification: (in small type)

This version of the Green Box is as accurate a translation of the meaning and form of the original notes as supervision by the author can make it. Marcel Duchamp New York 1959

親愛的馬塞爾：

　　我剛完成手稿的修訂。這項工作是極其必要的，此外，歸功於您的細心校對，結果也更令人滿意。

　　我有幾個問題得請教您。有些是關於翻譯。如果我看起來愚蠢無知，那是因為我不懂法文，還請您見諒，因為我希望讓英文更加清晰明確。

　　11 頁。（五個心的機器、純潔孩童，等等）

　　如果這樣說會不會嚴重扭曲了法文原文（從底下算起第六行）？

in finding a termination at one end

in the chief of the 5 nudes, at the other

in the headlight child[1]

　　19 頁。（長達 10 頁的筆記，頁碼編號為 3）

　　第 10 和 11 行，我們能不能說 ——

it is necessary to assert the introduction of the new motor:

而非

it is necessary to assert the presentation of the new motor:[2]

　　27 頁（在懸吊女人 —— 和綻放的氣壓計）

　　第 3 行，這樣寫對嗎？

artificial <u>atmospheric</u> pressure organized[3]

　　73 頁（歌劇院酒館的紙）

　　紙中間「papillon（蝴蝶）」之後有幾個字 —— 這些字沒有翻譯出來；也許您能告訴我它們的意思。[4]

　　99 頁（Sections to look at cross-eyed, like a piece of silvered glass）

我們可以用「Parts to look at」而非「Sections」，或是另一個譯法「Things」嗎？我認為「sections」讓人想到橫截面，有點模稜兩可。[5]

88 頁（錐體和眼科醫生的圖表）

我加了以下註釋－可以嗎？

「Note: ‘seen from the right’（從下面算起第七行）是我的錯誤，應該是－seen from the left. MD. 59」[6]

89 頁 TENDer[7] 翻的很美 —— 我不能居功，所以加了個註釋。

88 頁 Mirrorically 同樣很美，但不需註釋。

95 頁，我無法決定「canned chance」是否比「pickled chance」來的好，所以保留了下來。喬治後來用「canned goods」來指撲滿[8]，我們或許應避免產生對應關係，除非您覺得這樣翻是對的。

96 頁「Canon」的意思和您用英文的定義一模一樣，所以可以。

我會把筆記再看最後一次，並送回印刷廠。

友好地跟蒂妮親吻

理查

附註：若您根據我的意見，希望做任何更改，可以等到校樣時再處理，現在還不著急。

附註 2：我很樂意接受您為此書認證的提議。您認為在最後一頁的空白頁（在音樂那頁對面[9]）上頭加個小註，這個想法如何？我希望現在就能進行照相排字，加入最後一次校訂的清樣當中。您之後可以用藍色墨水簽名，我們會用您簽名的摹本來複製。大概可以寫這一類的話……

此一版本的《綠盒子》在籌備過程中獲得我的直接參與。它在作者的監督下完成。翻譯不論意義和形式都忠於原稿。

馬塞爾·杜象

紐約，1959 年[10]

我無意強迫您該怎麼寫。您可以用任何您希望的方式來表達同一個意思。請告訴我您希望怎麼寫，這樣我可以告訴排字師傅。

附註 3：希望您在找房子上運氣不錯。

註釋

1　杜象在頁面左邊空白處加註：「OK」。右邊空白處，在 at one end 旁邊：「改為 on the one side」。《綠盒子》裡的原文是：「Elle aura un commencement dans le chef des 5 nus, et n'aura pas de fin dans l'enfant-phare.」

2　杜象在新的措辭下方畫底線，在空白處寫「好」，並把以前的英文翻譯劃掉。《綠盒子》裡的原文是：「nécessité d'affirmer l'apparition du nouveau moteur : [la mariée].」

3　杜象劃掉「artificial」，在這句話其他部份畫底線，寫道，「第三行只有這部分」，並在空白處加上：「Artificial 只在第九行」。
　《綠盒子》裡的原文是：「une pression atmosphérique organisée〔par la guêpe〕.」「artificial」的稱號出現在較遠的地方，在「différences de pression atmosphérique」之後。

4　杜象在空白處回答：「papillon à étudier, papillon to be studied（有待研究的蝴蝶）」。

5　杜象劃掉「Sections」或「Things」，畫底線強調「Parts」，並在空白處寫道「Parts OK」。從《綠盒子》筆記摹本上一個劃掉的詞可見，杜象自己也在「parties」和「choses」這兩個字之間猶豫過。

6　杜象在空白處註釋：「OK」。杜象原文寫道：「Vue de droite, la figure pourra donner un carré par exemple de face et vue de droite〔原文如此〕elle pourra donner le même carré vu en perspective.」理應是「vue de gauche」。

7　動詞 to tend 的文字遊戲，用來翻譯「重心引力的照護者」。杜象在空白處加註「很高興！」

8　暗示《綠盒子》標題為「撲滿（或罐頭）」的筆記。杜象在空白處寫道：「我喜歡 canned chance，它比 pickled 要來的普遍。」

9　「音樂勘誤」筆記。

10　杜象在信的下方加註：「簡單化（用小字體）：此一版本的《綠盒子》在意義和形式上忠於原稿，在作者監督下完成。馬塞爾‧杜象，紐約，1959 年。」

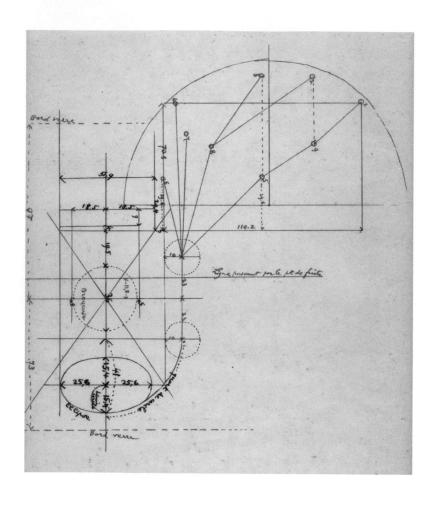

杜象《綠盒子》的一篇筆記，1934 年

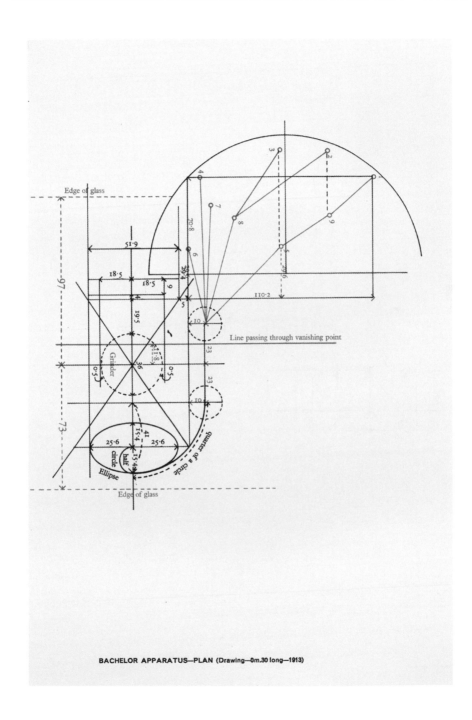

BACHELOR APPARATUS—PLAN (Drawing—0m.30 long—1913)

漢彌爾頓對《綠盒子》一篇筆記所做的活字印刷翻譯，1960 年

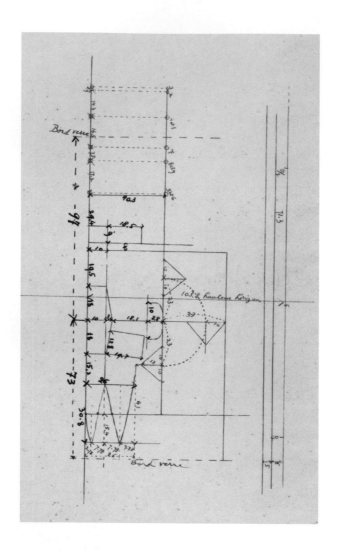

杜象《綠盒子》的一篇筆記，1934 年

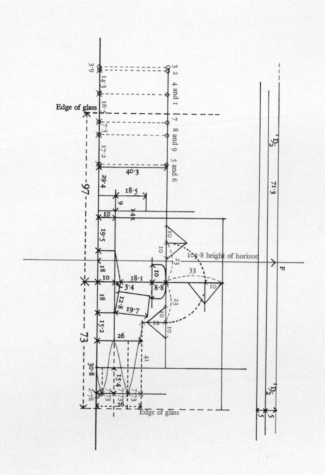

BACHELOR APPARATUS—ELEVATION (Drawing—0m.30 long—1913)

漢彌爾頓對《綠盒子》一篇筆記所做的活字印刷翻譯，1960 年

杜象《綠盒子》的一篇筆記，1934 年

— Regime of gravity —
Ministry of coincidences.
Department　(or better):
Regime of Coincidence
Ministry of gravity.
Painting or Sculpture.
Flat container. in glass—[holding]
all sorts of liquids. Colored, pieces
of wood, of iron, chemical reactions.
Shake the container. and look
through it ——

漢彌爾頓對《綠盒子》一篇筆記所做的活字印刷翻譯，1960 年

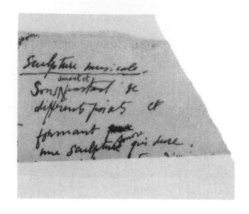

杜象《綠盒子》的一篇筆記，1934 年

Musical sculpture.
<small>lasting and</small>
Sounds leaving from

different places and

forming
<small>sounding</small>
a sculpture which lasts.

parts to look at
cross-eyed, like
a piece of silvered
glass, in which are
reflected the objects in the
room.

杜象《綠盒子》的一篇筆記，1934年

Limit the no. of rdymades
yearly(?)

漢彌爾頓對《綠盒子》一篇筆記所做的活字印刷翻譯，1960 年

杜象《綠盒子》的一篇筆記，1934年

Make a
sick
picture
or a sick
Readymade

buy a
pair of ice-tongs
as a Rdymade

Readymade
Reciprocal＝Use a
Rembrandt as an
ironing-board ——

漢彌爾頓對《綠盒子》一篇筆記所做的活字印刷翻譯，1960 年

單身漢設備——平面圖（草圖 -30 公分長 -1913 年）

單身漢設備——立體圖（草圖 -30 公分長 -1913 年）

　　— 重力政權 —
　　　　巧合部
局　　　（或更好的是）
　　　　巧合政權
　　　　重力部
繪畫或雕塑
　　　平坦玻璃製容器——〔裝有〕
　　　各種液體。有色的、木料、
　　　鐵材、化學反應。
　　　搖晃容器，
　　　　從透明處觀看——

<u>音樂雕塑</u>
　　　持續和
聲音發自
不同地方並
形成
一個能夠持久的 有聲雕塑

　用鬥雞眼
觀看的部分像
一片鍍銀玻璃，
上頭映照了屋內的
　物品

限 制 現 成 品 的 數 量

每年 (?)

做一張
有病的
圖像
或一個有病的
現成品

買一支
冰塊夾
作為現成品

　　現成品
相互的＝把一張
林布蘭特的畫當作
燙衣板用——

25 Coolhurst Avenue
London N 8

Telephone M O U ntview 2 1 2 4

RICHARD HAMILTON

18-10-59

Dear Marcel

One or two more points have cropped up in the last few days. Perhaps
you can help me?

Page 20: I think (the original isn't with me at the moment) the second
paragraph of page 5 of the very long note. It reads 'This electrical
stripping. sets in motion the motor with quite feeble cylinders which
reveals the blossoming into stripping by the bachelors in its action
on the clockwork gears.' Is it possible that this ought to read 'the
blossoming by stripping by the bachelors'.

[handwritten: I still prefer the blossoming into stripping, translates en mise à nu ?]

Page 59: Headed 'Interior lighting'. We now have (10th line) 'In short
the color-effect of the whole will be the appearance of substance
having a source of light in its molecular construction.' The word 'substance'
was substituted for 'matter' I now think that in this one case it is
better as it was.

[handwritten: OK "matter" (also closer to the French]

Page 98: The one headed 'Regime of gravity' Ministry of coincidences.
In the draft translation that we prepared in Newcastle this first line
was translated 'Laws of gravity' It has always amused me to read
it this way. I discussed this with George once but he felt that this
was a coincidence beyond the scope of the Ministry - he said I
should refer it to you but I forgot to do so.

[handwritten: I don't care for laws of gravity. Regime being ? this form of sort better my intentions translates]

Page 10: I have been giving some more thought to that most difficult passage
in 'Preface' page 2. 3rd line from the end.
'new
units and lose their relative (or extensive) numerical values;'
The line doesn't seem right and I wondered if we would be helped if we
revert to something nearer the form of the French which is more like
this

'new
units and lose their numerical value relative (or enduring)
could we compromise to this extent?

[handwritten: relative (or in duration)]

new
units and lose their numerical value relative (or enduring value)

[handwritten: The little sign really means that relative belongs inside the bracket before or]

[handwritten: Have you any other riders?]

倫敦 N8 庫赫斯特大道 25 號
電話 M O Untview 2124

親愛的馬塞爾：

　　這幾天我又發現一兩個問題。也許您能幫我？

　　20 頁：我想（我現手邊沒有原稿）是在那篇很長的筆記的第 5 頁第二段，我們寫的是「This electrical stripping sets in motion the motor with quite feeble cylinders which reveals the blossoming into stripping by the bachelors in its action on the clockwork gears.」這句話是不是應該改成「the blossoming by stripping by the bachelors」？[1]

　　59 頁：標題為「<u>室內照明</u>」。（第 10 行）寫著：「In short the color-effect of the whole will be the appearance of substance having a source of light in its molecular construction.」我們用「substance」這個字代替了「matter」。我現在認為，在這句話中，原來的用法比較好。[2]

　　98 頁：標題為「<u>重力政權</u>」巧合部。我們在紐卡索（Newcastle）完成的翻譯初稿中，第一行翻成「<u>Laws of gravity</u>」；我當時覺得這樣詮釋很有意思。我曾和喬治討論過，但他覺得這個巧合超出了部門的範疇——他要我問問您，但我忘了。[3]

　　10 頁：我對「前言」最難的那個段落又做了諸多思索，第 2 頁，從最後算起第 3 行。

　　「new units and lose their relative (or extensive) numerical values;」

　　這句話看起來不太合適，不知道如果改成較貼近法文的說法，會不會有幫助，比方說：

　　「new units and lose their numerical value (relative or enduring)」

　　是否可以翻成這樣？

　　「new units and lose their numerical value (relative or enduring value)[4]」

While on the subject of the algebraic comparison. In the diagram that I
did I put an 'a' above the centre next to 'Bride' and a 'b' below next
to 'Bachelors'. This was a reference to the algebraic comparison since
I felt that it could be inferred that Bride was separated from Bachelors
by a line and that this related to the sign of ratio which separated
them. I am now a little worried that perhaps I am reading more into this
than was intended. Could you give me a little guidance on this? If you
are doubtful I will leave it XXXXX out of the diagram I prpare for the
book.

*I really did not intend to consider the
line separating Bride and Bachelors
like a sign of ratio ——*

All our love to you all

*It might be better to omit
a' and a 'b' in the diagram
[even though I like the
idea very much]*

Richard

*Bonne chance
and affectueusement à
tous deux
Marcel*

　　您有沒有其他想法？

　　仍舊在代數對照那一章。在我製作的示意圖中，我在中間上方、「新娘」的旁邊，加了一個「a」，在下方、「單身漢」旁邊加了「b」；這是對代數比較的暗示，因為我認為我們可以推論「新娘」和「單身漢」之間被一條對應分數欄的橫線分隔開來。我現在有點擔心自己會不會過度解讀了。能否請您給我一點指引？若您有任何疑問，我就把它從為這本書準備的示意圖中刪掉[5]。

　　獻上我們最真誠的友誼

　　　　　　　　　　　　　　　　　　　　　　　　　　　　　理查

註釋

1　杜象在空白處寫道：「我仍然比較喜歡 the blossoming <u>into</u> stripping / épanouissement <u>en</u> mise à nu（綻放<u>至</u>被剝得精光）。」《綠盒子》裡的原文是：「Cette mise à nu électrique actionne le moteur aux cylindres bien faibles qui découvre l'épanouissement en mise à nu par les célibataires dans son action sur les rouages d'horlogerie.」

2　杜象在空白處加註寫道：「OK"matter"（這比較接近法文）」。《綠盒子》裡的原文是：「En somme l'apparence colorée de tout l'ensemble sera l'apparence de matière ayant moléculairement un foyer lumineux。」

3　杜象在空白處加註寫道：「我不太喜歡 laws of gravity, régime 是一種政府形式，較能貼切翻譯出我的用意」。

4　「（relative ↓ or enduring）」被杜象劃掉，他在空白處寫道：「（relative or in duration）中的小符號 ↓ 表示 relative 要放在括弧裡頭，在"或者"（or）<u>之前</u>。」
　　《綠盒子》裡的原文是：「﹝ils deviennent﹞des unités nouvelles et perdent leur valeur numérique（relative ou de durée）.」

5　杜象的註釋：「事實上，我無意把將新娘和單身漢分隔開的那條橫線視為分數欄。最好將示意圖中的 a' 和 a'b' 刪掉（儘管我很喜歡這個想法）。祝好運。對您倆滿懷深情，馬塞爾。」

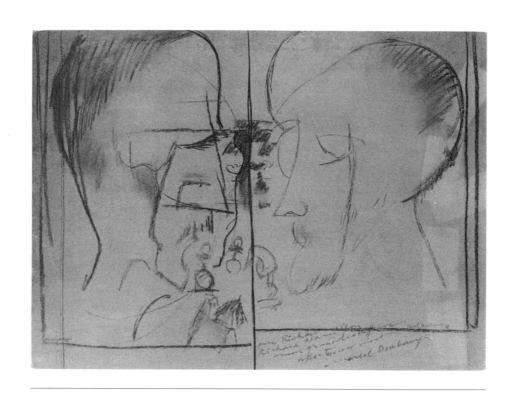

馬塞爾・杜象為羅伯・勒貝爾 1959 年所著
杜象傳記精裝版創作的素描珂羅版，
附有簽名和題辭「給理查、我的解密大師
理查・漢彌爾頓，致以我最深情的問候，
馬塞爾・杜象」。

親愛的馬塞爾：

　　我收到喬治・維特伯恩（George Wittenborn）的一封信，他在信上提到和您討論了書籍封面和扉頁的印刷。

　　他說您同意讓《現代藝術文獻》（*Documents of Modern Art*）[1] 的特別圖案印在我們這本書的封底；事實上，它會印到書背、甚至封面。這一點也不是我們先前同意的，我相信這只會對這本書不利。

　　我從一開始的原則是：書完全用綠色封皮包覆，題字用的是以前寄給您的樣本。維特伯恩盡可為他的出版品設計特別的封套。這可以是可拆卸的軟封套，上頭印著《現代藝術文獻》系列往常的圖案和文字。他也可以像往常一樣，把其他出版書目印在封底。目前，他提議印在書的封底或另頁插在書裡。

　　我跟他建議，封套可以在美國印，並且給他了尺寸，讓他可以著手進行。若您能跟他聯絡，向他表明您無意讓這個完全不相干的東西如此醒目且永遠地和我們這本書綁在一起，這會幫我很大的忙。當然，我可能對維特伯恩所指的「封面」有所誤解，但您若能友善地請他負責封套，並且可能的話，在美國印刷，如此我將不必負擔雙色印刷此封套的額外開支。

　　目前一切進展順利，終點在望——但不是馬上。

　　阿諾德・佛克斯（Arnold Fawcus）[2] 昨天送來了您的禮物，我非常高興。「解密大師」賦予了我某種身分。

　　友好的

註釋

1 這套叢書由羅伯‧馬瑟韋爾（Robert Motherwell）主編，喬治‧維特伯恩出
 版。喬治‧維特伯恩與隆德‧杭弗瑞斯出版社簽了共同出版的合約，負責《綠
 書》在美國的發行。
2 阿諾德‧佛克斯，巴黎特里亞農出版社創始人，以其珂羅版工作室知名，是
 羅伯‧勒貝爾 1959 年專書《論馬塞爾‧杜象》的出版商。

紐約西 10 街 28 號

親愛的理查：

　　謝謝您的兩封信。我已經和維特伯恩說過了。

　　您說的有理。書<u>本身</u>的封面必須和綠盒子的封蓋一樣：綠底白點。除此之外，別無其他（儘管印刷廠大寫字體的印板比書的最後開本小，書的格式和維特伯恩出版的那套書〔如阿波里奈爾等等〕相仿。）

　　至於<u>可拆卸</u>封套，他同意在封套上印製平常的圖樣，而不是印在書<u>本身</u>的封面。

　　除此之外，整體來說他很滿意，對一切均表同意。

　　附上我的簽名，以及一件《旋轉浮雕》（第一版）。

　　我還有一些旋轉浮雕，告訴我何時需要。

　　對您倆充滿深情的問候

馬塞爾、蒂妮

紐約西 10 街 28 號

親愛的理查：

　　萬分感謝您寄來的校樣稿——我在您的文稿並未發現任何需要校訂之處；我把它寄給了喬治：我認為這正是多數讀者不明白、但應該知道的。
　　我對校樣的校訂：**完全沒有。**
　　當然，黑點與白點很相配。
　　我超愛手工上色那一頁！
　　黃蜂。按您所說的處理：使用半色印刷，上面套印文字。

我倆對您倆充滿深情的問候
　　　　　　　　　　　　　　　　　　　　　　　　　　　馬塞爾

馬塞爾·杜象
美國紐約州紐約西 10 街 28 號

親愛的馬塞爾：

　　英國和美國的出版日期現已確定為十二月十五日。給喬治·維特伯恩的書已寄往紐約，預計下週末抵達。除了喬治·維特伯恩所交付的，隆德·杭弗瑞斯出版社另外寄了一箱書，裡頭有 16 本（8 本給您，8 本給喬治）；他們認為這是把要給您的書寄給您的最好方式。您有空可以到喬治·維特伯恩的店裡取書嗎？印有隆德·杭弗瑞斯出版社名稱的歐洲版，現在已經就緒，我將另函寄一本給您。您總共將收到 10 本書。

　　隆德·杭弗瑞斯出版社的開支大大超出了預算，但他們人很好，願意自行承擔同意的印刷費 700 英鎊之外的損失。他們做了三次完整的膠印版才滿意，這是為什麼超支的原因，也打亂了最後的印刷日期。

　　請務必寫信告訴我這本書在美國引起的反應。少數幾個在這兒看到書的人都讚賞有加；我因和幾個要寫書評的人交談過，預期這本書會受到報章好評。

　　BBC 的一個專門介紹藝術的電視節目「監測器」，已經有好些時間一直想找您上英國電視談話。我想他們肯定會建議錄製一個訪談。他們請我和一位製作人討論這個可能性——而且極可能讓我來訪問您。或許明年您來歐洲時，我們可以請他們安排在巴黎或甚至卡達克斯拍攝；不知您意下如何？我只是在和製作人討論前先試探一下您的看法；不過我暗示過他們，不太可能請您專程來倫敦，但或許您會接受他們親自登門拜訪。希望您能告訴我對這個主意的看法，如此我可以建議他們應該向您提出什麼樣的方案。

　　我們和您與蒂妮九月在巴黎的會面太短促了，幾乎無暇表達我對

您倆的情感。希望明年能有更多時間與您相處。

　　請代我向蒂妮傳達我的友情 —— 我非常喜歡她。
　　您也是。
　　謹上

28 W. 10.
New York 26. Nov. 60

Dear Richard

We are crazy about the book.

Your labor of love has given birth
to a monster of veracity and a
crystalline transsubstantiation of
the French green box — The translation,
thanks above all to your design, is
enhanced into a plastic form
so close to the original that the
Bride must be blossoming once more.

Many thanks for the first copy
just received and I will go to Wittenborn's
next week and after taking my 8 copies
will see to it that George Hamilton receives
his.

The ideal solution for the British television's
good intentions would be to have you
and Terry come to Cadaqués (sent by
B.T.) during July or August when we
hope to be there.

At least this gives you something to work on
in a direction we all would like.

Teeny and I send our best love to
Terry and yourself and I will let you know
later about the reception of the book in USA.

affectueusement Marcel Duchamp

紐約西 10 街 28 號

親愛的理查：

　　這本書讓我們興奮極了。

　　您的熱情投入創造了一頭真實的怪物，一個法文《綠盒子》的結晶變體。這首先得歸功於您的設計，讓翻譯昇華成一種造型形式，它如此接近原稿，新娘肯定更加綻放。

　　第一本書剛剛寄到，非常感謝；我下星期會去維特伯恩那兒取給我的 8 本書，並負責把喬治・漢彌爾頓的部分給他。

　　關於英國電視台的好意，最理想的辦法是，七月或八月當我們打算去卡達克斯時，請您和泰瑞也去那兒（由英國電視台派來）。

　　至少這能提供您一個起點，朝我們彼此都歡喜的方向去準備。

　　蒂妮和我向泰瑞和您致意，稍後我會讓您知道此書在美國獲得的評價。

　　致上深情的問候

　　　　　　　　　　　　　　　　　　　　　　　馬塞爾・杜象

1960 年－
《綠書》

理查·漢彌爾頓

　　當馬塞爾·杜象製作這件標題為《新娘被她的單身漢們剝得精光，甚至》的作品時，他創造了一個舉世無雙的藝術形式，一種視覺和語言的獨特結合。根據他的想法，「大玻璃」旨在落實伴隨一些造型觀念的產生、具繪畫所無法表達之多層次意涵的筆記。這些筆記既是「大玻璃」的註釋，也是其構成要素。沒有筆記，「大玻璃」繪畫多少失去其重要性；沒有壯觀的「大玻璃」，筆記則猶如無的放矢。

　　杜象本來就有意發表這些文章，好讓 1912-1923 年這段期間的所有活動形成一件總體藝術作品。他過了十一年才以謎樣的方式出版了這些筆記——一個扁平的長方盒，裡頭鬆散地裝了 94 份文件。1934 年由若絲·瑟拉薇限印三百件並編號發行的《綠盒子》，裡頭的每一篇筆記都是精確複製的摹本，包括頁邊殘破的痕跡、污漬、塗改和模糊不清之處都如實複製。

　　我們一旦開始思索出版這些筆記活字印刷版的好處時，就能理解當初若絲·瑟拉薇決定製作精確摹本的邏輯；因為從手寫字跡變成活字印刷，似乎會折損文本的內容。我們之所以有這種感覺，並非出於對藝術家之手的鍾愛；而是明白：不可能用一般印刷方式傳達這些筆記所蘊含的微妙信息。這些精確的摹本尤其見證了他對藝術的長期思索，及對美學創造之限度有意識的探究。它們傳達了疑慮、質問和全

盤修改；有全然困惑和信心在握的時候，也有遲疑和重申、扮鬼臉、
竊笑和緊張性抽搐。手稿筆記所富含的創造力印記，立即讓我們意識
到，明確剛硬的活字印刷讓微妙難解的杜象思維顯得過於直白。對於
用活字印刷呈現筆記所衍生的問題，其中一個解決辦法是採一般排字
方式，之後加許多註釋來說明原稿當中的更改、插字、強調以及其他
難以用鉛字體傳達的標記。但這會導致產生一籮筐的參照和註釋，讓
早已晦澀難懂的思想變得更加不得其門而入。即使我們可以描述手寫
的蹊蹺之處，但無法再現書寫所具有的間歇性；這通常顯露在手寫字
體發生變化或書寫工具改變時。傳達原稿的細膩微妙之處，這看似一
種過度的教條主義，卻一直是我們這本書的目標。因此，所有措辭、
標點符號、版面設計和排字上的蹊蹺和古怪，都是我們深思熟慮後的
決定，旨在盡可能準確地還原這些筆記的原貌。

　　對於每一篇筆記，我們的目標都非常明確，亦即在摹本和活字印
刷版本之間建立對等的關係；當然，仍有種種因素使得我們不可能讓
它們完全等同。我們試圖呈現傳達思想的所有文字和曲折變化； 可能
的話，也包括筆記在視覺上的變化 —— 這些變化提供了思想發展與改
變的線索。此一原則的唯一例外是擦除和無法辨識的字。其他地方，
只要看起來是故意讓某個字或某些字難以解讀，我們一律刪除。相反
地，當某個字或某一段落雖然被劃掉、但清楚可辨時，我們也如法炮
製。在我們的活字印刷版本裡，因英文和法文拼字和文法上的差異，
再加上難以辨識之處的刪除，每一行的長度不盡相同。行長的參差
不齊賦予了頁面一種詩的效果，這應該被看作是我們為了避免扭曲意
義、堅持逐字逐行翻譯的意外結果。

　　大體而言，我們努力保持每一篇筆記各自的特點，每一頁只印一
份筆記。儘管如此，仍有例外。這本書插入的五個摺頁對應的是一張
摺疊成手風琴狀的十頁筆記，上頭佈滿密密麻麻的字並且標明頁數。
偶爾，當排字或排版設計的差異足以清楚區分時，我們會將兩三份筆
記印在同一頁。

　　我們為因應書格式上的要求， 必須在沒有任何模式的引導下，做

出一些決定。關於筆記的順序，杜象沒有任何偏好，因此是排字工人決定了筆記在書裡的順序。某些文件標注了日期，某些則提供時間先後的線索。有時，某些筆記則容許我們按照主題或題材將它們分組；在這些編組裡，筆記和「玻璃」主要功能之間的關係，或是杜象在對某個主題了解上所展現的更多自信，都暗示了某種合適的順序。我們在決定順序時考慮了三個主要因素：（a）主題，（b）主題和操作程序的關係，（c）時間順序。例如，「新娘」放在最前面，因為在「單身漢」還未真正開始成形之前，她已經看起來達到一定的完成狀態；某些筆記上頭標注的日期也證實這些筆記的時間較早。話雖如此，《綠盒子》最早的文件是 1911 年的《咖啡研磨機》的摹本，但我們把它放在書挺後面的位置，在應放「大玻璃」最後一個篩子和瀑布下方的「滾筒——風扇」草圖的對面。滾筒的造型與咖啡研磨機的底視圖有許多相近之處。杜象肯定不想強調它們之間的關係，但因為《咖啡研磨機》和之前的筆記內容不太相合，因此我們放在認為看起來可建立關聯的地方。

　　1914 年起，「大玻璃」絕大多數的想法已經發展到一種相當成熟的階段，許多組成元素成為個別研究的對象。杜象甚至在開始在玻璃片上創作之前，已經非常縝密地構思他所想像的圖案。如 1913 年「大玻璃」下半部的平面和立面圖所顯示，每一個組成元素的位置都獲得非常精準的標示。對空間配置近乎物理性的調整是錯視呈現方法的主要面向：如果我們能掌握「大玻璃」的尺寸，更能了解這種幻覺般的真實效果。「大玻璃」的尺寸為 270 公分高，介於上半部和下半部之間的分界稍微高於正中央，幾乎位於眼睛的高度，恰好是立體透視此裝置的水平線。這個縝密計算得到的透視圖景，就像十八世紀的光學盒一樣，巧妙地操控著人的視覺。組織透視關係的這些草圖，其繪製之嚴謹猶如工程師的設計圖。我們在這本書決定重新繪製這些草圖，並且基於兩個理由願意接受可能衍生的所有風險。其中三個草圖的污漬和塗改太多，摹本已難以辨識；此外，我們必須盡可能不著痕跡地將說明換成英文翻譯。重繪這些草圖使用了照相印刷和手繪的方式，

但在手繪上努力保持和照相印刷一樣,不具個人特徵;我們對其他草圖的處理就沒那麼虔敬了。儘管如此,這和杜象的書寫之間仍然出現某些差異,主要因為我們希望傳達信息必須清楚明確,並且呈現和可與原來手稿相媲美的那種文圖和諧關係。「新娘」組成要素的草圖比單身漢的更加流暢,它們的樣貌取決於杜象的個人風格;這是為何新娘草圖的線條保留了此一風格。如杜象在一篇深具啟發性的筆記所透露,「單身漢機器的主要形式是不完美的:長方形、圓形、平行六面體、平行手把、半球體——換言之,它們都是經過測量而得。」單身漢設備如此之明確,以至於即使我們做更多的闡明,也不會對它造成損害。因此,書裡大多數的小草圖都是以更高的精確度重新繪製。

　　《綠盒子》約有二十篇筆記與「大玻璃」的主題無關。把它們集結放在書末,和其他筆記所產生的斷裂似乎不可避免;因為我試圖保持其他部分之間的連貫性。為了充分感受杜象這件傑作,我們必須掌握不同組成元素之間的關係和演變。

　　這批筆記描述了每一個元素的操作,這些操作促成了「新娘」和「單身漢」最終的結合——它們不同動作所達到的性愛高潮。在「大玻璃」裡頭,機器的運作衍生自本身的結構。某些簡單的機械原理能夠透過圖像表示:一個孤立存在的垂直軸暗示了它應該可以旋轉。但哪個圖像能暗示通過蒸餾露水所得到的愛之精華呢?《綠盒子》提供了無法透過圖形表達的信息。水車輪在瀑布的作用下開始轉動,並啟動推車緩慢的來回移動,我們聽到推車在制服墓園的寂靜中背誦禱告詞,並且運送到照明煤氣塑成男人形狀的地方。我們看到煤氣流向複雜的調節機制,這個調解機制預備了煤氣進入終極高潮的飛濺,其光環之美讓我們驚嘆不已。分泌物灌溉了新娘,信息從隨機可能性的水坑中傳輸出來;一個機械化世界的悸動能量,盡一切努力來試圖生育。《新娘被她的單身漢們剝得精光,甚至》喧鬧地邁向其夢幻般的輝煌光彩。

註釋

* "The Green Book", in *The Bride Stripped Bare by Her Bachelors, Even. A Typographic Version by Richard Hamilton of Marcel Duchamp's Green Box*, 翻譯：George Heard Hamilton, Percy Lund Humphries, London and Bradford, and George Wittenborn, New York 1960. 重新發表於 Richard Hamilton, *Collected Words*, 倫敦，1982 年，194-197 頁。

親愛、親愛的蒂妮、馬塞爾：

　　您真好，讓我們知道您倆的行蹤——我們光是想像您在哪兒就感到其樂無窮⋯⋯。

　　馬塞爾，BBC 現在對拍攝一些材料和製作一集「監測器」節目興趣濃厚；想知道您是否能夠在旅程中加入一趟短暫的倫敦之旅。對他們來說，9 月 26 日之後任何一天都行。目前他們正在準備冬季的節目。他們提議拍攝一場訪談，可能在我們家，使用《行李箱》、《綠盒子》和《旋轉浮雕》作為您想談的任何內容的插圖。這可能會花幾天的時間。BBC 會支付您旅行和旅館的開銷，當然還有酬勞。製作人——南希・湯瑪斯（Nancy Thomas）同時認為，若她和我能先來巴黎一趟，大家一起討論訪談的形式，會是個好主意。

　　「監測器」是一個相當傑出的電視節目，真對藝術感興趣——曾經介紹過勞倫斯・杜雷爾（Lawrence Durrell）、卡蒂娜・帕辛歐（Katina Paxinou）、奧爾森・威爾斯（Orson Welles）、亨利・摩爾（Henry Moore）⋯⋯，並計畫做一集馬克思・恩斯特（Max Ernst），以配合他在倫敦的展覽[1]。

　　他們試圖找到《貧血電影》（Anémic Cinéma）的拷貝。還有其他電影素材是他們可以使用的嗎？我想，節目的長度大約 20 分鐘。

　　您認為這個提議如何？可否立即讓我知道您來倫敦的可行性？若可以的話，請給我們合適您的日期。

　　泰瑞和我對於能再次見到您倆非常高興，如此我們甚至可能比其他人有更多機會見到您。

　　達利的鬥牛和〔尚〕丁格利（Jean Tinguely）的展覽聽起來很棒[2]。很遺憾我們未能參加。

　　　　　　　　　　　　　　　　　　　　　　　　無數的親吻

註釋

1　由威廉・李伯曼（William Lieberman）在紐約現代美術館組織的回顧展，
　　1961 年年底巡展至泰德美術館。
2　1961 年 8 月 12 日，杜象在西班牙費格拉斯（Figueras）組織了一場「向達
　　利致敬」的鬥牛盛會。受邀參加的尚・丁格利和尼基・德・桑法爾（Niki de
　　Saint Phalle）提供了一隻用石膏和紙板製成、裡頭塞滿了煙火火箭的巨大
　　「火牛」，後來吐著繁星花火地分解開來。

1961 年 —
馬塞爾·杜象

　　理查·漢彌爾頓（以下簡稱漢彌爾頓）：馬塞爾，您出生在一個傑出的藝術家庭，而且您有兩個藝術家哥哥[1]。在您孩童時代，家庭氣氛應該很激勵人心吧。

　　馬塞爾·杜象（以下簡稱杜象）：是的……。我祖父[2]是頗知名的畫家和蝕刻版畫家，不過他最初在魯昂從事船舶……—— 你們怎麼稱呼的 —— 船具商之類的工作。可以這麼說，他四十歲賺夠了錢之後就退休，並開始每天畫畫；而不再像以前那樣只有星期天才畫。我們家的牆壁掛滿了他的畫。對哥哥、我，以及我妹妹這樣的年輕人來說，那是種很奇怪的氛圍。我們的好奇心自然受到了激發，甚至不費吹灰之力就成了藝術家，除了排行最小的兩個妹妹之外。不過，六個小孩有四個當藝術家，這也綽綽有餘了。

　　漢彌爾頓：您的家人和朋友也形成一個藝術家圈子，「皮托」（Puteaux）[3]派，不是嗎？

　　杜象：不，不，您是說我哥哥們嗎？

　　漢彌爾頓：是的，某些作者提到「皮托」派……

　　杜象：沒錯，是的。

　　漢彌爾頓：……彷彿是一個藝術創作活動的搖籃。

　　杜象：我的哥哥們很好客，星期天都會邀請很多人到皮托。1909-1914 年間，每個星期天都有聚會；阿波里奈爾、〔羅傑·德〕拉·佛里奈（Roger de la Fresnaye），還有許多其他人都會來。後來，〔艾伯〕格列茲（Albert Gleizes）和〔尚〕梅青格爾（Jean Metzinger）也都參加；這些聚會有點像藝術俱樂部，在那兒進行著各式各樣的討論。那是個

很有意思的時期，在第一次世界大戰之前。

　　漢彌爾頓：您認為那段時期對杜象三兄弟的藝術人格養成是否起到了很大的作用？

　　杜象：是的，那肯定。1909 年前，我的哥哥們或多或少屬於「蒙馬特」（Montmartre）那類畫家；我之所以這麼說是因為那和真正的繪畫是完全兩回事。我哥哥〔賈克・維永〕更多是個插畫家或版畫家；他創作的蝕刻版畫比繪畫還多。另一個哥哥醫學院畢業後才著手從事雕塑；他一開始想當醫生。當時他已經很年輕……，我的意思是，還很年輕。我十年後也選擇了這條路。別忘了……，我們倆……，我們三兄弟相差 12 歲。

　　漢彌爾頓：1910 到 1911-1912 年這段非凡的期間裡，您創作了幾幅如今被視為傑作的畫。這些畫和當時畢卡索的作品以及同一時期也相當活躍的未來主義派並列。

*　　*　　*　　*　　*

　　漢彌爾頓：您父親並不是畫家，他對這一切表示支持嗎？

　　杜象：是的，非常支持。或者更準確地說，他是認命吧。他一開始試圖阻止我大哥成為藝術家，但失敗了；跟我二哥也是同樣的情況。因此，等到十年後輪到我的時候，他不戰而降。

　　漢彌爾頓：您是如何踏進繪畫領域的？您曾經在某個藝術學校或其他地方學習過嗎？

　　杜象：是的，我上過朱利安學院（Académie Julian），一所很有名的私立美術學校。它並非正規的美院，既沒獎項也從未評等，什麼都沒有；但仍舊是一所不錯的學校。四年修業期間，每天上午都有真人模特兒的寫生課。事實上，我更多時間是在打撞球。我在那兒只待了一年。

　　漢彌爾頓：您當時幾歲？

　　杜象：17 或 18 歲吧；是 17 歲。

　　漢彌爾頓：但您開始畫畫已經有一段時間了。

　　杜象：是的，因為我一直看哥哥們畫畫，尤其是維永，我受到了

吸引，也開始嘗試。1902 年，我 15 歲，已經在出生的老家院子裡畫畫[4]。

　　漢彌爾頓：對您來說，這些畫在當時是業餘畫家的創作，或是您覺得自己已經是專業畫家？

　　杜象：我認為那是一名嘗試畫些什麼的少年的作品，有一堆這樣的嘗試。這些畫對我來說沒有什麼其他價值。人只有到後來才能證明他除了年輕時的習作之外，還有其他話要說。我向來反對人們稱讚我早期的拙劣習作，彷彿上頭蓋了天才的印章似的。

　　漢彌爾頓：您自認對繪畫藝術做的第一個貢獻是什麼？

　　杜象：在我看來，《下樓梯的裸體》[5]是其中之一；因為當時運動的概念普遍來說在藝術界仍未受到重視。羅丹雕刻過一個行走的男人，但這個人並未真的在行走。在此以前，藝術家從未想過把運動、真正的運動帶入作品中；但「未來派」想到了。當時這個想法開始盛行起來，人們發明了電影，也出現了第一批我們稱之為連續攝影術的照片：對劍擊選手或奔馳馬匹的動作進行分解的連續圖像[6]。這些照片給了我創作裸體畫的靈感。因此，我是把運動作為主題帶入繪畫；我也覺得至少結果很有趣。

　　漢彌爾頓：對於這幅您視為重要貢獻的《下樓梯的裸體》，大眾和評論家花了多久時間才意識到它的重要性？

　　杜象：如您所知，一開始它只是所謂的因醜聞而出名，並且很長一段時間維持如此。我的畫家朋友們始終無法接受這張畫。例如，格列茲和梅青格爾；他們是我的朋友，但對他們來說，《裸體》不屬於他們概念裡的繪畫，至少理論上不是。我找不出其他解釋。四十年後，人們還在談論這張畫，因此除了醜聞之外，它應該還有其他東西。我相信如此。

　　漢彌爾頓：1915 年，這幅畫到了紐約，獲得了廣大的迴響[7]；但我猜想它之前應該已經展出過。

　　杜象：可以這麼說，它在巴黎展出，也在巴黎被拒。獨立沙龍是一項沒有評委會的展覽，但我送《裸體》參展那年，開幕前我的哥哥們來找我，告訴我某些朋友認為我把立體主義的理論層面誇大了，他

們想要我改換標題。這些意見令我有點惱火，我不發一語，到沙龍把畫夾在腋下，拿回家去了。因此它出現在那年的畫冊裡，但不在展覽上。

漢彌爾頓：如果我了解得沒錯，之後人們請您在紐約展出一幅畫。我們或許可以看看圖片；我這兒有畫冊。

杜象：在這兒，這張大的⋯⋯《裸體》。沒錯，就是這張。

漢彌爾頓：這張畫如今家喻戶曉。

杜象：是的，它現在在費城美術館，之前一直被加州的渥瓦特・艾倫斯伯格收藏，幾乎從我畫了之後。⋯⋯不對，先是一個舊金山人買下了它，一個叫托瑞（Torrey）的[8]；他在大約 1917 或 1918 年賣給了艾倫斯伯格夫婦，之後就一直待在他們的收藏裡頭。

漢彌爾頓：您肯定因為這張畫和您的朋友暨贊助人開始有了往來。

杜象：是的，的確如此。1915 年，軍械庫展兩年後，我首次去了紐約；換言之，艾倫斯伯格之前已知道我的存在。我們經由共同的朋友瓦爾特・帕赫（Walter Pach）居間協調而認識；帕赫讓我直接搭機到艾倫斯伯格夫婦的家[9]。他們讓我在找到固定住所前，先暫住他們家幾個月 —— 儘管先前我完全不認識他們。我們的友情維持了好長、好長一段時間。

漢彌爾頓：您是否對這幅畫在大眾間引起廣大迴響而高興？

杜象：沒，因我並未意識到這點。如我所言，我是因為收到紐約寄來的信，提到畫在紐約大受歡迎而得知此事；但您也知道人們是怎麼一回事，總是誇大其詞⋯⋯因此，我對這事心有存疑⋯⋯

漢彌爾頓：在完成這幅畫之後，您開始思考完全不同的東西。您著手展開創作一件規模龐大的作品，標題是《新娘被她的單身漢們剝得精光，甚至》。您當時是否有一種和自己先前創作的所有其他繪畫發生決裂的感覺？

杜象：是的 —— 首先，我自己很高興 —— 至少我天性喜歡另闢蹊徑。換言之，我不會回頭再畫其他裸體。一張就夠了；怎麼說呢？畫了一張裸體畫，就可以結束了。我已經翻過生命的這一頁篇章，立刻

想發明一種新的方式來從事繪畫，因此做了「大玻璃」。我把接下來的十年……十年或是更久的生命，花在繪製「大玻璃」上。

漢彌爾頓：三十年後，這個世界上能夠完全領會、真正了解這幅畫的人，也許不超過五六個；您因此而失望嗎？

杜象：不會，我也不知道原因所在。我真的從來不是因為希望它進羅浮宮或倫敦國家美術館才做。一直以來，我都是為滿足個人需求而工作，有點像隱士一般。我不相信一幅畫得受大眾歡迎，或是需要公開展示。換言之，對我而言，藝術多少屬於個人領域，它來自內在的抒發，而不需要被大眾接受或讚賞。我甚至可以說，受到大眾——普羅大眾——的佩服，並不是什麼恭維的話。我的意思是，能夠受到大眾歡迎、尊敬或理解是好事，但不是佩服。

漢彌爾頓：您在創作這幅畫時，是否清楚意識到正在創作一件重要、非常重要的作品……

杜象（打斷他的話）：不，完全沒有。我只是在做我想做的東西，腦子裡完全沒有意識到這點。

漢彌爾頓：您花了生命中十二年的時光去創作這件讓您著迷的作品，理應強烈感覺到您正在做的是件很重要的事情，不是嗎？

杜象：我同意。但，您知道的，人並不是自己行為的最好裁判；我也相信很多人花了十年或二十年時間在某件計劃上，最後卻徒勞無功。因此，我今天並不知道結果如何；它可以說令人信服，總之不算蹩腳。

漢彌爾頓：不過這件作品實際上並沒有完成。

杜象：這再次證明，我並不在乎一定要完成。我在上頭花了太多的時間，長久下來已經失去了興趣，以至於不覺得有必要去完成它。我覺得，有時未完成的作品反而蘊含更多東西，一種我們再也找不到的熱度；這是完成品無法再修改或改進的東西。

漢彌爾頓：您說對這件偉大作品失去了興趣；您認為自己是否達到了一開始的目標？

杜象：是的，到了可以停止不做的地步。換言之，花十年在同一

件事上，即使是最有意思的事情，肯定會心生無聊；更何況我在做這件作品時，更多是將以前畫的草圖描繪或重新描繪到玻璃上，因此其中並無任何創造性，沒有任何發明；只是將一個早已完成——至少在我的腦子裡——的東西移植到玻璃上而已。您懂嗎？

漢彌爾頓：懂的。「大玻璃」的想法早在 1914 年，在開始實際作畫於玻璃上之前，就已經確定。

杜象：是的，一切都已在草圖中確定；一切都已經按比例準備完成，在好幾年前就已經事先決定。

漢彌爾頓：您是否覺得已經窮盡了一切可能性？

杜象：不，還差的遠呢。那僅僅只是要翻過另一頁而已；當時我找到了現成品的想法——雖然我 1914 年已經開始使用，但只是偶爾，甚至不知道為什麼用或是否應該將現成品的概念帶入我的其他作品中，或是將它稱為作品。如您所知，1914 年，甚至 1913 年，我在工作室有一個腳踏車輪，沒有任何理由地在轉動。

漢彌爾頓：這是您作品存在的一個矛盾。您在進行一件深思熟慮、製作嚴謹的重要作品的同時，也創造了一些完全不需任何氣力的東西。

杜象：這是其中一個矛盾，沒錯。腳踏車輪是第一個，當時甚至不叫現成品；我從來不命名，它只是恰好在那兒，就像任何東西一樣，如壁爐裡的火或其他會動的東西。您看，始終是「運動」這個概念，從裸體畫轉移到腳踏車輪而已。在那同時，我也在做「大玻璃」。之後，1914 年，我在晾瓶架這件作品中，停止了運動這個概念。晾瓶架是一個工業製造的器具，人們把瓶子放在地窖裡瀝水。

漢彌爾頓：這種只是加上個人簽名就創造一件藝術品的概念，始終難以為大眾接受。

杜象：是的，當我有這個想法時，對我來說，最難的是如何對它做出解釋或辯解；我從來都不曾這麼做，今天依然如此。儘管如此，因為人們對它感興趣，我對其中的心理機制也感到有趣。

*　　*　　*　　*　　*

漢彌爾頓：這個現成品的概念對我們來說頗為困惑。到底什麼是

現成品？

　　杜象：如果我可以簡單定義的話，現成品是不需要藝術家去製作的藝術品。我或許想到了藝術家使用的顏料管；它並非藝術家所製作，而是顏料製造商。因此，當藝術家用工業製造的用品，即顏料作畫時，實際上是在創造一件現成品。至少，這是我事後的解釋，因為我在做的當時無意提出任何解釋。其中的破壞偶像成分更加重要，例如印象派對浪漫主義者來說是在破壞偶像，之後的野獸派也是如此，然後是立體派反對野獸派。當輪到我的時候，我的想法是，我破壞偶像的姿態就是現成品。

　　漢彌爾頓：這是對過去的一種反抗行為。

　　杜象：反抗行為？是的，絕對是。

　　漢彌爾頓：但它同時也是一種哲學觀和姿態。

　　杜象：是的，它具有一種哲學層面，作為一種去神化；即不再將藝術家當作神，降低藝術家在社會的地位，不再是一個高高在上、神聖的實體。

　　漢彌爾頓：那麼，這些現成品是否讓您擺脫其他作品智能上的要求？因為，您一方面仍非常像藝術家一樣在工作：謹慎周密地構思和將概念付諸實行。

　　杜象：是的，如您先前所說，這非常矛盾，幾乎是一種精神分裂，幾乎……（笑）我一方面從事非常知識性的活動，另一方面用較物質化的想法來扼殺知識性。

　　漢彌爾頓：您是否把它當成一個玩笑？

　　杜象：當然，這其中有幽默的成分。我非常堅持在作品裡注入幽默；就連「大玻璃」也有許多幽默在裡頭。這是非常重要的哲學面向——如果您想稱之為哲學的話：亦即在偉大的宇宙中，去質疑作品的嚴肅性。我們存在的這片土地如此之微小，然而我們一直是人類中心主義者；這是我們可以嘲笑的對象。

　　漢彌爾頓：因此，您這個反抗行為也針對作為藝術家的自己。

　　杜象：是的，我真的想要擺脫藝術家這個集合名詞。這是回歸個

體思維，而不是朝集體思維而去。可以說，這是讓我自己獨樹一格，正如任何一個藝術家都應該做的，而不是像今天這樣朝大量生產發展。

漢彌爾頓：然而，您在創造現成品時難道不會消除個人因素？是否任何人簽個名就能創造出一個現成品？

杜象：是的。就連最重要的、即物品的選擇，也不需要。換言之，它必須完全不具個人性，如果我們讓選擇的概念進入，就帶入了品味，也就是回到好品味、壞品味、枯燥品味的舊理想。然而，品味正是藝術的頭號敵人。

漢彌爾頓：因此您的現成品是去個性化的，因為經常選擇的是一些普通平凡的東西。您選擇一件物品並非因為它有某些精緻的特質，而是它幾乎沒有任何特質。

杜象：愈少特質愈好……。難就難在如何找到一個從美學角度來看、完全沒有任何魅力的東西。

漢彌爾頓：但您是藝術家，當時是藝術家，您是在做一個美學創造的行為嗎？

杜象：對我來說，我希望至少能改變藝術家的地位，而不是始終用自古希臘以來的同樣標準去定義藝術家；或許是徹底改變對藝術家的態度。

＊　　＊　　＊　　＊　　＊

漢彌爾頓：無論如何，1910-1920 年間您掀起的革命對藝術是一項重大打擊。一位美國評論家稱您是「反藝術傾向的杜象，二十世紀藝術的造反領袖」[10]。您認為，您之所以受到這樣的攻擊，要責怪的是您自己？

杜象：責怪？如果您稱它是責怪的話，那麼是的；但事實上我對此很高興，因為做不討人喜歡的東西本來就是我的意圖。

漢彌爾頓：您沒有任何懊悔？

杜象：完全沒有，要知道所有這類革命，至少在上一個世紀當中，總是一個偶像破壞反對另一個偶像破壞。我自認為在破壞偶像，並且樂以為之。

漢彌爾頓：但很多人感覺這是一種對藝術的背叛，是另一種偶像破壞。

杜象：是的，我是真的在試圖消滅——尤其在上個世紀——成為小神的藝術家。藝術家被神化了。在十八、十七、十六世紀的君主時期，藝術家近似手工匠人。藝術家作為一種超人是相對較新的概念。我質疑的是這種概念。

漢彌爾頓：您說您不捍衛藝術，也不反對藝術，而是介於兩者之間，在一個中立的地帶。您是否仍覺得自己是處於這片荒原的藝術家？

杜象：不完全是。有時不是。自從我停止創作之後，我感覺自己是在反對世人對藝術家的崇敬。我甚至納悶，藝術作為「製造」不會從世上消失？在語源學上，「藝術」的意思是「製造」——至少根據某些字典。不一定是手工製造，但是製造。因此所有人都在製造些東西，不只藝術家而已。或許在未來的數百年當中，人們在毫無察覺的情況下製造，也不需要為這些「製造品」（fabrications）——我想這麼稱呼它們——成立一個博物館。

漢彌爾頓：您認為歷史會責怪您放棄做藝術嗎？您停止做藝術的行為被人們稱作是藝術自殺。

杜象：不，我不這麼認為。

漢彌爾頓：您不覺得自己是在自殺？

杜象：不，不覺得。價格還沒漲到可以稱的上自殺。但我很高興對停止做藝術做出了貢獻（笑）。

漢彌爾頓：您對自己現在的狀態有什麼看法？如今偶然會有一些畫商出售您簽名的某些物品，一旦出現這種情況，通常價格非常昂貴。您的一件現成品，我想是《奧斯特利茲的格鬥》（La Bagarre d'Austerlitz）[11]，大約一年前出現在市場，被您的一位朋友、重要收藏家威廉‧卡普利買下。他為這個甚至不是您製造的東西付出了高價——而您對藝術的定義，卻是「製造」。您和這件作品唯一的接觸是為它取了個標題。卡普利的妻子很驚訝這件作品要花這麼一大筆金額。一次，她問我為什麼那是一件藝術品？我當時無法回答。或許您可以回

答這個問題。

　　杜象：不行！然而這才是好玩的地方！這不是問題所在。現成品從一開始是一個完全平白無端的手勢，但一旦落在繪畫市場卻變成了藝術品——在某種程度上，這令我沮喪。人們付錢買它，就像買一幅畫或是一件雕塑一樣，然而它終究是一個現成品。或許好處是——如我先前說過，現成品的數量必須很少。換言之，我無法想像一輩子重複現成品的概念。我這一生估計有十件或十二件這類作品，僅此而已。我很高興停止不做了，因為我認為這正是今天年輕藝術家搞錯的地方⋯⋯。

　　漢彌爾頓：您說那是一種手勢。這個手勢具有哪些意義？那是一種神奇之物嗎？您的這個決定象徵了什麼？它想表達什麼？

　　杜象：那是一種造反。

　　漢彌爾頓：一個造反的象徵。

　　杜象：是的，的確，因為它反對當前所有的藝術形式，可以說是一種非藝術的形式，但也是一個嘲弄藝術的幽默方式——這是它的哲學面向。

　　漢彌爾頓：現成品是對藝術的嘲弄但同時卻被提升到美術等級，變成受人崇拜的對象。

　　杜象：是的，但你無能為力，你不能阻止某些人做的決定，你只能接受。

　　漢彌爾頓：您不認為⋯⋯。

　　杜象：我並不後悔，因為你不能對抗這些比我們強大的東西，有時必須接受。

　　漢彌爾頓：您認為這個創造現成品的行為——這個做決定的當下，到底是不是藝術？

　　杜象：我不會這麼說，因為那是對「藝術」這個詞的反動。當然，問題是我們如何能徹底消除藝術？很顯然地，我尚未解決這個問題。然而，我的回答是：試圖將這個偶像破壞的手勢盡可能地推到極致——不是為了消滅藝術，但至少把它降低成一個完全乏味無趣的行為。

漢彌爾頓：儘管如此，這些物品獲得了一般藝術才有的尊敬。

杜象：是的，這是一個矛盾，而且完全與我無關。我甚至不擁有這些東西——我想自己也從來沒賣過一件現成品。

漢彌爾頓：那畫呢？您真的賣過畫嗎？

杜象：很少。可能有過一兩次；但我的畫多半都給了人，要不就是他們私自在我背後賣畫。我的意思是在我把畫送人後，擁有這些畫作的人有時透過其他人把畫賣掉；在這些交易中，我也從未得到任何佣金。

漢彌爾頓：最特別的是，您的這些作品，不管是不是藝術品，現在都在美術館，而且受到美術館當局極高的重視；當作品必須運送時，保險費通常都很高（杜象點頭）。您看起來認為這個矛盾是正常和合理的。

杜象：是的，我接受這個矛盾，正如我接受生命中所發生的一切一樣，或許這是讓幸運之神有機會眷顧我的一種方式。服從、而非抗拒——我指的是，在哲學的層次上——這是為什麼我不會去反對這種狀態，甚至在某種程度上與我的意圖相悖。

漢彌爾頓：您是否認為現成品和好比說《下樓梯的裸體》的畫之間存在著巨大的鴻溝？

杜象：我也很納悶。在我看來，它們之間並無太多共同之處。更何況幸好四十年來我沒有做一件現成品；我沒有犯這個大錯。不僅如此，我有意把數量減到最少，如我所說，我只做了十二件、最多十五件，而且除非有很特別的情況或原因，我不會再做。是否應該自我重複？我們知道，一般說來，重複是藝術的頭號敵人；我說的是基於重複建立的公式和理論。當然，許多藝術家到了晚年像雷諾瓦一樣不斷重複；但我無論如何不會去買雷諾瓦。

漢彌爾頓：但您願意接受偶爾自我重複，因為您曾經畫了三個版本的《下樓梯的裸體》。

杜象：是的，但那個重複是為了讓艾倫斯伯格高興。他沒能買到原作[12]，而必須……

* 　* 　* 　* 　* 　*

　　漢彌爾頓：我們把現成品說的好像是一種倉促的決定 —— 您無意間發現一個物品並決定簽上自己的名字 —— 真的是這樣嗎？或者有一段思考的時間？

　　杜象：很多時候是經過思考的，因為我一般會加上一段文字，可以說是標題；但從來不是說明性的文字，而是恰恰相反，盡可能遠離物品本身或此物可能讓人產生的聯想。因此，這個決定可能會花很多時間。比方說，我可能在某天某時、在沒有預期的情況下，做了一個現成品。這上頭附帶了各式各樣知識上的含義和相關性，換言之，我擺脫了唯物主義的藝術，即造型、物理、純粹材料的層面。

　　漢彌爾頓：當您談到「和現成品約會」時，您的意思是什麼？ 一個時間、一個地點，……您決定在某個特定日子〔杜象點了點頭〕、某個未來的日子將做一件現成品，這時您緊盯著時鐘，然後在選擇的那個時刻，您身邊最近的東西就成了現成品，是這樣子嗎？

　　杜象：不，不是這樣的；沒錯，它必須那個時刻在我身處之地，意思是我可以預測某個或其他地點。換言之，地點無關緊要。重要的是日期和時間。可以這麼說，這是一個小遊戲，把一切理智化的遊戲，讓我擺脫造型藝術品的物理層面，我指的是繪畫或雕塑，因為那些東西通常是立體的。儘管如此，我也做過幾件繪畫的現成品，在別人的畫上簽名。

　　漢彌爾頓：我們離字典對藝術的定義、即「製作」的意義，更加遙遠了〔杜象點點頭〕。因此，現成品在於「思考」而非「製作」。

　　杜象：這的確相當矛盾，但可能跟我當時的態度並不衝突，亦即不去做本來應該做的事。

　　漢彌爾頓：一個永恆的矛盾似乎是，美術館如今把您的所有創作放在同一個天平上來看待。紐約現代美術館會將現成品放在您的畫旁邊，它們具有相同的價值，不論是從金錢的角度或是對觀眾的吸引力來說。

　　杜象：是的，很可惜我無能為力。

漢彌爾頓：不過您還是認為「可惜」。您感到遺憾嗎？

杜象：是的，我寧願不必去接受這種情況。然而，人也不能完全停止呼吸。

<center>＊　＊　＊　＊　＊</center>

漢彌爾頓：依您剛才所言，我們是否可以說您把現成品放在一個較低的層次，多少比您其他作品更加平凡而瑣碎？

杜象：不是的，它們並非平凡而瑣碎，至少對我而言。它們看起來瑣碎但其實不然；而且恰恰相反，它們具有更高層次的理智。我最喜歡的一件作品，我們可以稱它是現成品，但令人感動。我指的是三條一公尺長的線從一公尺的高度落下，改變了長度單位的形狀；因為公尺變成了一條曲線，而且重複了三次[13]。令我滿意的是，它們的形狀不取決於我，而是取決於偶然。同時，我能夠將此運用在其他東西上，例如「大玻璃」。

漢彌爾頓：將偶然帶入藝術品的生產，暗示了對觀眾、對藝術的實際限制的一種藐視，並讓您受到「紈絝子弟」的指責。您如何看待這件事？

杜象：是的，觀眾還未準備好去接受現成品。您知道的，觀眾認為一切藝術品都得經過深思熟慮、特意製作出來。我認為，對偶然的不尊重只是暫時的；人們有朝一日會接受偶然作為做作品的一種可能性。事實上，我們周遭的一切都取決於偶然，至少是不受因果關係制約這個意思的偶然。

漢彌爾頓：因此，這些看起來像是對觀眾造成侵略的物品，產生一件您實際上沒有任何身體接觸的作品，並不是一種仇恨和侵略的行為。

杜象：不，這絕對不是仇恨的行為；而是一種解放……。從美學規範，尤其是繪畫領域，即中世紀關於頭的尺寸必須是身體高度多少倍等等的絕對規範中解放出來。這些規範與自由背道而馳，不是嗎？總之，自 1860 年、藝術或多或少被〔居斯塔夫〕庫爾培（Gustave Courbet）[14] 解放出來之後，人們不會想再繼續用這種方式作畫。同樣

的，我試圖讓藝術獲得更多的解放，始終要做更多的解放。因此，我做現成品的意圖更多在此。

漢彌爾頓：您生命中最驚人的成就之一，是您讓人萌生愛意。您的某些人格特質似乎在您遇到的人和觀看您作品的人、欣賞您作品的人、年輕藝術家等等身上，激發出這種感覺。那是一種崇愛⋯⋯；一種對您的生命、對您的一切作為油然而生的崇愛。對這點，您是否可以接受，或者您寧可不要？

* * * * *

杜象：是的，我很高興得到這樣的結果，而非相反。這令人感動，而且一般而言，能夠激發這種愛意與和諧，對一般藝術而言是一種榮幸，我們或許也可以將此應用在政治上。

漢彌爾頓：您這一生多半在參與藝術，而且今天在紐約，只要有項前衛活動，人們很可能在那兒遇到杜象。您認為繼續參與藝術圈重要嗎？

杜象：非常重要。我除了是藝術家之外，什麼也不是，這點我很肯定，並且樂而為之。我這一生所經歷過的一切，讓我⋯⋯。時間會改變你的態度，如今我再也不能老是在破壞偶像了。

漢彌爾頓：您如何看待那些認為您浪費自身天賦、抹殺自己藝術生命的指責？

杜象：我對此不感興趣。浪費天賦，您是這麼說的嗎？〔漢彌爾頓點點頭〕不，我對此一點也不感興趣。我不贊成藝術的生產過剩。我認為這產生了一種詭異的情況，即個體消失而藝術無所不在；藝術變得毫無特色和平庸，就像樹木一樣。

漢彌爾頓：因此，您長久以來停止創作藝術，不是因為枯竭，而是一項哲學決定。

杜象：完全沒錯。孤芳自賞、唯我獨尊的藝術，這種狂妄和自大，我當然反對這一切。

漢彌爾頓：您不怕歷史會責怪您嗎？

杜象：我才不在乎歷史。我想歷史跟我沒關係。

註釋

* 理查‧漢彌爾頓和馬塞爾‧杜象於 1961 年 9 月 27 日為英國國家廣播電台 BBC 節目「監測器」錄製的訪談，（1962 年 6 月 17 日播出）。

1 畫家賈克‧維永（Jacques Villon, 本名 Gaston Duchamp）和雕塑家雷蒙‧杜象－維永（Raymond Duchamp-Villon）。妹妹蘇珊也是畫家。

2 Émile Frédéric Nicolle。

3 「皮托」派，主要成員包括 Jacques Villon、Raymond Duchamp-Villon、Robert Delaunay、Albert Gleizes、Juan Gris、Frantisek Kupka、Roger La Fresnaye、Fernand Léger、Jean Metzinger、Francis Picabia，他們 1912 年發起了黃金分割沙龍（Salon de la Section d'or）。

4 Blainville（今天的 Blainville-Crevon），距離魯昂 20 公里。

5 《下樓梯的裸體，2 號》（1912 年，現藏於費城美術館）。1912 年，送到獨立沙龍參加展出，但在格列茲和梅青格爾的要求下退出。這幅畫在黃金分割沙龍展出，隔年參加紐約軍械庫展，引起轟動。

6 Etienne-Jules Marey, *Analyse chronophotographique de l'escrime*（《對劍擊的連續攝影分析》），約 1886 年。Edward Muybridge《奔馳馬匹的運動》（*Mouvement du cheval au galop*）。

7 漢彌爾頓想說的是 1913 年，軍械庫展那年。

8 畫商托瑞在軍械庫展買下這張畫，並讓畫寄到位於柏克萊的住處，同時借給當地不同展覽展出，1919 年同意轉賣給艾倫斯伯格。

9 在洛杉磯。

10 漢彌爾頓指的是畫商 Harriet & Sidney Janis 的文章《馬塞爾‧杜象，反藝術家》，*View*，杜象專輯，第 5 系列，1 期，1945 年 3 月，18 頁。

11 《奧斯特利茲決鬥》，1921 年。小尺寸木窗和玻璃（62.8×28.7 公分）由木匠依照杜象指示製作，正面簽名《馬塞爾‧杜象》，背面《Rrose Sélavy 巴黎 1921》。

12 在布面油畫之前，杜象畫過第一個版本，厚紙板油畫的《下樓梯的裸體》（1911 年，費城美術館）。這張畫的第二個版本於 1913 年為托瑞在軍械庫展所買下，艾倫斯伯格因未買到而失望，於 1916 年向杜象訂製一件複製品。藝術家根據這張畫在軍械庫展覽時的放大照片來創作。最終，艾倫斯伯格不僅買到 1912 年的原作，甚至 1912 年的油畫素描。這三個版本目前保存在費城美術館，和艾倫斯伯格其他收藏一起。

13 《三條標準縫補線》（*Trois stoppages-étalon*），1913-1914 年，紐約現代美術館，凱薩琳‧德萊爾遺贈。

14 參見《和皮耶‧卡巴納的訪談》（*Entretiens avec Pierre Cabane*）（1976 年，1995 年重新出版，52 頁）：「自庫爾培以來，人們認為繪畫訴諸於視網膜；這是所有人犯的錯誤。〔……〕儘管布勒東說他是從超現實視角來判斷，但基本上他管感興趣的始終是視網膜意義上的繪畫。這完全是荒謬可笑。這必須有所改變，不能老是如此。」同時參見 Hans de Wolf，「Marcel Duchamp, Alain Jouffroy, Gustave Courbet et ces quelques lignes qui dérangent」，*Critique d'art*，n° 25，2005 年春天，115-119 頁。

親愛的馬塞爾和蒂妮：

　　您能來倫敦真是太棒了，因為我們如此喜歡您。

　　我和南希・湯瑪斯一起看了「毛片」（未經剪接的影片），看樣子要找到節目需要的一切材料並不難；南希反而擔心必須剪掉太多。馬塞爾的樣子很英俊，錄音謄稿無法呈現他在螢幕上給人的印象。我正在寫開場白的介紹，南希則在剪接──我會隨時告訴您最新進展。

　　隨函附上書評影本。如果看到其他書評，也會幫您複印。

　　向您們二位獻上我倆的深摯友情

紐約西 10 街 28 號

親愛的理查，親愛的泰瑞：

　　收到了您的來信，相信您也收到了我們的信。不過……我們的生活驛動太多，現在終於重新安頓下來，可以給您寫信。我見到了維特伯恩，他似乎對書的<u>銷售成績</u>很高興。他會把最新書評的簡報寄給我，我會轉寄給您。謝謝您寄來的簡報。

　　恭喜您參加「組裝[1]」展。整體而言，此展對許多人來說都是一項震撼……終於！！

　　我和蒂妮經常談到你們讓我們度過的美好時光，下次我們會好好研究一下倫敦地圖。

　　我還沒見到卡斯特里（Castelli）*，希望很快能向他提在他畫廊展出您作品的想法。您有照片可以給他看嗎？

　　我們迷人的泰瑞好嗎？

　　獻上對您倆充滿深情的問候

馬塞爾

註釋

1　「組裝藝術」（*The Art of Assemblage*）展由威廉・C. 塞茲（William C. Seitz）組織，在紐約現代美術館舉行。1961 年 10 月 19 日，杜象參加展覽相關的一場研討會時發表了「關於現成品」的談話。

*　譯註：紐約知名畫商。

親愛的馬塞爾：

　　他們正在為「監測器」剪接帶子；我想再過一個多星期加入我對圖片的評論。我和休・威爾頓（Huw Wheldon）[1] 以及南希・湯瑪斯談過，他們希望再加入一個東西，讓整部影片更完整；那就是一場在攝影棚的討論。您可以用從錄影訪談抽取的一張巨大頭像投射的方式出現。他們也想在攝影棚呈現一個也許是真實大小尺寸的「大玻璃」的版本。這可能是將照片（最好是幻燈片）放大。我跟他們提到您曾經告訴我的、瑞典複製的版本 [2]。BBC 希望能和複製「大玻璃」的那個人聯絡。您可以把他的地址給湯瑪斯嗎？

　　謝謝您有意跟卡斯特里先生介紹我的畫。當然，如果他想看任何作品，我將樂意寄幾張照片給他。我現有照片的品質不太好，但或許我應該費點心思，弄些好一點的照片。最好的辦法是下一次他來倫敦時，請他來看我。但不急，也許他明年會來倫敦。

　　泰瑞和小孩都很好。多明妮（Dominy）長大了許多，不僅腿長了，也俏皮許多；她很會佈置家裡。

　　向您和蒂妮獻上我們溫柔的友情

註釋

1　BBC 紀錄片部門主管。
2　烏爾夫・林德（Ulf Linde）製作的複製品，保存於斯德哥爾摩現代美術館，藝術家寫道：「原版複製／馬塞爾・杜象／1961 年」。

紐約西 10 街 28 號

親愛的理查：

　　蒂妮前陣子見了卡斯特里，我一直想寫信告訴您這事。

　　卡斯特里非常樂意，希望六月和九月間到倫敦時能去看您和您的東西。

　　或許您能寫封短信給他，給他您的地址、電話，還有可能的日期，並說是我建議的。

　　同時，在夏天之前盡可能準備好材料。

　　就我而言，卡斯特里心態很開放，他是這兒最好、最有膽識的畫商。

　　我們大約 5 月 31 日出發去卡達克斯。您會到那兒看我們嗎（或巴黎，和往常一樣在九月前後）？

　　蒂妮和我向泰瑞、您和小孩獻上我們的友情。

　　充滿深情的

　　　　　　　　　　　　　　　　　　　　　　　　　馬塞爾
　　　　　　　　　　　　　　　　　　恭喜您卡普利基金會的書[1]！

註釋

1　威廉與諾瑪・卡普利（William & Noma Copley）基金會得獎藝術家專輯叢書，1960–1966 年由基金會出版，委託理查・漢彌爾頓主編。

馬塞爾・杜象先生與夫人
西班牙（吉隆納省）卡達克斯

親愛的馬塞爾：

　　謝謝您的來信。我正打算寫信給您，心想您可能有興趣知道「監測器」節目的播出結果。隨函附上我為您準備的剪報影本，讓您看看這兒的知識份子圈多麼興奮；他們已經很多年沒有如此大肆攻訐「監測器」了。南希跟我說，休・威爾頓自己對節目很滿意；不過我實在難以理解他在面對媒體這麼多的人身攻擊還能如此認為。或許他知道 BBC 是根據民調所衡量的收看指數來評估一個節目成功與否。這集節目的收視率是 57%；通常「辯論」性節目平均收視率為 60%。鑒於它對 BBC 觀眾有一定難度，我們的收視率看起來出奇的好。我沒看節目，因為主要部分是現場播出。泰瑞跟我說，節目很成功，我也聽其他人表示節目很有意思。主要的批評——這也是我當初所擔心的——是錄影訪談只剩下很小一部分。我在紐卡索的一些學生非常生氣，他們期待已久的這個訪談最後只有十分鐘。

　　我認為這類節目的問題——這並非我第一次注意到——在於英國一家週日媒體的評論家所提出的矛盾。他說，我們無法解釋人們對您這位藝術家的崇拜，而您想做的卻是破壞「藝術家」本身的概念。就我個人而言，我很容易將此放在同一層次。我有點驚訝這位評論家如此輕易地蔑視您的愛慕者；他說：「杜象一定把他們當傻瓜。」我知道這非屬實，而且離事實很遠。為了解釋這個矛盾，我們必須接受人們對您這種情感的非理性因素。

　　今年，卡達克斯再度只能是我們的夢想罷了。我們的財務有些吃緊，這表示今年夏天我們將在赫爾斯特大道 6 號公寓渡假。

　　然而事實上我們總是和您倆在一起。

1962 年－
瞠目—和喘息

彼得·勞瑞（Peter Lawrie）

　　我們不常看到休伯伯[1]茫然失措，但上週日的「監測器」確實讓他窘態畢露。因為他——或許過於輕率地——決定把整集節目用來談杜象。這個超級立體派、超級超現實派——也討人喜歡的傢伙，1920年代末期專在紐約挫敗美學自負不凡的銳氣，以在尿壺、打字機套和其他不值錢的工業製品上簽名並當成藝術品展出而聞名。

　　杜象是普普藝術之父，休·威爾頓邀請了他的精神後裔艾爾瓦多·保羅齊（Edouardo Paolozzi）、雷納·班漢（Reyner Banham），和一位叫理查·漢彌爾頓的評論家來談這位偉人。他們三人都患有普普藝術症候群——這個症狀在當代藝術學院和建築系學生身上尤其明顯——杜象極可能是此症候群的創始人。他們滔滔不絕地用聰明的話語來取悅膚淺的耳朵。

　　然而經過進一步審視，這些言談出現一些邏輯和語法上的毛病。此思想流派認為「moules malic」中的「malic」是「mâle」（男性）的形容詞。當「監測器」數星期前在一次介紹四位年輕普普藝術家的節目裡，把此一思維模式及其後果作為一種現象來審視時，結果令人興奮。然而，在普普藝術自己的領域、並且以一對三來對付它時，卻遭到了失敗。

<u>盡是咕噥之語</u>

　　三人花了很長時間說明「大玻璃」（一種類似羅賓森機器[2]的等角投射圖，或許更常被稱為《新娘被她的單身漢們剝得精光，甚至》，並附帶 97 頁寫的密密麻麻的技術筆記）。座談結束時，休·威爾頓已經精疲力竭。有那麼幾秒鐘，他只能發出咕噥和呻吟，嘴唇蹦出了「整體」這個詞，之後陷入一片沉寂，好一會兒才再次聽到他說一些陳詞濫調、老生常談。

　　通常，「監測器」團隊對節目的呈現很講究 —— 若不是在執行上，至少也在意圖上；但就連這點也出了狀況。節目接近尾聲時，觀眾發現四位發言者坐在三腳凳上。攝影機往下移動，燈光暗了下來，他們恭敬地轉向一面映照著他們身影的白色屏幕。畫面出現了杜象的頭像，與卑微的人類相比顯得無比巨大；他說：「我畢生致力於消滅成為小神的藝術家[3]。」杜象將其充實的一生致力於嘲笑浮誇自負的美學體制，他又嘲笑了藝術一次。他一定很得意。

註釋

* 對 1962 年 6 月 17 日「監測器」節目的評論，發表於《週日時報》（*Sunday Times*），1962 年 6 月 24 日。

1 休・威爾頓，BBC 電視台紀錄片部門主任，文化節目「監測器」屬於此部門。
2 威廉・海瑟・羅賓森（William Heath Robinson, 1872-1944），英國幽默插畫家，以其定期在 *The Tatler* 和 *The Sketch* 發表的瘋狂機器圖像而著名。他的名字成了「荒謬發明家」的同義詞。
3 「I've devoted my life to destroying the arteest as a leetle god.」

最親愛的理查：

　　您的信今天抵達⋯⋯。7 月 28 日對我們來說非常適合。希望您會喜歡我們城堡的客房。

　　從佩皮尼昂（Perpignan）開車到西班牙有兩條路。一條是從勒佩爾蒂（Le Perthus）走內陸，但可能交通擁擠，尤其是 8 月 1 日之前的星期天。我們建議您走第二條路，從科利烏爾（Collioure）、塞爾貝爾（Cerbère）和邊界另一頭、位於西班牙境內的波爾布（Port-Bou）；那兒幾乎沒什麼車流量⋯⋯路況良好、但蜿蜒曲折。之後沿著海岸線經良薩（Llança）和塞爾瓦港（El Port de la Selva）一直到卡達克斯（35 公里）。

　　當您抵達卡達克斯廣場時，右轉穿過一座很小的橋，沿著海岸一直到下一個小海灣，有一處很小的海灘停泊了多艘船，我們就住在那兒。把車停在廣場上，繞過房子找到樓梯，上到最高的露台！我們就住在最上面那一層樓。房東叫羅斯塔・卡薩德瓦（Rosita Casadevall）。我們大約晚上八點半晚餐，如果您來晚了，我們會為您留一些飯菜。在此提醒您：電報通常要花兩三天時間才能到我們手上！信件幾乎一樣快。

　　得知您要來，我們兩人都很高興。

友好致意

　　　　　　　　　　　　　　　　　　　　　　　　　　　蒂妮

西班牙（吉隆納省）卡達克斯

Cadaquès 24 aout 1963

Dear Richard

Thanks for your good news —
Here are my answers to your troubles =

1913. Aug. Herne Bay
 Oct. New studio in Paris 23 Rue St Hippolyte —
 General plan Perspective on the plaster wall
 mainly for the bottom glass from the focal
 point on the line of the vêtement de la Mariée
 but of only essential points for the Choc.
 grinder and the glider —
 At the same time drawing the plan and
 elevation as they are in the small drawings
 (I believe the 1/10 of the ~~original~~ final size on the glass)
 The drawing on the plaster was never
 a "finished" drawing — although accurate
 in measurements —
 Nov. after establishing the choc. grinder and the
 ? glider I went on placing (in the plan first)
 the 8 or 9 moulds so that they would
 (once perspectived) be within the general
 frame and not fall outside the glass —
 Dec. [⋯] first placing in the plan the 9 moulds
 ? and then perspectiving that rectangle and
 seeing that [⋯] in this perspective form
 they would be all visible inside the edges
 of the glass.
 adding the 9th mould to the original 8 did not
 change anything to the general operation
 and must have taken place around Dec.'13
 or Jan Feb. '14.

1914 After my heads and feet of ~~the~~ all the 9 moulds
were placed definitely in plan and perspective
I began operating on the perspectiving of
the 9 tubes capillaires so that each tube would
meet ~~one~~ the head of one moule malic:

6 first
moulds
?

This operation of perspectiving the 9 tubes was
started in an attempt at painting them on
plan (large painting where all the lines of the plan
are very clear) and photographing this ~~foto~~ painting
horizontally from the correct perspective angle —
But this operation proved to be too inaccurate
and I gave it up altogether — I began squaring
the painting ▦ to obtain through the
same squaring in perspective ▦ the final
perspective drawing of the tubes as they are
now.

<u>Sieves</u>. The final perspective drawing of the
Sieves may or may not have been made
in Paris — There may be a date on it (it belongs
to Pierre Matisse) — May 1915 would be
just before I left for America —

Is this all clear ??

How you can decipher it !!

and affectionately from both of
us —
marcel Duchamp

卡達克斯

親愛的理查：

　　謝謝您的好消息。以下將就您的困擾提出回答。

1913 年

8 月　荷尼灣（Herne Bay）

10 月 新工作室位於巴黎聖依波利特街（rue Saint-Hippolyte）23 號。
　　　石膏牆上的透視總配置圖，主要是下半部玻璃，以新娘衣服
　　　線條為主要視點，但知識針對巧克力研磨機和滑行台車的幾
　　　個主要的點。
　　　同時，繪製平面圖和立面圖，和在小草圖上一樣（我想，是
　　　在玻璃上最後尺寸 [1] 的 1/10）。
　　　石膏上的素描從來都不是「完成」的草圖，儘管尺寸正確。

11 月 在確定巧克力研磨機和滑行台車之後，我（首先在平面圖）
　　　著手安置 8 個或 9 個模具，讓它們（在透視的結構中）位於
　　　整體框架之內，而不是在玻璃外面。

12 月 首先將 9 個模具安置在平面圖上，之後以透視法處理矩形，
　　　使得在矩形的透視型態中，所有模具都可見於玻璃邊緣內。
　　　在原來 8 個模具的基礎上增加第 9 個模具，這對整個操作沒
　　　有任何改變，應該是在 1913 年 12 月或 1914 年 1-2 月間發生的。

1914 年 [2]

　　將 9 個模具的頭和腳永久安置在平面圖和透視圖之後，我開始著
手 9 個毛細管的透視圖，讓每個毛細管都接觸到一個男性模具的頭：

這個用透視法表達的操作一開始是想將它們畫成平面（一張大畫，平面上的所有線條都很清楚），從直角的角度來橫向拍攝這幅畫的照片。但這個操作結果太不精確，因此我放棄了。我轉而把畫面畫線分格，通過這些利用透視法所繪製的格子，得到毛細管實際樣態最後的透視圖。

篩子

篩子最後的透視圖或許是在巴黎完成，也或許不是。上頭可能有日期（透視圖為皮耶‧馬蒂斯〔Pierre Matisse〕所擁有）。1915 年 5 月應該是我去美國前夕。

這一切是否清楚呢 ??
希望您能夠解密 !!
致上我們倆人的深厚情意

馬塞爾‧杜象

註釋

1 原本寫「原初」（original），被劃掉，改成「最後」（final）。
2 在日期下面的邊緣處：「頭六個月？」

從左到右:
蒂妮·杜象、
理查·漢彌爾頓、
貝蒂·法克多(Betty Factor)、
比爾·卡普利、
唐納德·法克多(Donald Factor)、
瓦爾特·哈普斯(Walter Hopps)、
貝蒂·阿謝爾(Betty Asher)和馬塞爾·杜象,
於拉斯維加斯星塵旅館,
1963 年 10 月 9 日

馬塞爾・杜象，洛杉磯，1963 年

理查・漢彌爾頓與作品
《神靈顯現》（1964 年），
以及馬塞爾・杜象 1913 年作品
《腳踏車輪》（1963 年複製品，
為理查・漢彌爾頓所擁有，
現已不知去向）

1964 年－
杜象

理查 · 漢彌爾頓

帕薩迪納美術館
馬塞爾 · 杜象回顧展

在帕薩迪納（Pasadena）美術館舉行的「馬塞爾 · 杜象」展[1]，是他首次、也可能是最後一次的大型回顧展，儘管我們仍舊深切企盼有朝一日能匯集其整體創作。本次展覽提供了一個獨一無二的機會，讓我們看到並領略這位藝術家的所有面向。對於杜象，我們一直仰賴「二手知識」——除了費城美術館的珍寶[2]之外，他少產的其他作品大多散落各地。多年來，杜象試圖通過印刷品和合法複製品等媒介來傳播他的創作，以至於我們最後竟把替代品當成了作品本身。無論如何，我是徹底掉進了這個巧妙的陷阱，以至於我雖然只真正見過一些東西，卻自詡了解他的創作——我堅稱杜象的藝術本質上是一種思維活動來自圓其說。杜象公開發言中刻意顯露的覷覰和謙虛，也強化了此一重人格、輕作品的看法。

不過，最近杜象的作品似乎比以往更容易見到些。特里亞農出版社出版的羅伯 · 勒貝爾的著作[3]十分全面，刊登了藝術家全集 208 件作品中 122 件的圖片。數年前，「大玻璃」的筆記（翻譯成英文）和以《鹽商》[4]為書名所收錄的完整法文寫作，也以清晰可讀的形式出版。杜象的人似乎得到了呈現——他的腦子被攤開來接受探究：這位有著敏銳幽默感、據說將藝術撕成碎片後轉而熱衷下棋、並且被詹尼斯夫婦（Harriet & Sidney Janis）在《視野》雜誌專刊中稱為「反藝術家」

的法裔美國知識份子，已經悄悄地被人接受，並且受到熱愛。杜象的
「反藝術家」形象突然之間被摧毀了，光是他的作品就足以揭穿他是
冒牌的「反藝術家」。終結這個神話的人是瓦爾特・哈普斯；他殫心
竭力地匯集了杜象偉大的藝術成就。杜象並未等待歷史篩檢，他自己
早就做了篩選。他嚴格控制自己卓越的創造力，自始至終只創作超群
拔萃的作品。我們驚訝發現，這次匯集的作品透露了杜象細緻敏感的
技藝、獨到的品味和眼光，以及能夠掌握當代重要思想並轉化為微妙
造型表現的聰明才智。我確實用了一連串最高等級的詞語，但要描述
這次的展品就不得不用這些措詞。杜象是位反藝術家？這根本是個笑
話！

　　第一個展廳展出 1902-1911 年的繪畫精選。「早期作品」的標題
名符其實，因為 1902 年代表的是一個 15 歲的早熟藝術家。我一直認
為勒貝爾的書過於自命不凡，竟然收錄了許多 1911 年之前的畫作。此
書有許多傳記性資料：馬塞爾 9 歲、馬塞爾穿女裝、馬塞爾一絲不掛、
馬塞爾和各式各樣的人下棋。早期作品的小幅黑白圖片加深了將杜象
神化的嫌疑，感覺學校習作被一位過於寬容的傳記作者太當成一回事
了。展覽中，這些作品倒幫了杜象的忙，讓人看到一位天才少年的其
他面向。其中幾張畫舉足輕重。我們看到杜象是一位傑出的野獸派畫
家，在用色上別出心裁、大膽無畏。當活潑生動的筆觸和色彩在黑白
圖片中被去掉時，我們只看到似乎粗糙的畫和簡單的構圖。《肖維爾
的半身像》和《藝術家父親的坐像》（皆創作於 1910 年）畫的精彩
生動。1910 年肖像畫和裸體畫的高質量，讓人不免遺憾有些早期作品
未能在帕薩迪納展出。我們或可期待還有其他令人驚喜的作品—— 諸
如那一年所繪安德烈・德安（André Derain）風格的人物畫，並對這
些畫在杜象藝術發展軌跡中所扮演的角色作出評價—— 大約 1911 年
末和 1912 年一整年，杜象驟然跳進了一場孤獨的冒險之旅。

　　展覽包括兩張 1911 年末創作的精彩繪畫：《下棋者肖像》和《肖
像（杜爾辛妮）》。這兩張畫受到立體派的激發；我們可以合理推測，
如果沒有立體派，這些畫或許永遠不會存在。立體派讓杜象擺脫了單

一視點的桎梏。這是立體派對杜象僅有的啟發。相較於受立體派魔咒
所約束的多數其他畫家，分析立體派的風格化創作方式對杜象的影響
微乎其微。對杜象而言，繪畫的主題始終優先於造型語言。他的語法
結構總是與概念完美契合。在這個階段，他生動逼真地勾勒呈現模特
兒的性格。立體派大畫家感興趣的是一般性的表述：在喬治‧布拉克
（Georges Braque）、巴布羅‧畢卡索（Pablo Picasso）和璜‧格里斯
（Juan Gris）的畫裡，主題可以互換。除了幾個特殊的例子 —— 例如
畢卡索的安布洛斯‧沃拉德（Ambroise Vollard）和丹尼爾‧亨利‧康
維勒（Daniel-Henry Kahnweiler）的畫像 —— 立體派繪畫中的人被剝
奪了個體性，畫面中的人多半成了機械人。杜象則賦予畫面人物身份
性。他的下棋者是他的兩個哥哥雷蒙‧杜象-維永和賈克‧維永。在
這張畫的眾多習作中，每一張都顯示出家庭的特點。畫面元素的自由
組構從來不妨礙他對兩個真實人物對弈的那個時代、那個地點、那個
時刻做出細膩的刻畫。

　　同樣的，《肖像（杜爾辛妮）》[5]中的人物，不論心理或形貌都
清晰可見。如果說此畫的新奇之處在於認為人物的運動和藝術家的動
態同等重要，那麼這個原則同樣體現在明顯的情緒變化上。身體位置
的變化並不是唯一改變的狀態 —— 火車上的年輕男子可能感到悲傷[6]，
而這，必須成為畫面的色調。杜象和立體派的分道揚鑣，優雅地呈現
在帕薩迪納回顧展最動人的展區。《肖像（杜爾辛妮）》之後陳列的
是《下樓梯的裸體，2 號》[7]、《被敏捷裸體包圍的國王和王后》[8]、
《從處女到新娘的過渡》[9]和《新娘》[10]等繪畫。這是一個相當獨特的
經驗 —— 我們幾乎可在費城美術館獲得同樣的經歷；因為所有這些作
品，除了一件之外，全部來自艾倫斯伯格的收藏。然而，若沒有《從
處女到新娘的過渡》（借自紐約現代美術館），這一組畫將大形失色。
畫的順序很重要；沒有人像杜象這樣目的明確地構思一件作品到另一
件作品之間的變化。儘管這些畫分開來看，每張都傳達了強烈的信息，
但也同時對我們了解下一件作品提供了不可估量的啟迪。1912 年，他
的思維步伐也許是該年歐洲所出現眾多美學奇蹟當中的最大驚奇：這

一年，許多畫家紛紛端出傑作，從各方面來看都是超凡卓絕的一年，
但沒有比杜象的畫更讓人著迷的了。

　　從《肖像（杜爾辛妮）》到《下樓梯的裸體，2 號》[11] 的演變，
可視為從具體性到一般性的轉變。《肖像（杜爾辛妮）》呈現的是從
五個角度看一名女子，或是從同一個角度看一名女子五次。她像是一
個模特兒從左走到右、再從右走到左地展示，我們每次看到的景象子
然不同；這幅畫之所以怪異，是因為它們被並置組合在同一個畫布上。
我們看到了這名女子的性格，她男性化的臉孔、修長的身材、駝背的
姿態，她的髮型、剪裁樸素的衣服。此時，我們注意到她的再次現身
卻是裸著身，陷入了一種匿名的狀態。當裸女接著走下樓梯時，已經
完全不具任何個性。杜象在這張畫裡做了另一個決定，制定了另一項
計畫。

　　當時，連續攝影作為研究運動的科學方法已經存在二十多年。
它存在的時間夠長，足以影響竇加（Degas）描繪女舞者的畫。這
項研究的兩位大師是美國的邁布里奇和法國的艾蒂安·朱爾·馬雷
（Etienne-Jules Marey）[12]。兩人在探索運動方法上的差異，提供了我
們關於杜象的裸體畫的信息。邁布里奇發明了一種系列攝影的技術，
通過快速連續拍攝固定影像，把動作當作一連串改變的關係來檢視。
他以水平對齊、排成一行的一組快照，將一個完整動作 —— 跳高、拳
擊賽、一名女子在喝茶 —— 的影像予以分解。至於馬雷，他用的是在
同一張感光板上重複曝光的方法，將一個動作的不同步驟重疊。為了
讓影像清楚可辨、便於分析，他發明了一個簡化形態的方法：讓執行
動作的模特兒身著黑色衣服，並在胳膊和腿上畫白線—他用光線來指
示動作進行的路徑。馬雷的興趣不在解剖結構上的變化，而是身體不
同部位關係上的變化。杜象的簡圖方式顯然源自馬雷、而非邁布里奇；
後者對藝術的深刻影響更多是通過其影像的殊異性（見法蘭西斯·培
根〔Francis Bacon〕）、而非對運動的研究。《下樓梯的裸體》既無
個性特徵、亦無情感表情；儘管我們想像應該是名女子，但沒有任何
跡象表明裸體的性別。這張人物圖解說明了下樓梯的不同階段。如果

這張畫碰巧看起來像分析立體派的風格，那是因為立體派畫家將形狀改為直線和平面，並使用褐色和赭色等有限色系。格列茲認為這張畫和立體派的理論發生衝突，他的看法完全正確。這張畫之所以令 1911 年獨立沙龍 [13] 的委員會非常震驚、甚至要求將它撤下，並非他們認為這張畫很糟糕，而是誤以為這是一張糟糕的立體派繪畫。當然，這幅畫具有一些立體派 —— 在這個詞最糟糕的意義上 —— 的元素；畫面右上角和左下角布滿立體派風格的符號。杜象構圖上呈對角線的運動，在畫布留下的空白處、在他真正關注主題的邊緣，加入了裝飾性元素。

　　杜象的確心思古怪。假如他的人格不是那麼完整，我們可能會以為他患有精神分裂。用來解釋對其意圖看法分歧的二分法，如今顯得不那麼具爭議性和矛盾，反而更加超然和普遍。《下樓梯的裸體》即早、且充分地顯示了一種雙重但平衡的態度。這件作品的複雜性源於這樣一個事實：雖然作品的構想建立在一種偽科學的基礎上，但以非常精確的方式掌握了美學的表現技法，甚至傳達出巧合抽象關係的純粹喜悅。這項動態計畫獲得了細緻入微的表達。螺旋梯充分呈現位於不同角度、不同高度的模特兒。許多剖面圖和連續步驟的簡示圖凝聚成固態的擬像。圖形符號很快有了自己的生命，甚至開創出一個世界；在這個圖解空間裡，圖形符號的特性取決於風格的隨意運作。這是對《下樓梯的裸體》之後的畫作的其中一個解讀。這些畫源自一些素描（包括《兩個裸體，一個強壯一個敏捷》[14]），後者將抽象書寫發揮到產生人物、塑造性格的地步：國王、王后、處女和新娘。一些對杜象進行精神分析式的解讀多半讓我興致索然（那些公開的動機仍有待審視）；儘管如此，他在這些畫的創作地 —— 慕尼黑所作的夢，或許能為我們帶來一些啟發；因為這或許是他在現實生活中作為藝術家的恐懼的投射。杜象說他做了一場惡夢，醒來時一身汗。他夢見自己正被畫裡那些創造物吃掉 [15]。難怪，因為《處女 2 號》[16] 多像一隻螳螂啊！杜象通過給每一件作品注入新的內容，來抵抗慕尼黑時期圖像符號的自主性。《從處女到新娘的過渡》使用了和《下樓梯的裸體 2 號》一樣的造型語言，儘管這個「過渡」不是關於時間或空間。作品的標題

也指涉了一個形而上的狀態變化。在某種意義上，我們可以把《從處女到新娘的過渡》看成介於素描《處女》和繪畫《新娘》之間的一個過渡；僅就造型來看，它的形式與這兩件作品相互共鳴。《過渡》同時是一個視覺雙關語，暗示了處女和新娘之間的不同。從這個意義上來說，圖像所指涉的不是某個時間或空間的事件。

　　如果說《從處女到新娘的過渡》代表過渡，《新娘》則是結論。《新娘》以《過渡》作為起點，畫面的結構更為緊湊：從對一個動態情況進行視覺分析所產生的形狀，變成一個有固定新身分的有機體，象徵了轉化後的人物。杜象在 25 歲時畫的這張畫，將繪畫傳統所提供的可能性發揮到了極致。一如既往，每一個目標的實現都起到決定性的作用：對他來說，不可能再走回頭路。杜象那一年快速取得的成果讓他達到傳統藝術方式所能突破的極限——他用自己的方式走到了像馬列維奇（Malevitch）的終極之作、《白底上的黑色方塊》那麼遠的境地——一個無法再返回的臨界點，同時也是一個阻撓他繼續前行的窘境。

　　杜象以敏銳的洞察力找到了他的解決之道。他僅僅是去改變繪畫數百年來的遊戲規則。他通過改變規則、通過彷彿藝術從未存在過地去創造它，重新開啟了繼續工作的可能。杜象新的遊戲規則規定：藝術是觀念的呈現——換言之，它與藝術家心智以外的視覺刺激無關。正如過去的藝術是視網膜的藝術——因通過眼睛接收到的刺激而產生，今天的藝術完全是觀念的藝術。它通過類比和現實世界發生關係；現實世界並不存在，既沒有真實的尺寸，也沒有真實的空間。生活的現實是一種強加的一致性——其他創造的現實可能產生另一種因果關係。某些概念無法以圖形表達，因此必須將媒介的範疇擴大到包括語義表達。這無關於掙脫枷鎖、解放到另一個自由表達的世界，因為杜象給自己強加了另一種如苦行僧般的嚴格紀律。同時，藝術（尤其是杜象的藝術）處在太把自己當回事的危險中，因此新的藝術必須「令人捧腹大笑」。

　　對「大玻璃」繪畫所做的一切解讀，都必須回到杜象為準備「大

玻璃」的創作、在玻璃片對各個組成元素的圖像進行探索和試驗之前所寫的文章。他用來描述每一個主題、術語和活動的措辭，鼓勵評論者也同樣使用。因而，語言在不斷重複使用下顯得更加超現實；事實上，在草圖和伴隨這些圖的速寫筆記中並非如此。在其他情況下使用，這些筆記的價值和目的必然遭到扭曲、變質。儘管如此，我們若要討論這個主題，就不能不使用杜象所發明的術語；因為對不同組成元素的識別，必須完全仰賴他的筆記。如果說他的語言有時看起來不合理，那是因為我們首先必須掌握他個人的法則和科學體系。要對杜象做出正確評價，基本前提是能夠接受矛盾和悖論。他的玻璃繪畫要求採納某些基本原則，即：美能夠通過精確性或無所謂（indifférence）——或兩者同時並存—— 來表達。儘管我們難以相信必須將這兩個不相容的概念結合在起來，但必須承認（根據「一般法則和筆記」）「精確的繪畫和無所謂的美」是要達到的目標，而「具諷刺意味的因果關係」則是為達此目標所選擇的工具。這是一種「肯定的諷刺」，不同於「否定的諷刺」。

　　「 一般而言， 圖畫是一個表象（apparence） 的顯現（apparition）。」顯現和表象的區別不易掌握，儘管杜象通過對主體／客體的重新定義，費了許多功夫闡釋他對這兩個詞的概念。在我看來，我們應該把對主體的視覺認知看作是促成我們理解此一主／客體的方式之一。通過視覺感受（觀看）所獲得的信息，很可能誘使我們去接受（相信）完好呈現的心理現實是確鑿不移、永久不變的。杜象反對這種靜止不動的現實觀，他認為一切形式和存在都是過渡。他所有的創作都在破壞對絕對價值的信仰。從《肖像（杜爾辛妮）》一直到精密複雜的「大玻璃」、甚至之後的作品，一概如此—— 沒有任何其他主軸能如此讓人信服地將他的作品串連在一起。他並且通過造型藝術的手段，嘗試表達他對外在現實之本質的理解，甚至不惜擴大手段以符合他的想法。舉一個極端平常的例子：杜象會願意說，如果一張木桌被漆成白色，我們有一個白桌子的表象—— 桌子的顯現意味著我們知道隱藏在顏料下方的木頭顏色。任何物體的物理性存在預先假

定了一種反向存在（existence inverse）。立於空間之中的桌子將其形
狀印在空氣這一物質上，正如聖誕老人巧克力假設了一個反向形式的
金屬物，即塑造出聖誕老人巧克力的模具。模具象徵了我們對宇宙認
知的隨機性：對凹、凸、內、外、存在、不存在等各方面的感知，反
映了觀察者的處境。

《九個男性模具》（「大玻璃」「單身漢機器」的一部分）塑造
了「照明煤氣」的形狀。煤氣裝在各有不同性格的容器裡。模具是牧
師、殯儀業者、憲兵等等的制服。照明煤氣在模具裡接受了制服所帶
來的個性，因此擁有了牧師、傭人、殯儀業者或咖啡館雜役的某些屬
性。被模具塑形的照明煤氣所具有的揮發性凸顯出屬性是臨時的；一
旦離開了模具，煤氣的形狀將取決於身處的新環境、抑或消散在空氣
中。一顆聖誕老人巧克力幾乎和照明煤氣一樣會發生變化；因為它在
被食入、消化和排泄的過程中，快速發生了改變。

如果偶然決定了外在現實的樣貌，我們可以推論出其他不存在的
感知。存在嵌於一個常規的框架之中。一個常規存在的可能性，召喚
了與其相關的無數其他存在。一個三維物體能夠通過透視、等角投射
或任何其他常規方法，轉置成其存在的二維表現。因此，杜象宣稱，
我們可以把三維表現視為一個四維物的投射，而此四維物則是某個 N
維系統的投射。

杜象用《三條標準縫補線》優雅地演示了他對既定常規的嗤之
以鼻。標準公尺的原器、保存在巴黎一個帶有氣壓控制的保險庫的一
支金屬桿[17]，提供了關於尺寸千古不變的完美形象和讓杜象進行肯定
的諷刺的理想靶子。他拿三段一公尺長的線，從一公尺高的地方任其
自然垂下、落在一個表面上；這些線的形狀取決於偶然。杜象以強有
力的方式表達了愛因斯坦對度量絕對真實性所提出的懷疑。杜象最卓
越的特質是能夠把一些概念表達出來，而且這些概念乍看下似乎不具
造型能力。他為表面上看起來很抽象和無法視覺化的概念，找到了一
種詩性的視覺表達。「大玻璃」的每一個組成元素，都是杜象充滿愛
意地為這個不大可能的目的所製作。然而，對「大玻璃」各個元素做

詳細說明的一個危險，在於讓人忽略了它們之間的整體關係。我們所能做的，就是舉例說明每一個組成元素都是杜象細心構思發展出來，用來演示他通過美學感受所深入思考的概念；每一個元素也都在一個更大的操作和相互關係系統中發揮作用。阻擾我們理解作品的迷霧經常是基於我們自身的確實，因為了解作品所需的線索始終存在。「大玻璃」的相關筆記提供了所有的鑰匙，只要我們願意接受一切陳述都有其意義。我們唯有能夠領略所面臨困難其中的趣味時，才能感受他所採用的解決辦法的美和魅力；我們為學習其遊戲規則所付出的努力也將獲得充分回報。我冒著進一步破壞大玻璃整體性的風險，在此舉另一個例子來說明他的方法。關於篩子——杜象將位於「大玻璃」中間正下方的一組七個錐型物描述為「一個多孔性的倒像（image renversée）」。篩子具滲透性，因為凝固的針狀照明煤氣從左到右地穿過錐形物，並且在這過程中迷失了方向。當他說篩子是多孔性的倒像時，或許指的是如陷阱般的一連串障礙。要了解為什麼篩子是某個顏色，我們必須回到「顯現」的概念。從這個角度來看，光並非由一個著色表面所反射，它不像我們經常看到的顏色一樣——某些光波被吸收，某些被反射並落在我們的視網膜上。杜象尋找的，是一種散發出來的顏色。通過和發光體建立起光學關係，我們必須看到實質（substance），它的「顯現」，而不是它的「表象」。他在一篇筆記中寫道：「整體的有色表象將是分子結構上擁有光源的物質（matière）的表象」。這時，繪畫性物質能夠變得更加真實。杜象為篩子所採用的解決辦法（我承認自己把不同筆記摘錄連接在一起），是「讓灰塵落在（「大玻璃」的）這個部分，三或四個月的灰塵」，並用透明漆將「有顏色的」灰塵固定住。因為我們看到物質、而非被吸收後反射的光，此一繪畫或製作篩子的方式象徵了「多孔性的倒像」。不過，我們看到的東西具滲透性，因為我們只看到灰塵所掩蓋的半透明玻璃透射出來的光。我們的感覺具有的審美性，因我們意識到其中的矛盾而獲得強化；這些矛盾讓我們對這些感受進行邏輯解讀的一切嘗試都徒勞無果。杜象意在創造一個真實的東西，一個不是只是單純表象的

東西；然而他的這個意圖卻一再和他強調「真實」本質上的不穩定性
發生牴觸。「大玻璃」是一項美妙的形而上發明。我們只能以評論的
方式，為這件作品的特質做出一個模糊的概述。「大玻璃」所體現的
令人暈眩的睿智和人性，讓人敬畏；更令人驚訝的是，當我們面對這
件作品時，確能感受到它卓越的藝術質量。

　　藝術往往是破壞偶像的成果。對現行形式的拒絕往往激發出新
的創造。藝術史更像是一連串和新近過去的交戰，而非對傳統系統的
逐步驗證。杜象尤其是位偶像破壞者：他是他自己最好的敵人。他於
1913 年掀起的私人革命，更多在對抗自己以前的作品，尤其是對抗他
的巧手在其中扮演的角色。他得讓自己的巧手陷於癱瘓，讓銳眼變得
遲鈍。如果說他接下來使用了工業製圖師的工具──直角尺和圓規，
那是為了壓制他的畫家本能。他的圖像是在精神層面上運作，因為他
故意拒絕繪畫創作的感官愉悅。

　　帕薩迪納美術館用來展示「大玻璃」時期（1913-1921 年，指的
是這段時期的創作，而非「大玻璃」這件作品本身）的大展廳，讓我
們看到許多想法的周密發展，以及它們之間的相互參照。巧克力研磨
機以三種形式呈現。首先是《巧克力研磨機 1 號》[18]，這是一幅「靜
物」，因為它描繪了空間中置於一個表面之上的一個物體。但它一點
也不「靜」，因為該物體一定會動，它唯一的功能就是轉動。不過它
也沒有生命，因為對杜象來說，它的存在不過是作為一個運動的象徵。
旁邊陳列的是《巧克力研磨機 2 號》[19]，它通過將描繪之物轉化為用
線和顏料構成的物體，將此一具象徵性的物體置入另一個參照系之
中──它仍舊是二維，但更加真實，因為既沒有描繪的影子，也沒有
載體表面的幻覺。我們還看到它的第三個表象；巧克力研磨機作為單
身漢機器的核心設備，在杜象剛發展出來的透視框架中，以及使用玻
璃來取消圖畫的平坦下，更「像一個物」（chosifiée）。作品具有錯
視畫的效果，讓人以為此物佔據了玻璃後面的空間。

　　現成品──經常是被提升到藝術品地位的日常用品，也必須和
「大玻璃」放在一起探討。「大玻璃」的相關筆記中，有不少關於現

成品，經常是以間接的方式涉及大玻璃的某個面向。1913 年的《腳踏車輪》，比現成品的概念早了兩年 [20]，是杜象探索運動的明證。如果我們試圖尋找這件作品的目的，它顯然不過是一個有趣的自製拼裝玩具而已。《晾瓶架》不論風貌，甚至部分結構，都近似《男性模具》；兩者皆創作於 1914 年。《梳子》（1916 年）是關於調控機制。杜象回美國時送給艾倫斯伯格夫婦的禮物 [21]——《巴黎的空氣》，是關於用模具塑形的氣體和短暫現實這個題材的一個優美旁白。一本幾何學舊書任憑風吹雨淋構成了《不快樂的現成品》，以動人的方式提出科學「真理」是時間摧殘下的受害者。最重要的是，現成品旨在滿足取消藝術家之手、讓心智發號司令的慾望。

如果現成品終結了製作手段（杜象最喜歡用「製作」來定義藝術），1920 年代初期的旋轉裝置則破壞了藝術家作為詮釋者、作為介於我們和自然之間並告訴我們如何觀看的中間人的角色。旋轉浮雕所產生的效果從眼睛迂迴地滲入到心智層面，因為只有當圓盤旋轉並對觀眾形成一個具幻覺效果的三維空間時，藝術家設計的圖像才得以存在。這次展出的兩件大型旋轉機器和一套平坦圓盤並非從多年來縈繞杜象心頭的那些問題中岔離出來，而是從側翼去對付。無論如何，光學機制所造成的干擾是《（從玻璃的另外一面）用一隻眼睛看，貼近著看，差不多一個小時》的目的；創作於 1918 年的這件習作，是「大玻璃」唯一未出現在 1913 年整體方案中的組成元素。它後來成為三個疊加的圓盤，取名為《眼科醫生的見證》，用銀絲繪於「大玻璃」上。

我們從帕薩迪納回顧展得到的啟示是，我們必須將杜象視為一個整體，一個無限複雜的整體，以至於他的作品抗拒一切試圖傳達一種正確看法的努力。如果我說：「請看這面凸透鏡」，鏡子這面反射的瘦子是否能看到另一面映照出的胖子？當我引述杜象的話「我除了是藝術家之外，什麼也不是」[22] 時，我可能讓你們偏離了他整個生命的意義。

註釋

* Duchamp, in *Art International*, vol. VII, n°10, 1964 年 1 月 16 日，22-28 頁。重新發表於 Richard Hamilton, *Collected Words*，倫敦，1982 年，198-207 頁。

1 *By or of Marcel Duchamp or Rrose Sélavy*, 1963 年 10 月 8 日－11 月 3 日。

2 瓦爾特‧艾倫斯伯格遺贈給費城美術館的收藏，匯集了數量最多的杜象作品，後來又因其他捐贈而更加豐富。

3 Robert Lebel, *Sur Marcel Duchamp*, Trianon Press, Paris 1959。

4 *Marchand du sel. Ecrits de Marcel Duchamp*，主編：Michel Sanouillet, Le Terrain Vague, coll. "391", Paris 1959。

5 *Portrait (Dulcinée)*，費城美術館，費城。

6 暗示 1911 年，標題為《火車上哀傷的青年》（*Jeune homme triste dans un train*）的畫，威尼斯佩姬‧古根漢基金會收藏。畫中的青年即杜象本人，在行駛於巴黎和魯昂之間的火車上。

7 《下樓梯的裸體 2 號》，1912 年 1 月，布面油畫，費城美術館收藏。

8 《被敏捷裸體包圍的國王和王后》（*Le Roi et la Reine entourés de nus vites*），1912 年 5 月，布面油畫，費城美術館收藏。

9 《從處女到新娘的過渡》（*Le Passage de la vierge à la mariée*），1912 年 7-8 月，布面油畫，紐約現代美術館收藏，購於 1945 年。

10 《新娘》（*Mariée*），1912 年 8 月，布面油畫，費城美術館收藏。

11 前者創作於 1911 年 10 月，後者 1912 年 1 月。

12 同時參閱 79-87 頁。

13 漢彌爾頓說的是 1912 年 2-3 月的獨立沙龍。杜象於 1912 年 1 月花了這個版本的《下樓梯的裸體》。同時參閱 79-87 頁。

14 《兩個裸體，一個強壯一個敏捷》（*Deux nus, un fort et un vite*），1912 年 3 月，紙上石墨，Bomsel 舊藏。

15 「他在完成《新娘》的旅館房間裡，晚上夢到這張畫變成一隻奇大無比、金龜子之類的昆蟲，它用鞘翅殘暴地……」Robert Lebel, *Sur Marcel Duchamp*，同上所述，73 頁。

16 *Vierge n°2*, 1912 年 7 月，水彩，費城美術館收藏。

17 更準確地說，是在 Saint Cloud 公園 Breuteuil 館，國際度量衡局所在地。自從公尺定義為光在真空中某個特定時間行進的距離後，這只鉑銥合金公尺棒不再是公尺的國際標準原器。

18 《巧克力研磨機 1 號》，1913 年，布面油彩。費城美術館收藏。

19 《巧克力研磨機 2 號》，1914 年 2 月，布面油彩，線和石墨。費城美術館收藏。

20 參閱 André Gervais,《Roue de bicyclette, épitexte, texte et intertextes》
　　（腳踏車輪、外圍文本、文本和互文本），*Les Cahiers du Musée national
　　d'art moderne*, n°30, 1989 年冬天，59-80 頁。
21 1919 年末。
22 見 148 頁。

親愛的理查：

　　剛讀了您在「藝術國際」（*Art International*）上發表的文章。恭喜您⋯⋯文章寫的很好⋯⋯我無法告訴您我有多麼快樂，以及我對這篇精彩文章的讚歎。馬塞爾讀了之後，覺得自己完全變透明了，就像某些魚一樣，可以看到魚骨頭和所有一切⋯⋯您知道我指的是什麼（克里烏斯角[1]）。他也想跟您說，您是帕薩迪納地區之外，世界上唯一談到這個展覽的人[2]。

　　我們度過了一個忙碌、寒冷的冬天。您離開後，法國電視台又和馬塞爾去了帕薩迪納一星期。他們回來以後又來我們這兒侵擾了一個星期。將有一個英文版或許會在紐約 13 台播放。會在英國嗎 ???

　　我們希望 4 月 21 日啟程去巴黎，將在那兒至少待 6 星期。也許那段期間您可以抽出幾天空檔來看我們？我們希望能住在蘇珊的工作室[3]；我們將做些修繕，作為巴黎的落腳處。我們的地址：5 rue Parmentier, Neuilly-sur-Seine, 電話：MAI-06.78 ！七、八、九月則在卡達克斯。隨時歡迎你們來。我想到您希望帶孩子一起來，建議您現在寫信給：瑪塞迪斯・托拉・米蓋爾（Señorita Mercedes Torra Miquel）女士（我們家旁邊那個房子）

Balmes 156. 3°-1°

Barcelona 8

或是

Meliton Faixo

Plaza Doctor Tremuls Cadaqués (Gerona)

（馬塞爾說您可以寫英文）

祝好運。

比爾[4]在伊歐拉斯（Iolas）做了一個很不錯的展覽，他似乎很喜歡在紐約這兒工作。事實上，今年冬天很多充滿活力、躍躍欲試的東西，不過這種大會串的展覽經常讓人看了又像沒看。

我們很思念您……再次恭喜您精彩的工作。

深情的

蒂妮

1　克里烏斯角（Cap de Creuse），位於卡達克斯北方，超現實主義電影大師路易斯・布紐爾（Luis Buñuel）在此拍攝了《安達魯之犬》和《黃金年代》。1958 年 8 月，達利介紹杜象夫婦認識這個地方。
2　杜象首次大型回顧展「*By or of Marcel Duchamp or Rrose Sélavy*」，由瓦爾特・哈普斯組織，在帕薩迪納美術館（今天的 Norton Simon 美術館）舉行。
3　蘇珊・杜象（Suzanne Duchamp），馬塞爾的妹妹，1963 年 9 月驟然過世。
4　威廉・卡普利，藝名為 CPLY，1963 年在紐約 Alexander Iolas 畫廊展出。

紐約西 10 街 28 號

親愛的理查：

　　謝謝您 2 月 24 日的來信，很高興得知您正為 10 月份在漢諾瓦畫廊的展覽辛勤作畫 [1]。

　　阿爾斯・艾克斯壯（Arne Ekstrom）正在籌備 1964 年 11 月一項關於我早期創作（費城以外的作品）的展覽 [2]，他找到了幾件從未展出過的作品。

　　他託我問您是否願意為這個展覽編輯畫冊（帕薩迪納「類型」的畫冊，但沒那麼厚）。如果您願意，畫冊可以在英國印製，但完全在您的掌控下。

　　這只是一個可能性；他想在進一步談論細節前先知道您的想法。原則上 [3]。

　　當然，他會為您在這上頭所做的工作和花的時間支付酬勞。在您答覆後，他肯定會給您更詳細的説明。

深情的

　　　　　　　　　　　　　　　　　　　　　　　　　　　　馬塞爾

為您和孩子要來卡達克斯喝采。

您<u>何時</u>去日內瓦？

何不在巴黎稍作停留，順便來看我們？

我們自 4 月 22 日起會在巴黎⋯⋯。

友好的

　　　　　　　　　　　　　　　　　　　　　　　　　　　　蒂妮

註釋

1　「Richard Hamilton: Paintings etc. '56-64」於倫敦漢諾瓦畫廊。
2　*NOT SEEN and/or LESS SEEN of/by MARCEL DUCHAMP/RROSE SÉLAVY, 1904-64. MARY SISLER COLLECTION*, 紐約 Cordier & Ekstrom 畫廊，1965 年 1 月 14 日－ 2 月 13 日。漢彌爾頓為畫冊撰寫前言（見 186-189 頁）和註釋。
3　譯註：原信以英文書寫，但這個詞用法文寫（En principe）。

塞納河畔納伊（Neuilly s/ Seine）帕蒙蒂爾路 5 號

親愛的理查：

感謝惠賜佳音。我們祈求老天能在前往卡達克斯前和您喝一杯開胃酒，並且很快在這兒見到您。

為了讓《腳踏車輪》的問題變得單純一些，我正寫信給海牙[1]，請他們直接詢問米蘭的阿圖若・史瓦茲，因為他正在準備一版八件的《腳踏車輪》，我將於 6 月 4 日在米蘭簽名。

這並未改變我為您那版專門簽名的想法。但請您在倫敦製作，並留在那兒，直到我來為您簽名。

蒂妮和我
謹致

註釋

1 *Marcel Duchamp. Schilderijen, tekeningen, ready-mades, documenten* 展，1965 年 3 月 3-15 日，海牙現代博物館展出一件史瓦茲製作的《腳踏車輪》複製品，這個 1964 年的版本（第六個版本）包括八件簽名編號的作品，另有三件專門保留給杜象、史瓦茲和費城美術館，以及另外兩件提供給美術館展覽。理查・漢彌爾頓於 1963 年製作了第五個版本（後來遺失）。

1965 年－
引言

理查‧漢彌爾頓

　　關於杜象的一個常見謬誤是，人們總認為他儘管絕頂聰明、但好逸惡勞。賈斯伯‧強斯（Jasper Johns）為《片段》（*Scrap*）雜誌寫的一篇關於杜象的評論[1]中提到，杜象讓他聯想到《紐約客》（*New Yorker*）一幅幽默插畫裡的文字：「沒錯，他發明了火，但他之後做了什麼呢？」羅伯‧勒貝爾[2]的杜象全集收錄了 208 件作品，其中包括甚至是本世紀偉大藝術家作品的登峰之作。

　　我們或許應該對自己的得寸進尺、對一個已經給了我們這麼多作品的人一再要求更多感到抱歉；因為令人詫異的是，我們其實沒看過太多東西。能到位於費城美術館的艾倫斯伯格收藏朝聖，絕對令人受益匪淺。紐約現代美術館在展廳裡驕傲地陳列了德萊爾的遺贈——耶魯大學[3]也受惠於她的贈與。我們如今能看到的一切作品，全歸功於這兩位有遠見的慷慨人士：渥瓦特‧艾倫斯伯格和凱薩琳‧德萊爾。一年多前，時年 76 歲的杜象在帕薩迪納[4]舉辦了首次大型回顧展。艾倫斯伯格間接促成了這項大展，因為該美術館館長哈普斯是在加州時，從他那兒學習到一些至今堅定不移的理想。

　　我們看到的只是十年當中的創作，因為艾倫斯伯格和德萊爾的收藏都只是從杜象那兒得到的作品：是杜象與他們交往最密切時他身邊的作品，全創作於 1912-1921 年間。我們此刻看到的則是其他來源和

其他時期的創作。這位藝術家竟有作品存留下來，這有點令人驚訝。因為此人始終避免給自己的作品估價，他對擁有的每一份友誼都以其天賦作為回贈；對自己細心慎重製作出的物品毫不在乎。然而我們發現遺失的並不多——杜象所做的一切東西幾乎都被某個人珍藏。不知下落的反而是那些他沒機會送人的作品。

　　這次展覽匯集的作品主要來自亨利-皮耶・羅謝（Henri-Pierre Roché）和居斯塔夫・康岱爾（Gustave Candel）的收藏。亨利-皮耶・羅謝是杜象的多年密友，幾乎買下他 1905-1910 年間創作的所有繪畫：這些作品於 1915 年杜象赴美後堆積在賈克・維永家，三十年未受打擾。居斯塔夫・康岱爾的收藏同樣來源偶然。他很少從杜象那兒空手而歸。1907-1912 年間，他們兩人經常見面，康岱爾收集了大批的素描和繪畫。雖然杜象因種種理由，被普遍視為「反藝術家」，然而這些早期作品清楚表明：他掌握了自己不久將極力排斥的藝術概念和精湛技巧。在他成年作品中所壓制的特質，早在青少年和年輕時期就已引吭高歌。一旦記起杜象畫《下樓梯的裸體》時才 24 歲、著手展開「大玻璃」的冒險之旅時不過 25 歲，不得不讓人震驚。不過，我們在此發現他 18 歲時已創作出精彩的繪畫和素描。令人驚訝的，是他的才華開始得到肯定的方式。他天生善於運用色彩，富有典型法國的「行業」意識，並且對素描的掌握游刃有餘，對風格有高超的直覺。貫穿他哥哥賈克・維永整體創作中的主要特質，正是馬塞爾所背棄的，而且是在年輕畫家拼命追求這種稟賦的年紀。我們之所以仍未看過杜象年輕時期的作品，可能因為它們都留在法國，而法國比他自願流亡的國家花更長的時間來承認他的卓越成就。

　　此次展覽通過對現成品的完整呈現——包括三件原作——追溯杜象的紐約時期。無論如何，許多原作已經遺失，而杜象作品的複製品也都來源有緒——尤其是在藝術家之手拒絕碰觸物品所帶來的快樂的這個領域。繪畫《縫補線的網絡》[5]和素描《篩子》[6]則帶領我們進入「大玻璃」巧妙建構的另一個世界。

　　1950 年代曾在巴黎展出的《旋轉半球體》[7]，首次亮相紐約。這

件作品儘管史無前例但完美無瑕，是眼與心的完美典範。它對常人來說可能是一件巔峰之作——對杜象卻只是次要的。

若絲·瑟拉薇在印刷領域的開創和拓展，將出版帶到了難以想像的藝術境界，也在此展獲得完整介紹：《某些法國現代人說馬克布萊德》[8]、《綠盒子》、《旋轉浮雕》[9]、《手提箱盒子》[10]、《每層樓都有水和瓦斯（*Eau et Gaz à tous les étages*）》（勒貝爾著作《論杜象》的豪華版），以及一些關於杜象或杜象製作的文獻。

1950 和 1960 年代，杜象被奉為王——這位智者受到同代人的尊敬、下一代人的敬畏、下下代人的崇拜。他能點石成金、卻淡泊名利。他處在一個令人難以置信的地位，只要神指一點，便賦予任何物品近乎不朽的生命；他只要簽個名就能讓垃圾桶晉升到「美術」的地位。他本可安於現狀並賺取大筆財富；相反地，他寧願賦予黏土生命：他造男人（《刺穿之物》）、女人（《女性葡萄葉》[11]），以及他們結合的象徵（《貞潔楔》[12]）。奇怪的是，此一結合卻不具任何創造性。「楔」完美地嵌入其模具中，兩極對立在交媾中被取消了，模型消失在其矩陣之中。

其後是一些低調創作的優雅小品；他大約每兩年會順應朋友請求免費做一些給他們，為這位偉大藝術家留給世人的遺產增添了一些怡人之作。這些小品的數量比我們知道的多，但比預期的少。然而杜象總是自行其是，或者說，正好相反。

理查·漢彌爾頓
倫敦，1964 年 11 月

註釋

* 理查・漢彌爾頓的引言，「*NOT SEEN and/or LESS SEEN of/by MARCEL DUCHAMP/RROSE SÉLAVY 1904-64. MARY SISLER COLLECTION*」，展期 1965 年 1 月 14 日 -2 月 13 日，紐約 Cordier & Ekstrom 畫廊。重新發表於 Richard Hamilton, *Collected Words*，倫敦，1982，208-209 頁。

1 Jasper Johns,"Duchamp", *Scrap*, 1960 年 12 月 23 日。
2 Robert Lebel, *Sur Marcel Duchamp*, Trianon Press，巴黎，1959 年。
3 凱薩琳・德萊爾收藏一大部分保存在紐哈芬（New Haven）耶魯大學美術館。
4 「By or off Marcel Duchamp or Rrose Sélavy」，包括 140 件作品的回顧展，由瓦爾特・哈普斯組織，在帕薩迪納美術館（今 Norton Simon 美術館）舉行，時間為 1963 年 10 月 8 日 -11 月 3 日。杜象設計製作了展覽海報。展覽標題是「手提箱盒子」正確標題「手提箱盒子：馬塞爾・杜象或若絲・瑟拉薇所屬或製作（Boîte-en-valise : de ou par Marcel Duchamp ou Rrose Sélavy）」的英文翻譯。
5 《縫補線網絡（*Réseaux stoppages*）》，1914 年，紐約現代美術館收藏，西斯勒（Mary Sisler）捐贈。
6 《篩子》（*Tamis*），1914 年。斯圖加特國立美術館，平面藝術收藏（先前屬於瑪麗・西斯勒收藏）。
7 《旋轉半球體（精密光學）》，*Rotative demi-sphère（optique de précision*），1925 年，紐約現代美術館收藏（威廉・西斯勒女士捐贈）。
8 以金屬環裝訂的書，收錄了藝評家馬克布萊德（Henry McBride）的文章選集，1922 年出版 30 本。
9 《旋轉浮雕（視覺唱片）》六個平版印刷的硬紙板唱片，1935 年出版 500 件，之後 1000 件。
10 硬紙板盒子，裡頭裝了杜象作品的微型複製品或摹本，1936-1941 年，複製品數量根據製作日期而不同，出版豪華版 20 件，平裝版 300 件。
11 這件作品的法文標題用的是「Feuille de vigne」（葡萄葉），但英文標題則是「fig leaf」（無花果葉）。
12 《刺穿之物》（*objet-dard*），1951 年，石膏和銅，出版八件；《女性葡萄葉》（*Feuille du vigne femelle*），1950 年，鍍鋅石膏版 10 件，鑄銅版 10 件；《貞潔楔》（*Coin de chasteté*），1954 年，石膏和塑料，銅和塑料版 8 件。

1st November

Dear Marcel and Teeny

I haven't really heard much about the 'assassination' painting - London is
now so estranged from Paris that little gets through. I'm sure that Marcel
is right though and that it probably isn't something to make a fuss about.

As for me, I'm hardly even in London anymore. Now that I have started on the
glass in Newcastle my head is buried pretty deep in the immediate tasks.
I am doing a full size perspective drawing of the bachelor machine. It isn't
possible to measure the Glass in philadelphia so accurately that one could
make it from that and to simply try to enlarge a reproduction wouldn't be
very satisfactory. What I am doing is to recapitulate all the processes and
the result is turning out to be a very convincing version. The green box
seems to lack little information and though I have a tough time in settling
certain issues (for example, the dimensions for the glider are given to a
line. Is it the inside dimension? The outside dimension? Or the centre line.
The centre works perfectly well but then I find that you must have lifted
the bottom rails to make a clear 10 cm to the base plane - Oh exquisite
refinment) everything has a solution. There are times when I find small
discrepancies creeping in. All that I can do then is to check that my positions
are correct and then recheck. If I can't prove myself wrong I have to leave it. *OK*
For example - the upright members of the glider, especially the vertical
1 mm rail on the extreme left front, seem a slightly different proportion
on my drawing. Did you modify the proportions away from perspective accuracy
because they looked a little wrong? or what? Should I make my perspective
wrong to make it resemble your proportions - the relative thickness of front
and side I mean　　　　　jaws is a little narrower here.

Either I stick to my checked perspective or make my perspective wrong by
fudging it up to look a little more like the proportions on reproductions
of the Glass. Then they may look wrong on my drawing. I'm not really demanding
a decision - just putting the moral issues. *Whatever simplifies your work*

The Chocolate Grinder is the most devilish perspective problem ever invented.
It couldn't be much more difficult, or more simply difficult. It is like
chess. Repeating a game when all the moves aren't recorded but most of them
are. Its fun. The drawings are piling up. You must have made a lot that are
lost because I keep finding it necessary to make overlay drawings. How would
you feel about making a silk screen set of reproductions silk screen
reproduction of the drawings. There is a separate one of the Glider. I am
drawing the Grinder now. The malic moulds will be a separate sheet and also
the sieves. An occulists witness drawing will be on the board soon. They are
being drawn on a transparent film and could easily be used as positives to
make screens directly from them. If we were to make a set in a box for the
opening of the exhibition it would be a nice enrichment of the occasion.
On a 50 50 basis I reckon we could do a deal with Paul Cornwall Jones (my
print publisher) to bring you in about 3,000 dollars. Are you interested.
You wouldn't have to do anything other than making a signature jointly with
me. A note would explain exactly what the reproductions were and your responsibility
would be largely a matter of copyright. *OK*

Can you let me have the exact 'Glass' dimensions of the malic mould glass at
your home. We may have time to do it. Drawing on the glass with the lead wire
is proving the least of our problems.

Will keep you informed of developments.
Much love

R.ᵉLad

親愛的馬塞爾和蒂妮：

　　事實上，我沒有聽到太多關於「謀殺」這張畫[1]的消息。倫敦目前和巴黎非常疏遠，沒太多那兒的消息。但我相信馬塞爾所言，肯定沒什麼值得大驚小怪的。

　　我甚至很少待在倫敦。此刻我在紐卡索開始「大玻璃」的製作，整個人完全埋在眼前必須完成的工作裡。我正在做一張單身漢機器實際尺寸的透視圖。我沒法完全精準測量費城「大玻璃」的尺寸、作為我製作的依據；只是試著將一個複製品放大，這也難以令人滿意。我的做法是，將所有操作全部重新執行一次，最後得到一個看起來非常令人信服的版本。《綠盒子》顯然沒欠缺多少訊息，儘管我難以解決某些問題。例如，滑行台車的尺寸是一條線的長度；它指的是裡面的尺寸？外面的尺寸？或是中線？中線似乎很適合。但我發現，您一定是抬高下面軌道，好讓基準面上方騰出 10 公分（真是精緻細膩啊！）。一切都有法子解決的。我在幾處地方發現了幾個矛盾。我能做的，是查對一切都各其所位，之後再查對一次。若我沒發現錯誤，就維持如此[2]。例如滑行台車的垂直構件，尤其是前面最左邊的 1 毫米軌道，我的圖上的比例似乎有點不同。您是否因為建築透視圖看起來不太正確而做了修改？或其他因素？我是否應該扭曲我的透視圖，讓它看起來近似您的尺寸？——我指的是，前面和旁邊的相對厚度。您這兒的尺寸較窄一些[3]。

　　要嘛我維持自己查對過後的透視圖[4]，要嘛我做點扭曲，把它往上拉，讓它看起來近似「大玻璃」複製品上可見的比例。我的草圖上的比例或許看起來不正確。我不是請您做決定，只是想提出這個道德上

的問題[5]。

　　巧克力研磨機構成了前所未有最棘手的透視問題。這已經是最複雜的了，再也不可能比這更複雜了。這有點像下棋；把一盤棋重複下一次，但並非所有棋步都被記下來，而是只有其中一大部分。這很有趣。我畫的圖愈來愈多了。您一定也畫了很多、不過遺失了，因為我老是需要製作覆蓋圖。您覺得製作一系列絲網印刷草圖摹本如何[6]？滑行台車有一張單獨的草圖。我現在正在繪製研磨機。男性模具將畫在一張獨立的紙上，篩子也是。我即將著手進行《眼科醫生的見證》的草圖。我會畫在透明膠片上，它可以充作正片，用來直接製作絲網印刷的網版。如果我們決定為展覽開幕[7]製作一套完整的盒子，將使展覽增色不少。如果採五五對分，我猜想可以和保羅‧康瓦爾‧瓊斯（Paul Cornwall Jones）（我的版畫出版商[8]）達成協議，為您帶來 3,000 美元的收益。您會感興趣嗎？您只要和我共同簽名，除此之外什麼都不用做。我們會附一張說明解釋何謂複製摹本，您的責任主要是版權事宜[9]。

　　您可以給我您家裡男性模具玻璃的精確尺寸嗎？我們或許有時間製作。到頭來，用鉛絲在玻璃上繪圖[10]反而不是最棘手的。

　　我會隨時向您報告事情的進展。

　　友好的

　　　　　　　　　　　　　　　　　　　　　　　　　　　理查

註釋

1　吉勒・艾由（Gilles Aillaud）、艾德華・阿羅約（Eduard Arroyo）和安東尼歐・赫卡卡迪（Antonio Recalcati）創作的一組八張繪畫，標題為《活著和任其死亡或杜象的悲慘下場》，又稱《對杜象的象徵性謀殺》，於 1965 年 9 月在巴黎克茲（Creuze）畫廊舉行「當代藝術中的敘事性具象」的展覽中展出。
2　杜象在旁邊空白處寫「OK」。
3　漢彌爾頓在這句話前畫了一個小草圖。
4　杜象在旁邊空白處寫「很相近」。
5　杜象在旁邊空白處寫「只要能夠讓您的工作簡單一些」。
6　杜象在這段文字後面空白處（用法文）寫「好，完全由您決定」。
7　「The Almost Complete Works of Marcel Duchamp」（杜象幾乎完整的作品）回顧展，由理查・漢彌爾頓組織，1966 年 6 月 18 日至 7 月 31 日在倫敦泰德美術館舉行。理查・漢彌爾頓為這項回顧展複製了「大玻璃」。
8　保羅・康瓦爾・瓊斯經營 Alecto 出版社。
9　杜象寫「OK」。
10《九個男性模具》（1914-1915）的「小玻璃」，草圖線條是用一點清漆將鉛絲固定於玻璃上。

聖誕快樂
祝您全家 1966 年快樂
馬塞爾－蒂妮 [1]

註釋

1　以海報女郎圖像而知名的吉爾 · 艾爾夫格蘭（Gil Elvgren）一張素描明信
　　片的背面。這張卡片第一版於 1940 年印製。杜象在背面寫道：*"Pinned up*
　　Marcel"（海報肖像馬塞爾）。

In Duchamp's footsteps

Richard Hamilton's reconstruction of Marcel Duchamp's *The bride stripped bare by her bachelors, even* (the *Large Glass*) of 1915–23, described in captions by Andrew Forge. Photographs by Richard Hamilton and Mark Lancaster.

248

Left. *The Bride* in Richard Hamilton's studio at Newcastle University.

Detail, the *Malic Moulds* with working indications – reverse view.

Tracings were made of each part, using a pen which gave a line of exactly 1 mm. The *Glass* is mainly drawn in lead wire of 1 mm. gauge applied to the reverse side.

1966 年 －
追隨杜象的腳步

理查‧漢彌爾頓重製
《新娘被她的單身漢們剃得精光，甚至》（「大玻璃」）（1915-1923 年），
圖說：安德魯‧佛爾基（Andrew Forge）。
攝影：理查‧漢彌爾頓和馬克‧蘭開斯特（Mark Lancaster）。

左：「新娘」，漢彌爾頓的工作室，紐卡索大學。

局部：「男性模具」和工作指示－背面。

用線寬 1 毫米的炭筆為每一部分製作描圖。「大玻璃」的圖像主要是用直徑 1 毫米的鉛絲黏在玻璃背面勾勒而成。

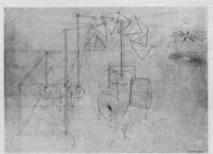

Left. Richard Hamilton's replica of Duchamp's *Large Glass* is nearly complete and already it is clear that the upshot of his devoted study will be nothing less than an addition to the Duchamp *oeuvre*. Richard Hamilton could have done one of two things: worked from full-scale photographs and measured drawings from the original in Philadelphia; or started from scratch on the basis of Duchamp's own working rules, as recorded in the *Green Box*. Either course would have been laborious.

Below. The approach from the 'outside' had already been explored, unsatisfactorily, by Ulf Linde of Stockholm. In choosing to reconstruct the glass from the 'inside' Hamilton was committing himself to a demanding exercise of skill, patience, and critical tact. The first step was a full-scale perspective drawing of the lower half of the glass. Vanishing points and essential measurements and correspondences could be learned from Duchamp's notes, although often this involved detective work. The position in space of every individual element had to be plotted and its plan understood before an accurate projection could be made. Numbers of detailed drawings throw up obscure information about the contents of the *Glass*: that the platform and rollers of the *Chocolate Grinder* are conical, for instance, or that the paddle wheels penetrate a slot in the ground. Occasionally instructions were lacking and Richard Hamilton had to use trial and error inspired by his grasp of Duchamp's working principles, until an accurate solution was found.

Lead wire drawing of *Bride* and *Blossoming* with shots. Duchamp's handling of the wire contributes a great deal to the crisp and lively character of the *Large Glass*. A research graduate went to the U.S. to examine and record this aspect of the original. He also checked certain measurements, made colour records and located the shots, holes in the *Glass* arrived at by Duchamp using a toy cannon to plot their positioning.

249

　　左：理查・漢彌爾頓幾乎完成對杜象「大玻璃」的複製。顯而易見，他勤勉不懈的努力將為杜象的藝術添加另一件作品。漢彌爾頓有兩個選擇：利用費城原作的全尺寸照片和實測圖來製作；或是根據杜象在《綠盒子》所闡明的工作規則，一切從頭開始。這兩個辦法都很費勁。

　　下：斯德哥爾摩的烏爾夫・林德先前已嘗試「從外部」著手，但結果差強人意。漢彌爾頓選擇「從內部」來重製「大玻璃」時，他要面對的是一個需要技能、耐心和巧智的艱辛任務。他首先繪製下半部玻璃的全尺寸透視圖。消失點以及主要尺寸和對應關係，都可以從杜象的筆記獲得；不過這經常意味著一種如偵探般的工作。在進行準確的投射前，必須測定每一個元素的位置並了解其平面圖。很多草圖所透露關於「大玻璃」內容的信息晦澀難解；例如，「巧克力研磨機」的平台和滾筒成圓錐形，或樂輪穿入地面一條裂縫之中。有時，在沒有任何指示的情況下，漢彌爾頓只能根據他對杜象工作原則的理解，不斷嘗試，直到找到正確的解決辦法。

　　用鉛絲描繪「新娘」和她的「綻放」、以及射擊孔的草圖。杜象對鉛絲的處理，在很大程度上促成了「大玻璃」清新、鮮活的特點。紐卡索大學一位研究生專門到費城檢視和記錄原作的這個特質。他同時也查對某些尺寸、記錄顏色和確定九次射擊的正確位置——杜象用玩具大砲在玻璃標示位置後鑽的孔。

At all times a balance had to be found between fidelity to Duchamp's thought, and to the facts of the original. It would have been irrelevant to have used a cannon to make a new grouping of shots; but the method of colouration of certain areas by controlled accumulation of dust was adhered to faithfully.

In other instances it was possible to speed up Duchamp's methods: the *Oculist Witnesses*, for example, seen here in a reverse view to the left of the cones, are silvered on to the glass. Duchamp had drawn them by laboriously scraping away the silvering. Richard Hamilton called in a cartographer from the University Geography Department and with his help prepared a drawing for a silk screen of the *Witnesses* with which he printed a resist in their image on to the silvering. The unwanted silvering was then etched away, giving a far less laborious and as brilliant result. Duchamp applauded these innovations, and has in some instances suggested changes from original materials.

Below. Lower half of *Glass*, lead wire drawing, reverse view.

　　漢彌爾頓始終得在忠於杜象思想和忠於原作的數據和信息之間取得平衡。如果他用玩具大砲重新射擊來製作洞孔，其實並不恰當；然而當他通過控制性地聚積灰塵來獲得某些區域的顏色，則是忠於杜象。

　　在某些情況，漢彌爾頓可以加快杜象的操作過程。例如「眼科醫生的見證」，此圖呈現的是玻璃的背面，位在圓錐體左邊。杜象費了很大力氣將它們描繪在呈鏡面效果的鍍銀玻璃上，之後再將周遭的鍍銀層刮掉。漢彌爾頓在大學地理系一位製圖師協助下，繪製了「眼科醫生的見證」的絲網印刷板。在鍍銀玻璃上印刷所得到的圖像產生了抗蝕作用，這時只要用酸液就能蝕掉過多的鍍銀。這個辦法不僅省力，而且效果絕佳。杜象為這些創新喝采，有時也建議使用與原作不同的材料。

　　下：「大玻璃」下半部，鉛絲繪圖，背面。

In Duchamp's footsteps

Upper half of *Glass*, lead-wire drawing of *Bride*;
Blossoming painted; reverse view.

Bride and *Blossoming*, front view; shots, holes drilled
in glass, bottom right.
The replica will change with the passage of time just
as the original has changed except in one respect:
it will not crack. It is made of Armourplate glass.

The *Bride* adorned.

251

「大玻璃」上半部背面：以鉛絲繪制的「新娘」和「綻放」。

「新娘」和「綻放」，正面；右下方，九個射擊孔、在玻璃上鑽孔。

和原作一樣，複製版將隨時間而變化，唯一的差別是它不會破裂：它是用鋼化玻璃製作。

把「新娘」裝飾得更美。

註釋

* 　"In Duchamp's Footsteps", in *Studio International*，倫敦，vol. 171, no 878, 1966 年 6 月，248-251 頁。

1966 年－
序文

理查·漢彌爾頓

　　沒有任何在世藝術家像馬塞爾·杜象一樣，在年輕一代藝術家的心目中贏得如此高的尊榮。世界各地如今都出現對他的創作及其歷史影響的熱烈評價；儘管他創作的證據，亦即作品本身，並不多見。環繞杜象建構的神話遮掩了關於他的混亂介紹。截至目前為止，他只有幾幅畫曾在美國以外的地區展過。這次是全球迄今第二次舉辦杜象的重要回顧展；第一次是 1963 年在帕薩迪納。因此，去年紐約柯迪耶和艾克斯壯畫廊舉行的瑪麗·西斯勒收藏展，展覽名稱「未曾見過和／或少見，馬塞爾·杜象／若絲·瑟拉薇所創作」[1]可謂名符其實。此次回顧展精彩可期，不僅是首次向歐洲觀眾介紹這位重要藝術家的創作，而且幾近完整的展示也很獨特。杜象迄今保存下來的作品，絕大多數都出現在這次展覽；當原作無法旅行時，我們以複製品代替；當中只有五件重要作品[2]缺席（但圖片未編號地發表在畫冊裡）。杜象的藝術生命在我們眼前鋪展開來，讓人得以經歷他創作的幾個重要時間點。我們終於能夠清楚看到作品，並將作品和它們的創造者連繫在一起。

　　快速瀏覽整個展覽時，杜象的敏捷思維和過人才智益發凸顯。我們看到他藝術生命源起的傳統、他和家人朋友的關係、少年時期的影響、蒙馬特波希米亞藝術的根源。迅速映入眼簾的是一組充滿無比自

信的繪畫。1911 年創作的幾幅畫必須被列為法國藝術史上最顯著時期
的精彩創作之一。《下樓梯的裸體》和《新娘》成就如此非凡，以至
於想起這些畫竟然出自一名 24 歲年輕人之手，不免令人驚奇。杜象強
烈追求個人表達，並且很早就達到這個目標；但他並未因此志得意滿，
反倒陷入自我懷疑，從而激發他投入《新娘被她的單身漢們剝得精光，
甚至》的長期規劃和建造。在此同時，杜象也展開一項拒絕和否認的
方案；他以外科手術的精度切除一切辛苦得來、將他視為「藝術家」
的屬性，並且主張藝術屬於心智領域。

　　當我們理解到杜象的藝術深深扎根於過去時，可以看到地面上
長出的那棵大樹如何滋養了今天的藝術。杜象伸展出的枝條全都結實
纍纍。他這一生影響廣泛；沒有任何人能宣稱獨自繼承了他的遺產，
也沒有任何人具有他龐博或節制的特質。杜象的拒絕自我重複鼓舞了
其他人去追隨他所指點的某個方向。他不可能擁有真正的後裔，因
為他的智慧最終通向了中立。他的偉大在其全面透徹的理解；他能
一百八十度轉彎地改變立場而且歡欣鼓舞，或賦予否定的概念一種形
象表達。他嚴謹地保持一種冷漠、超然的姿態，因此他的思想結晶——
他所製作、被稱為杜象作品的那些東西，能夠成功體現出《綠盒子》
中的一個觀念：「精確的繪畫和無所謂的美」，這的確令人驚奇。此
一矛盾是理解杜象的一把鑰匙。他致力於發展一種精確造型的表達方
式，其中包含了對承諾的一概拒絕；如果他的這個目標未能打動人，
那麼他過去四十年的作品看起來不過是個玩笑罷了。能察覺這個奧祕
所具有的確切涵義的觀眾，或許會對展覽第二部分感到驚訝；因為他
們將發現「無所謂」帶來了杜象事先沒有想到的「美」。他為了宣告
「品味是藝術的敵人」[3]此一信念而尋找不具審美價值、幾乎沒有任何
特質的物品，然而他的努力最後證明是徒勞的；因為杜象的人格和他
的藝術稟賦更勝一籌。時間讓他的作品變得圓熟柔和，賦予它們一種
尊貴的樣貌，並且融入一種難以置信的整體觀。杜象打定主意要「改
變藝術的定義」[4]，但無權把藝術排除在外；他只能擴大語言，這反而
讓我們更加意識到藝術的無所不在。

　　1961 年，杜象帶著一抹淡淡的憂傷 —— 不過也僅此而已 —— 承認：「我除了是藝術家之外，什麼也不是〔……〕。如今我再也不能老是在破壞偶像了。[5]」

註釋

*　"Introduction", in *The Almost Complete Works of Marcel Duchamp*，英國藝術協會，泰德美術館展覽，倫敦，1966 年 6 月 18 日-7 月 31 日。重新發表於 Richard Hamilton，*Collected Words*，倫敦，1982 年，216-217 頁。

1　參見理查・漢彌爾頓的引言，187-189 頁。
2　在重新出版的《*Collected Words*》中，漢彌爾頓寫道只缺六件重要作品。杜象 1968 年過世後，大眾在費城美術館發現作品《被給予的》（*Etant donnés*），1966 年時，漢彌爾頓仍不知道這件作品的存在。
3　參見《馬塞爾・杜象》，1961 年，「監測器」節目，（135-149 頁）。
4　同註 3。
5　同註 3。

親愛的理查：

　　我們希望您在完成展覽佈展和畫冊[1]這項大工程之後能夠稍事休息。您做到了極致完美，我們知道這純粹因您全身心的熱情投入使然。
　　我們也想為您這一年來複製《新娘被剝得精光……》的成果表達祝賀，您的努力讓展覽更加豐富和完整。
　　不知畫冊第二版是否已經印製？能否寄六本到卡達克斯給我們（用掛號）？
　　隨函附上一份名單，這是我們承諾送畫冊的朋友姓名；希望泰德美術館可以直接將畫冊寄給他們。
　　若您能請相關人員寄一些剪報給我們，那就太好了。
　　請向您合作的建築師，以及極友善提供我們協助的蕭（Shaw）先生轉達我們的謝意。

　　向您、麗塔和小孩獻上我們的親吻與祝福。
　　深情的

　　　　　　　　　　　　　　　　　　　　　　　　蒂妮、馬塞爾

　　　　　　　　　　　　　　　　　　　　西班牙（吉隆納省）卡達克斯

註釋

1　參閱 1965 年 11 月 1 日的信，註 7。

馬塞爾‧杜象
《新娘被她的單身漢們剝得精光，甚至》
或「大玻璃」，1915-1923 年。
理查‧漢彌爾頓製作的複製品，1965-1966 年

油彩、漆、鉛、玻璃上的灰塵，277.5×175.9 公分，倫敦泰德現代美術館

1966 年－
新娘被她的單身漢們
剝得精光，甚至，再度

理查·漢彌爾頓
漢彌爾頓對杜象「大玻璃」的重製

　　1912 年秋天，馬塞爾·杜象 25 歲，他在其繪畫已篤定在二十世紀藝術占有光榮一席之後，開始思考下一件作品；這件作品要能突破當時藝術的界線，並且是一個文學和繪畫形式的混合體。到了 1914 年底，他已經做了大量筆記；他用充滿詩意和非理性的技術性，描寫一件標題為《新娘被她的單身漢們剝得精光，甚至》的作品。 根據他的構想，這些想法將具體化為一幅以鉛絲、油彩和鉛箔為媒材、繪於玻璃上的畫。他同時速寫了許多透視草圖，並分別以不同的繪畫對各個組成元素進行探究。

　　1915 年，杜象到了美國；這件大型玻璃繪畫正是發軔於他抵達美國不久之後。1918 年時，這件作品已經頗有進展；後來他不斷加入一些新的想法，直到 1923 年完成這幅畫——或者更確切地說，杜象決定就此打住。1926 年，這件作品在布魯克林博物館首次公開展出，展畢歸還時，不小心被打破了。十年後，杜象才把碎片黏貼起來。1954 年，歸功於凱薩琳·德萊爾的捐贈，此作自此長期陳列於費城美術館。德萊爾希望它能與艾倫斯伯格遺贈的精彩收藏團聚在一起；艾倫斯伯格自杜象首次抵達美國後，對這件作品的發展一直非常熟悉。

　　「大玻璃」由兩塊獨立的玻璃片組成，一片在上，一片在下；整

個尺寸為 274×170 公分。下半部玻璃比上半部略大，上頭描繪了單身漢機器，由五個主要部分組成：「巧克力研磨機」、「滑行台車」、「男性模具」、「篩子」和「眼科醫生的見證」。上半部的新娘機器由三個主要部分構成：「新娘」、「綻放」和「九個射擊孔」。此命名法在作品的文字部分——1934 年發表的《綠盒子》，包括 94 份筆記手稿、草圖和照片的摹本——獲得充分闡明。每一部分又細分出更小的單元，各自擁有精確描述的性格和功能：這個相互作用和依存的複雜系統在筆記中獲得了充分傳達。因此，「大玻璃」的構想同時伴隨著一組相關的創作，每一件都有其存在必要，並且為我們了解這件史上最神祕的其中一件藝術作品提供了諸多啟迪。

　　當英國藝術協會計畫於 1966 年 6 月在泰德美術館組織一項杜象大型回顧展時，我們認為英國觀眾若無緣體驗「大玻璃」，實為憾事，因此決定至少用某個類似這件偉大繪畫的東西來填補空缺。此舉已有先例：烏爾夫・林德曾於 1961 年為斯德哥爾摩現代美術館製作了一件「大玻璃」。那一年，我從英國國家廣播電視台 BBC 介紹杜象的節目[1]保留的一張全尺寸膠片照片，驅使了我去思考製作一件複製品的可能性。1965 年 6 月，在杜象一位美國畫家朋友威廉・卡普利的熱情支持下，我們在紐卡索大學美術系開始著手製作一件新版本的「大玻璃」。

　　對於這項任務，我們無法像平常複製繪畫一樣——將畫架擺在原作旁邊，一筆一筆地描摹。根據照片製作也不是令人滿意的做法；因為很多資料，尤其是關於具體製作過程這方面，都已經不知去向。我們採取的方法是根據《綠盒子》文獻，將所有步驟重複一遍。將整個製作過程重新來過一次，而不是去模仿過程產生的效果。1912 年之後，杜象對繪畫的態度逐漸發展到創造行為僅僅只是指定某個大量生產的工業品為藝術。這個看似反常的主張其實是杜象一個觀點的邏輯延伸，此一觀點讓他將繪畫感官和用手處理的層面以及當時對純粹觀念的興趣區分開來。「大玻璃」使用的技術——手藝技能、甚至規劃方法——旨在避免藝術家和其表現方法產生任何情感關係。圖像基本

上是一些幾何形狀；顏料塗在以鉛絲界定輪廓的平坦區域。沒有任何一處地方是我們不能忠實複製杜象之手的，而且一點也不覺得在偽造贗品。我們最關鍵的決定，就是不複製「大玻璃」目前的樣貌。這件作品除了玻璃本身碎裂之外，損壞情況也很嚴重；在創作後的五十多年間，它經歷了相當大的變化。因此，我們的努力主要是再現藝術家的初衷——還原「大玻璃」最初被構思時的樣貌，但允許差異的存在，同時接受此複製品必然會經歷一個不同的生命。我們並未嘗試重現費城美術館「大玻璃」最顯著的特點，亦即意外造成的裂痕所形成閃閃發光的網狀細紋。杜象籌劃「大玻璃」時，的確在三個嚴格控制的階段使用了偶然。然而運送途中被打破是意料之外的災難，不過這並未讓受害者感到痛苦。這次複製的新版本使用鋼化玻璃——這項防備措施應該能保存原型的青春樣貌。

　　「單身漢機器」不同元素的位置讓人以為在玻璃後面的空間。《綠盒子》裡頭有兩張草圖，是關於下半部玻璃內容的平面圖和立面圖。杜象用它們來製作透視圖，首先是 1/10 比例，接著用縮小一半的比例畫在畫布上，之後按實際大小畫在巴黎工作室的石膏牆上——這面牆如今已被拆掉。我的第一個任務是根據平面圖和立面圖上標注的尺寸，重新繪製已消失不見的全尺寸透視圖。我們參考費城的「大玻璃」，主要是了解不同主題的構造，而不是去描摹原作表面上的輪廓。至於仍然出現的小小差異，是我們為了讓複製品擁有和原作一樣的整體性所接受的誤差。我根據新的透視圖描摹了每一個元素的線條，並添加一些關鍵線條，讓不同元素相互關聯。我將這些描圖翻過來、貼在玻璃正面，得到鉛絲的適當位置，繪製出圖像；之後用清漆黏在玻璃背面。

　　杜象創作了兩件玻璃習作。這項技術非常獨特，我們認為有必要多次嘗試——不只讓我們累積使用這個材料的經驗，同時也獲得更多展品——許多原作因為過於脆弱，無法借給英國藝術協會。杜象的第一次嘗試是「滑行台車」，他在一片半圓形的玻璃上試驗（這也是杜象迄今唯一仍完好無損的玻璃繪畫）；這件在 1913-1914 年間所創作、

題為《滑行台車內有一座相鄰金屬製水磨坊》的作品，目前保存於費城美術館。第二件習作《九個男性模具》，創作於 1914-1915 年，仍在杜象手裡 [2]。他授權我們複製這兩件習作。我們在紐卡索針對這項技術進行了更多的研究（杜象當初並不需要做那麼多的試驗）：在小玻璃片上畫「篩子」、試驗一種具體的「養灰塵」的方式、在另一片玻璃上速寫《眼科醫生的見證》。「眼科醫生的見證」和「大玻璃」其他部分不同，需要用到杜象不曾使用的一項技術。杜象在下面玻璃片右手邊的背面鍍銀，並通過碳紙將畫轉印到鍍銀層上，之後將輪廓外面的鍍銀刮掉，只留下閃閃發光的圖像。我們在複製時，通過重繪碳紙製作的印刷絲網，縮短了這個冗長的製作過程。通過絲網塗在鍍銀上的顏料形成了抗蝕層，再用酸液去掉多餘的鍍銀即可。

　　「大玻璃」上方玻璃片的圖像線條比較不規則；「新娘」和「綻放」的結構自由流暢、自然有機。我們依照藝術家自己建立的方法，根據照片描摹輪廓：費城「大玻璃」上的新娘直接源自杜象 1912 年的畫作《新娘》[3]。《新娘》放大照片的局部讓我們得以發展「大玻璃」的新的配置方式。我們在費城的「大玻璃」上測定「九個射擊孔」的明確位置——這是用玩具大砲發射浸了顏料的導火線、打在玻璃上的位置，再在上頭加以鑽孔。

　　杜象費盡心思地在這件作品上投注了超過 13 年的時間，而我們在紐卡索用了 13 個月完成複製。他關注的議題並非我們所關注的——我們將心智完全集中在調查、研究，並根據擁有的線索推論出應該採取的途徑——整個過程沒有任何創造上的糾結或折磨。我們有足夠的資金使得這項冒險旅程可以順利開展；紐卡索大學的氛圍也讓我們在每次需要時都能徵募到助手。杜象孤獨醞釀這些想法並化為具體作品，這與五十年後我們有幸獲得許多支持和合作，簡直是天壤之別！——為此，我們由衷感謝。

註釋

* 　 "The Bride Stripped Bare by Her Bachelors Even, Again" ，in *The Bride Stripped Bare by Her Bachelors Even, Again*。A Reconstruction by Richard Hamilton of Marcel Duchamp's Large Glass，University of Newcastle-upon-Tyne, Newcastle-upon-Tyne 1966。重新發表於 Richard Hamilton，*Collected Words*，倫敦，1982 年，210-215 頁。

1 「監測器」節目，1961 年，參見 135-149 頁。
2 這件作品作為遺產由遺孀蒂妮・杜象繼承，1997 年通過藝術品抵遺產稅的方式，進入龐畢度中心收藏。
3 布面油畫，1912 年 8 月創作於慕尼黑。此作屬於艾倫斯伯格夫婦收藏一部分，現存於費城美術館。

（吉隆納省）卡達克斯

親愛的理查：

　　萬分感謝您的長信。看的出您和阿雷克多（Alecto）出版社[1]吃盡了苦頭。

　　如今您已解決問題，似乎也對結果感到滿意。

　　不過您難道不擔心獲利不如預期的快？總之，我完全願意跟您踏上這場冒險之旅。

　　我想建議在作品簽名時，您和我的名字呈現如下：

　　由理查・漢彌爾頓製作的合法複製品

　　馬塞爾・杜象

　　我願意接受任何其他建議。

　　我同意泰德美術館的「玻璃」去紐約[2]。

　　我們可以在九月底或十月十七日左右、我們返回美國後到倫敦。

　　請告訴我您的決定。很高興即將再見到您。

蒂妮和我向您深情致意

　　　　　　　　　　　　　　　　　　　　　　馬塞爾

　　附註：您有比爾和諾瑪[3]的消息嗎？我可以寫信到哪兒給比爾呢？

註釋

1　計畫印製《白盒子》的英國出版商。
2　寫在旁邊空白處。
3　威廉和諾瑪・卡普利（William and Noma Copley）。

（左起）理查・漢彌爾頓、
約翰・凱奇（John Cage）、
蒂妮和馬塞爾・杜象
1968 年 3 月，水牛城

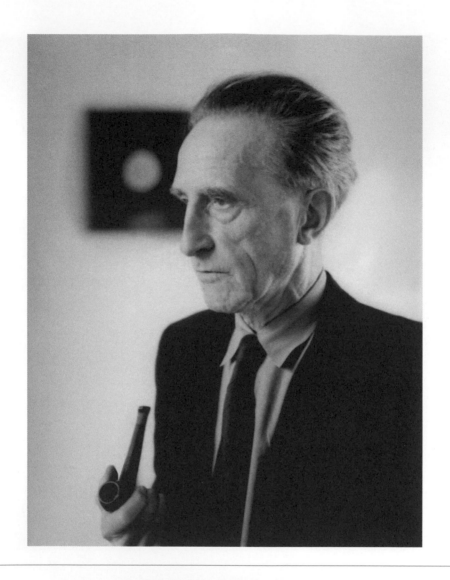

理查・漢彌爾頓《馬塞爾・杜象》，
1965 年

倫敦 N6 赫斯特大道 25 號

　　馬塞爾昨天驟然但平靜地離世。

　　　　　　　　　　　　　　　　　　　　　　蒂妮

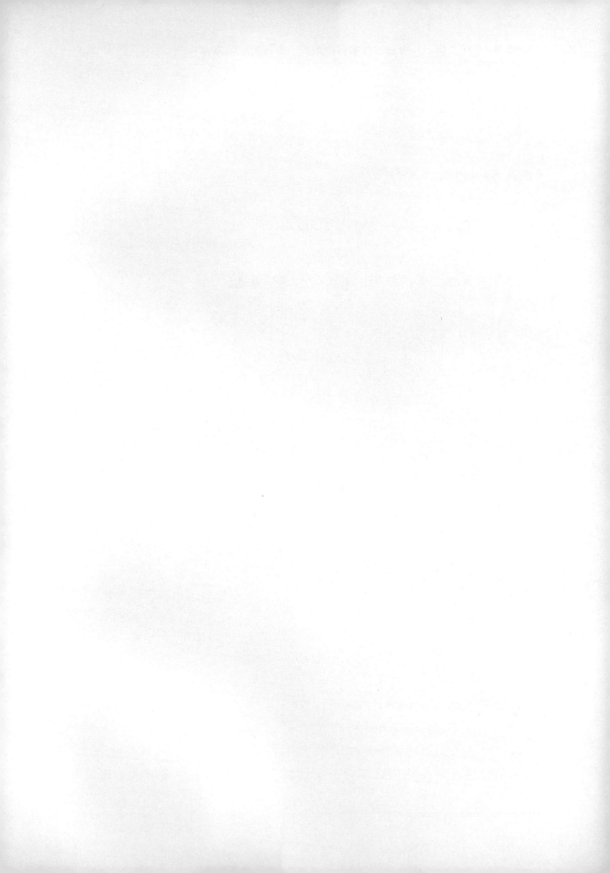

1973 年 —
大玻璃

理查·漢彌爾頓

　　我們幾乎可在《新娘被她的單身漢們剝得精光，甚至》（「大玻璃」）中看到杜象全部的藝術面向：他的早期繪畫為這件能吞噬一切的作品提供了養分；半個世紀之後，《新娘被剝得精光》這部史詩經全面徹底重塑，呈現另一個令人震驚的樣貌——《被給予的……》（Etant donnés）。杜象無與倫比的才智對巴黎藝術圈賦予這件作品的定位嗤之以鼻。他洞穿一切偽裝假冒，對自己的稟賦同樣持懷疑的態度。此一具挑釁性的謙遜（可能被人當成傲慢）把他培養成了小發明家。他一旦萌發某個想法，總設法使之具體化，他堅稱「藝術在詞源上的意義是——製造。」他的行業是能做各種拼裝修補。他對「製造」的手工匠概念讓思想得以自由翱翔；同時，他的發明卻又非常樸實。我們對「大玻璃」的一切檢視必須包括對技術和方法的描述。杜象雖然只用了幾個月即完成這件作品的前構——這是一次真正的想像力的飛躍，某些人且認為是現代藝術的終極勝利——但對細節的縝密發展和實施，則花了十多年時間。

　　這件作品有一個明確標示的起點。杜象 1912 年七月抵達慕尼黑不久（他在那兒待了兩個月）即創作了一張素描，上頭寫著：「為新娘被單身漢們剝得精光所做的第一項研究」，幾乎就是他為「大玻璃」以及屬於最後成品的組成部分、那些裝在盒子裡的筆記所取的標題。

這張素描似乎為標題做了圖解說明。它呈現一名女子位於畫面中央，兩邊各遭一名猖獗男子襲擊。烏爾夫・林德是第一個注意到這張素描很像索利東尼烏斯（Solidonius）書裡的一張插圖的人——這項發現掀起了對「大玻璃」圖像進行煉金術解讀的風潮。儘管後人交叉使用神秘學文本和圖像的解讀方式可能別出心裁、也很有趣，但必須申明的是，杜象從未認可這些說法。此作靈感來源之一（藝術家本人經常提到的），是他對魯塞爾著作的熱衷。1912 年五六月間，他在阿波里奈爾及嘉柏麗・畢費（Gabrielle Buffet）和她的丈夫弗朗西斯・畢卡比亞陪同下，觀賞了魯塞爾《非洲印象》的戲劇演出；他到慕尼黑時仍舊為此激奮不已。不過「大玻璃」是因杜象的矛盾性格而生。它源自杜象堅決從內在尋找自己發明的遊戲規則。毫無疑問，這張慕尼黑的素描符合他此前作品（例如《國王和王后被敏捷裸體穿過》）的主旨和圖形語言；後者的形式和內容深受《下樓梯的裸體》的影響。接下來兩張標題皆為《處女》的素描，促成了《從處女到新娘的過渡》這張小畫的產生；後者又衍生出被視為慕尼黑時期的巔峰之作——《新娘》。這些作品的時間順序毋庸置疑，而此先後順序為我們理解杜象在德國那幾個星期具豐富創造力的奧祕提供了一個重要信息。杜象對自己的思想結晶總是不斷質疑，他堅持不懈發展的這條軌跡，其邏輯為我們追溯「大玻璃」的起源提供了最好的線索。

　　杜象用嚴謹周密的手法，將連續攝影呈現運動狀態的概念運用在《下樓梯的裸體》上，之後又轉置到其後作品裡頭活潑輕快的圖案上，他對連續攝影的興趣促使他在慕尼黑時，更進一步著手展開其他研究。他自問：如果主題是時空，我們如何用造型手段來呈現這樣一個主題？這個由時間產生的結構具有何種屬性、功能、慾望和心理特徵？他在創作《從處女到新娘的過渡》時遇到了困難。具象的語言強調了空間中的運動；然而，從處女到新娘的「過渡」不是從此處到彼處的位移，也不是一幅失去童貞的圖像。畫中人物經歷的是一種形而上的轉變；《新娘》這幅畫的動機正是在探索此一改變的本質。《從處女到新娘的過渡》的畫面結構在此具體化為輪廓鮮明的形狀，通過

體積來暗示移位，動態感則產生了新的造型狀態。

　　當他 1912 年八月回到巴黎時，已經非常篤定：對他來說，繪畫已成過去。他為《新娘》所付出的一切努力，以及這張畫所具有的不可更改的特徵，讓他飽受折磨。在經歷慕尼黑的狂熱之後，巴黎提供了他一個喘息的機會，並且為他先前離群索居的日子提供了慰藉。這時發生了另一起具決定性的事件：嘉柏麗・畢費組織了一次到汝拉（Jura）山區度週末的活動，同行的還有畢卡比亞和阿波里奈爾（先前一起觀賞《非洲印象》演出的四位好友）。汽車行駛的快速啟發杜象寫了一篇具幻想色彩的散文。他想像一台具有動物成分的機器，狀如彗星尾巴的車前大燈投向一望無際的前方，吞噬著渺無人跡的筆直道路。此文成了對如何用造型手段將這個具機械型態的物體轉置到無限一維空間中的思索。我們直到最後才發現杜象考慮的是一幅畫。而且這幅畫需要鉅細靡遺的闡述。

　　儘管杜象已然決定繪畫本身已經站不住腳，但暫時仍繼續使用他所堅決排斥的繪畫手段。他那篇《汝拉 ── 巴黎》的文章有許多他對藝術家除了顏料之外、可以使用其他素材的模糊概念，但他於 1913 年一月又創作了一張畫，描繪他在故鄉魯昂一家知名糖果店櫥窗看到的一台巧克力研磨機。《新娘》是他多年來第一張沒有描繪具體運動的畫，儘管其內在主題是運動。《巧克力研磨機 1 號》忠實描繪了一個置於桌面、具等邊三角截面的奇怪物體。它的造型完全源自其功能，以致於不需明確表示其內含的運動特性。

　　杜象在慕尼黑期間，不僅和朋友別離，更因為不會說德語而更加孤立。1913 年夏天，他經歷了一段類似慕尼黑與世隔絕的日子，當時他以充當監護人的藉口陪妹妹去英國南部海岸荷尼灣（Herne Bay）。正是在那兒，《新娘被她的單身漢們剝得精光，甚至》開始在筆記手稿中逐漸成形；他通過筆記來闡明所描繪複雜設備的化學反應和機械運作。這些筆記以及往後幾年所寫的其他筆記 ── 篇幅都很短，全都不到一頁，經常只是隨手撕下的一截紙 ── 將於 1934 年以摹本複製品的形式，集結在一個綠盒子中發表。雖然作者從未明確說明這些筆

記的順序，但我們可以合理假定：那篇篇幅最長、野心最大的筆記位
於前頭。這篇筆記寫在像手風琴般折疊五次、形成共十頁並且標記頁
數的一張紙上，上頭的字寫的密密麻麻。它闡明了主要人物之間的相
互關係，一開始是這樣寫的：

「新娘被她的單身漢們剝得精光。

二個主要元素：1. 新娘

　　　　　　　2. 單身漢們

圖形安排。

一張長畫布，垂直。

新娘在上，單身漢在下。」

這篇筆記對這兩個被描繪成機器的主要元素做了詳細描述。新娘
和單身漢之間雖然有種種將他們結合在一起的相互關係，但各自的領
域卻被一台「帶鰭的冷卻器」完全分隔開來。「肥胖和油滑的單身漢
機器」的上方是新娘──「童貞的完美典型」，一位「慾望獲得滿足」
的處女。她籠罩在「可能（即將）導致她墜落的高潮前〔……〕全身
燦爛的顫動」所產生的「動態圖像的綻放」的光環中。一張很小的草
圖呈現畫面的整體佈局，包括三個玻璃鰭狀物將新娘（MARiée）和單
身漢（CELibataires）永遠分開。令人遺憾的是，我們引述筆記的同時
也在扭曲筆記的本質。和《綠盒子》所有文字和圖表的直接接觸仍是
對「大玻璃」做出正確評價的最好方式──事實上也是唯一方式。

關於上面玻璃片的筆記，一開始提到了在慕尼黑畫的《新娘》。
這些筆記事後確定了新娘具有的物質性以及可能的操作，說明形狀的
偶然排列。這些形狀如果不能給人一種確實存在的強烈幻覺，如果不
能讓人感受到某種外在的因果關係，就會很抽象。杜象進入這另一個
現實當中，像工程師申請專利一樣嚴謹地提供了鉅細靡遺的描述，以
降低其幻影般的外觀。他列舉了每一個組成元素，用不可思議的邏輯
來指定它們在整體結構中的作用。在慕尼黑那張畫裡，「新娘」茫然
地飄浮在其顏料網線中；如今在玻璃片上，她將懸吊在空中。「懸吊
女人是正常透視下的懸吊女人的形態，我們或許可以試圖找回她的真

正形態。」儘管杜象非常精確，或許也因為如此，他認為不論哪一種組合配置都是任意武斷的，都是在時間和空間不斷變動中的一個固定狀態。「大玻璃」的圖像是「玻璃的延宕〔……〕，不在『延宕』所具有的不同意義，而在意義的不確定結合。」

正如《新娘》這幅畫產生了「大玻璃」上方的玻璃片，杜象在《新娘》之後唯一創作的純粹繪畫《巧克力研磨機 1 號》，構成了單身漢機器的起源。杜象始終採一種雙重的思維方式：新娘鬆散相連、不規則的有機形狀，和執行簡單機械動作的單身漢、其事先決定且標注尺寸的直線結構，形成對照。直接用手指頭繪製、與材料完美交融的「新娘」，引發對繪畫感性層面的憎惡。在新娘之後構思的單身漢機器，描繪得很細緻，每一個組件的位置均精確測定到毫米不差的地步——一切都是藝術家手持工具貼在玻璃面上所繪製。「大玻璃」下半部這塊玻璃的畫面佈局，最引人注目之處在於它不符合透視原理。單身漢的型態產生自高視點的角度，因為杜象明顯是在《綠盒子》的一張「平面圖」上設計整個單身漢設備。巧克力研磨機的圓形平台位於中央位置；其轉軸是決定所有其他維度的軸線。除了平面圖，杜象當然也繪製了含有所有垂直信息的「立面圖」，以使這部機器的三維標示更加完整。杜象根據這些數據所進行的二維構圖，首先決定中央消失點的位置（巧妙地設在研磨機中央往左 11.8 公分的位置，大約是原來研磨機繪畫的視角），從而得到觀眾相對於所描繪物體的位置，這時再進行透視繪圖和劃定玻璃邊的界線。位於上方的新娘玻璃片，則完全不需透視處理。

杜象把接下來的兩年用來鞏固和完善他的方案。如今「總平面透視圖」能讓他對單身漢設備的不同構成要素分別進行研究，他再次回到研磨機的圖像。他又畫了一張研磨機的圖，讓輪廓完全符合「總平面圖」。《巧克力研磨機 1 號》呈現研磨機根據傳統透視原理，位於一個具定點照明的平面，弧形投射在弧形表面上的陰影完全是很典型的。《巧克力研磨機 2 號》將圖像帶到另一個境界，成為一項關於二維呈現之本質的哲學聲明。研磨機不再被一個定點光源所照明，顏

色用平坦一致的方式上色，同時通過畫布縫線來增加線條，縫線從滾筒中央向外輻射並繞過略為鼓脹的柱體。這不再是一幅忠於原物的圖像，而是在底色塗以均勻藍色、象徵中性或空曠的背景中，重新構成的扁平化二維物體。當時（1913-1914 年冬天），整個單身漢設備的透視圖是用真實尺寸畫在他工作室的一面石膏牆上。在如此大尺寸的透視結構中，用線來測量距離非常管用。因為消失點與圖像之間的距離遙遠，需要一把很長的尺才能測量──這在操作上顯得相當笨拙。最簡單的方法是在一個消失點上釘個釘子，之後從釘子往需要的地方拉一條線。相較於《三條標準縫補線》的製造方式，《巧克力研磨機2 號》把線縫在畫布上的繪畫方式看起來更合理。

當時，大眾媒體對愛因斯坦的相對論進行了許多泛泛的討論。杜象對標準公尺會因在時空中的運動遭到改變這個概念做了反諷的演繹。「如果一條一公尺長的橫直線從一公尺的高處落在一個水平面上並隨意扭曲變形，為長度單位提供了一個新的形象〔……〕。」他讓線落在一塊漆成藍色的畫布上（《巧克力研磨機 2 號》背景使用的普魯士藍），並輕輕地用幾滴清漆將落下時所形成的曲線固定。他將這個操作連續做了三次，之後將每塊畫布裁出一個長條，分別黏在一片長條玻璃上。三條曲線接下來被轉印在木條上，以便裁剪出三個曲線輪廓的樣本，形成一組工具並放在一個盒子裡。

一輛推車、雪橇或滑行台車，藉由繞著研磨機中央軸旋轉的剪刀或刺刀，與巧克力研磨機左側相連。這個元素成為用玻璃片習作進行個別研究的對象（這是在這個不容許失誤的媒介上創作的第一件、也是迄今唯一完好無瑕的作品）。杜象在工作室用平板玻璃當作調色板的習慣，多少給了他運用這項技術的靈感。當他把調色板翻過來時，可以從透明玻璃看到色調均勻的明亮顏色，這讓他想到，油畫顏料不穩定的問題或許可因使用玻璃作為介面得到解決。顏料塗在玻璃背面將避免和空氣直接接觸，也就能避免氧化──這是顏色發生變化的主要原因。這個方法還有另一個優點：讓他免除塗顏色在一個恰巧是某個形狀的地方這種「有失尊嚴」的工作──對他來說，這是一個非常

惱人的消極活動。最後但也是最重要的，背景是偶然的結果，因為它由畫所在的環境提供。

　　杜象在一片半圓形玻璃上進行的《滑行台車》習作，一開始嘗試用氫氟酸來蝕刻圖像，但徒勞無功。長時間置身在危險的煙霧中卻只在玻璃上留下一條幾乎看不見的線。當時在巴黎，人們在家存放不同電表用的不同尺寸的鉛製保險絲，是非常普遍的現象。這個具延展性、且不可思議地具雕塑性的材料，能夠輕易放在玻璃背後、順著左右相反的圖案來勾勒形狀，之後再用清漆將精確放置的鉛絲黏在玻璃上；清漆是工作室另一個實用方便的用品，杜象先前曾用它來固定《三條標準縫補線》的線，效果很好。此一技術非常有效、而且進展緩慢，符合杜象縝密的規劃。一旦鉛絲固定在正確的位置之後，他只需要在鉛絲形成的輪廓內部塗上顏色，並在未乾的顏料上貼上一層鉛箔封住即可 —— 通過將顏料密封在玻璃和鉛構成的封套中，提供了顏料最終且令人滿意的保護。不過，「大玻璃」和相關習作仍舊發生了驚人變化，因為杜象的持久策略受到兩個因素的阻撓：當鉛箔和使用的含鉛顏料（鉛白和男性模具使用的純紅色）接觸時，出乎意料地發生了化學反應；再者，玻璃雖然具高度化學穩定性，但容易破裂。偶然以一種隨意、輕率的方式銘刻在這些作品的結構之中。

　　杜象同時也為《九個男性模具》創作了一件玻璃習作。這些模具原本數量只有八個（在進行玻璃習作之前增加了第九個），是一種空心的殼子，各自代表不同職業的制服，頂端戴著一頂相應的帽子：「盔甲騎兵、憲兵、傭人、送貨員、獵人、牧師、殯葬業者、警察、站長」。它們的功能在塑造照明煤氣的型態。（杜象擅用日常生活的舒適性，因此，把當時在巴黎公寓樓房每一層樓驕傲宣布供應的水和煤氣作為單身漢設備「被給予的」必需品，是再自然不過的事了！）模具賦予煤氣其特殊的性格 —— 這有點像人要衣裝、佛要金裝。男性模具一個奇異的特點是不依靠於一個表面。杜象構建的視角可說是相當巧妙。九個人物被由一個「共同的水平面、性器官的水平面」連結起來。換言之，每一個模具的褲襠都位在同一高度，頭和腳則在這個平面之上

或下的不同高度。

　　照明煤氣因囚禁在制服模具中，被賦予了一個特殊的性格；它沿著與每個模具帽子連結的毛細管流動。杜象手上有一張於 1911 年放棄的未完之作《春天》，他在上頭用鉛筆畫了相當於實際尺寸一半的「總平面圖」；之後又在上頭畫了一個平面圖，這次是實際尺寸，並標示出九個男性模具的位置和眼睛在整個「大玻璃」透視圖中的位置。他把《三條標準縫補線》盒子裡的每一個樣本各使用三次，來描繪毛細管構成的「網絡」，並讓末端在右側匯聚。當杜象製作這張圖時，他的想法是讓畫布從一定角度傾斜，再用照相的方式得到這些線條的透視投射，完美融入已繪製的總透視圖中。然而相機鏡頭證明效果不彰，迫使他必須使用傳統透視投射的方法。單身漢設備不同元素的圖都必須左右顛倒，如此一來，在玻璃背面用鉛絲繪製的輪廓從正面來看才會是正確的圖像。迄今唯一留存下來、左右反向的草圖，是九個左右相反的男性模具和透視下的毛細管「網絡」。

　　照明煤氣流經毛細管時凝結成固體。當它來到出口並被壓力排出模具時，碎裂成了許多「細針」，並上升（因煤氣比空氣輕）穿過篩子（位於研磨機後面、呈弓形排列的七個圓錐形）。杜象的精妙思維——如筆記裡所傳達的——在製作上很難實現。對當時存在的技術條件來說，此般優雅和細膩的想法難度太高，因此許多想法只停留在文字層面。篩子的草圖上頭有文字描述了將平面圖上男性模具的排列——如「網絡」所示——描摹到一個細薄橡皮圓盤上的方法：如果我們把圓形薄膜的中央往下壓形成錐體，就能用相機拍攝每一個篩子的錐體，如此，當凝固的煤氣碎片穿過篩子並呈 180 度迷失方向的過程中，它們之間原來的關係將獲得保留。換言之，平面圖上的排列會反過來。不過，杜象放棄了這個方案。凝固的煤氣「亮片」在行進過程中變成「 基本液體的四散」，被一個形如攪乳器／風扇的蝴蝶泵吸出。液體從這個泵浦呈螺旋狀流下，滔滔洪流如性高潮般飛濺。

　　另一系列操作在純粹機械層面上同時進行。在水車傾洩而下的水流推動下，推車、雪橇或滑行台車在「墊木」上來回移動。推車矩形

骨架的右側以桿子向上延伸到剪刀處。和滑動桿的接觸使得剪刀的刀柄得以隨著推車移動的節奏開合，而剪刀的另一端則與飛濺相連。將水車車輪的轉動轉化為推車的來回移動時，產生了一些問題。彈簧（或「拉帶」）最終接受了一個諷刺性裝置的協助——一個「密度可變」的重量（班尼迪克丁甜酒酒瓶的造型）增加了它們的衝力。

　　1915 年，杜象離開法國並去了美國。他到美國時，多少有點名氣。軍械庫展覽時，媒體刊登了《下樓梯的裸體》的圖片。帕赫介紹他認識該展的組織者，以及詩人暨收藏家艾倫斯伯格；後者成了他終生的朋友。美國沒有人——事實上就連巴黎也沒多少人——知道杜象這項不同尋常的新計畫。他在筆記裡對整件作品做了鉅細靡遺的研究，為下方的玻璃片準備了完整的透視圖，為製造玻璃圖像可能引起的技術難題發明了解決辦法，並且針對單身漢機器的三個主要組成元素做了試驗，但他還未開始創作真正的「大玻璃」。杜象抵達紐約後不久，買了平板玻璃面板，這項工作總算正式展開。1915 年，人們能攜帶橫渡大西洋的行李相當有限。杜象帶了筆記，但為推車所創作的大型玻璃習作則留在巴黎；《新娘》那張畫也是——杜象把它送給了畢卡比亞。畫在石膏牆上那幅真實尺寸的透視圖也留在原地，不過他為單身漢設備幾乎絕大部分組件都在紙上創作了全尺寸的習作，以致於下半部玻璃的製作看起來最不成問題。杜象首先開始的是仍有許多難題需要克服的上半部玻璃：新娘的範疇。

　　我們知道「大玻璃」的「懸吊女人」源自慕尼黑創作的油畫《新娘》。事實上，新娘被杜象指派了功能的那些器官在此重新出現，並且除了顏色之外，沒有任何其他改變。我們可以通過從慕尼黑那張《新娘》的照片剪下新娘輪廓，將懸吊女人孤立出來。一篇關於「綻放」的精彩筆記建議「在大玻璃上面鍍一層鎳化銀，印一張直接反向的試版」。杜象甚至試過用一台放大器將《新娘》的底片直接投射在玻璃上來印製懸吊女人的負片，但沒有成功，只得到一個淡淡的模糊圖像，因此他再度使用了鉛絲繪圖的方法。但和在下半部玻璃將顏色平整地填滿輪廓不同，杜象是模擬《新娘》的照片，將懸吊女人畫成有層次

變化的黑白色。

　　雖然杜象當時已經憎惡使用顏料，但仍將「新娘的光環」處理的非常抒情 ──「此一動態圖像的綻放，是這幅畫最重要的部分（不論從圖形或面積來說）。」儘管如此，其處理方式和「大玻璃」其他地方將色調均勻的顏料作為物質來使用一樣，都是一種觀念的表達。正如研磨機的顏色是用巧克力色，綻放呈現肉體、濃豔、雷諾瓦式的奢華的色調：古典裸女那種珍珠粉色和帶點翡翠綠的淡桃色。埋在玻璃和鉛之間的顏色，具有一種比從玻璃前面看到的樣貌密度更大的物質現實，因為玻璃讓整個表面添加了一抹「尼羅河水」的淡綠色彩。

　　綻放的內部有三個矩形開口。它們是三個「氣流活塞」或形成「三網格」的一張網。這些詞彙說明了它們在此寓言當中的角色，同時也強調了方法在「大玻璃」中的重要性。杜象在作品到處使用了 3 這個數字，以致於我們甚至認為杜象賦予了這個數字神奇的屬性。但他是個理性主義者，他對 3 的偏愛是基於理性的。1 是一體；2 是成雙成對；3 是未定數（n）。將某物乘以 3，代表進行大量生產。三倍讓藝術品失去了他認為可悲的一面 ── 即藝術品純粹因為只有一件而受到尊崇。「大玻璃」還有另外一個、並且同樣重要的 3 的運用方式：數字 3「作為長時間的反覆旋律」，用一個不斷重複的節奏將結構的所有元素結合起來。三個滾筒將巧克力磨碎；三條標準縫補線，每條使用三次，形成位於九個男性模具上方和保存線條隨機改變的毛細管，成了「罐裝偶然」。三個氣流活塞將此原則轉置於平面圖，而九個「射擊孔」（我們將稍後再談）是用一種「3×3」重複的方式隨機分佈的點。點、線和面，全都服從一種系統化的偶然 ── 對三次偶然的三次使用。

　　杜象為了製造氣流活塞（因氣壓而移動的平面），在一台暖氣上方懸掛了邊長一公尺長的方形網織物（網簾或薄紗）。布因上升的熱氣流而顫動，因此連續拍攝的三張照片呈現了布面的三個不同輪廓。因為網織物按固定間隔分佈著圓點，因此照片不僅記錄了布面的輪廓，也包含整個表面的拓樸結構（topologie）。活塞自然有其功用：

它們必須決定 「上方題字」裡的措辭;上方題字像紐約時代廣場電子
看板上閃爍流動的字母一樣穿過「綻放」。文字必須有隨時可用的「字
母單元」,因此,懸吊女人和其綻放的交界處放置了一個「字母盒」;
信息穿過氣流活塞的三重格。這個「移動的題字」橫向延伸,朝「射
擊孔」、即位於右上方的九個洞而去。

　　杜象對偶然的使用總是具有深厚的哲學意涵,並以遊戲的方式表
達出來——畢竟,約翰·馮·諾伊曼(Johannes von Neumann)也將
其關於偶然的數學條約用來闡明「博弈理論」。為了製作射擊孔,他
拿了一個玩具大炮和一根火柴浸在顏料中作為射彈。他小心翼翼地瞄
準「目標」,雖然沒打中靶子,但顏料留下了一個記號。因為他的射
擊技術或使用工具都有瑕疵,從同一個地方射出的另外兩槍都打在離
靶心不同距離的地方。他從另外兩個位置重複了這個射擊過程,共得
到九個點。杜象因此得到「成倍數增加的目標」,之後在形而上層面
探索此一現象。如果將九個點像數字畫一樣,按順序連接起來,將形
成一個鋸齒面。在此平面的尖端下方畫垂直線,將得到一個有溝槽的
柱子。因此,我們可推論,一維的目標代表了「不論何物的示意圖」,
正如一個活細胞本身就具備複雜有機成長的潛能。這是對「大玻璃」
一個讓杜象非常痴迷的主題——即 N 維空間——的一個優雅示範。一
個不斷出現的問題是:如果「大玻璃」是三維世界在二維表面的呈現,
那麼三維呈現是否是四維世界的常規投射?我們可進一步提問:那件
三維傑作《被給予的……》(這是對占據杜象二十年生命的「新娘被
剝得精光」這部史詩的一次概述)是不是一部三部曲的第二部曲?而
此三部曲仍在等待尚未被想像、肯定也難以想像的最後演繹:一個四
維的新娘?

　　且讓我們繼續留在「大玻璃」,並且和杜象一樣,把焦點放在下
半部的玻璃。單身漢的四個元素不成問題。巧克力研磨機、滑行台車、
男性模具和毛細管,只需要耐心根據習作使用的方法將它們重製於玻
璃上即可;它們之間以剪刀連接。下方玻璃的上色方式和上方玻璃完
全不同。新娘外觀看起來像一個三維物體,用具錯視效果的吊環和掛

鉤與玻璃頂端連接。單身漢設備採取了不同的方法：顏色是用來創造「表象的顯現」。杜象似乎用這個措辭表示，我們看到的顏色不能呈現某物。這不是顏色圖表，也不是物體表面的一層顏料。一個二維的顏料層不僅僅是為了描繪滑行台車的金屬骨架而已；它就是物質的本身：鉛和鎘的氧化物具體構成了推車的金屬骨架。杜象通過塗一層「臨時色」的底漆，避免以武斷的方式選擇男性模具的顏色。它們塗上了一層像槌球遊戲木槌般的鉛紅色底漆，等待被分配到各自最後的顏色。

　　杜象先前在巴黎創作了一張真實尺寸的篩子草圖，但從未嘗試實施這個想法。篩子允許照明煤氣從一側穿透到另一側，因此必須具有滲透性。其結構是一個「多孔性的倒像」，如此灰塵能在三個月期間沉積於玻璃表面（曼‧雷一張聞名的照片呈現「養灰塵」的過程），最後再用清漆固定。「養顏色」讓我們更接近了他的理想：把「大玻璃」比為一座「溫室」；和香水一樣稍縱即逝的透明顏色，將和花果一樣生長、茁壯、成熟和凋零。

　　1913 年在《綠盒子》筆記中獲得闡明的各個面向，將於 1917 年發展完整。杜象放棄了一開始提出的兩個組件：一個用撞錘和下面玻璃右上方連接的「拳擊賽」，以及其正上方、位於上面玻璃右下方的耍重力把戲的人。他厭煩了老是在處理同樣問題。除此之外，他已經精通另一項藝術——現成品；現成品讓手工技藝變得無用。相較於生活的精彩豐富，在 1917 年將題為《泉》的便壺送到紐約獨立沙龍參展的杜象眼裡，「大玻璃」彷彿是一項過了有效期限的個人狂熱。

　　1918 年杜象造訪阿根廷，有了第三次孤獨自省的機會。正如他在慕尼黑一間家庭旅館秘密創造出新娘，在英國荷尼灣招待所房間琢磨出「大玻璃」錯綜複雜的細節，杜象在布宜諾斯艾利斯一間公寓邁出了關鍵性的一步；他在原先的方案上增加一個新的元素：眼科醫生的見證。照明煤氣從篩子溢出時，轉化為一片「固體亮片濃霧」，並被一具「蝴蝶泵」或攪乳器／風扇吸進，再以「瀑布」的形式噴出，產生氣勢磅　的飛濺，單身漢達到了性高潮（「基本液體的四散」），

並發出「震耳欲聾的嘈雜聲」。飛濺上升到「液流平面」的上方，最終流向了射擊孔。九個男性模具的情況因而「受到九個孔的調節」，這也是新娘的終點。

　　1918 年對原先計畫的補充，以偷窺者之姿參加了「大玻璃」的事件。「眼科醫生的見證」同時影射目擊證人以及眼科醫生用來測量視力的圖表。杜象始終在探索不論哪個現實所具有的模稜兩可的特徵、不論哪個存在的偶然性。他對設計來誤導視覺的機制深感好奇。他喜歡光學幻覺，正如他喜歡質疑語言有效性的雙關語。他在布宜諾斯艾利斯創作了另一件玻璃習作《用一隻眼睛看，貼近著看，差不多要看一個小時》，能直接嵌入「大玻璃」的構圖（剪刀的最右邊從小牌的邊緣進入），但他沒有整個使用。圖像具相關性的部分是一系列用反光銀箔紙繪製的線條，圍著飛濺的垂直軸線呈輻射狀排列。這是一個標準、現成的眼科醫生視力表，水平置於一個和剪刀刀柄以及大玻璃中央消失點相關的精確位置。

　　杜象回到紐約後將這個元素以倍數增加。眼科醫生視力表當然必須是三個，因此他又選了另外兩個圖案，上下相疊形成一列閃亮的圓盤，上頭是一個垂直圓環，位在打開的剪刀的最右邊中間。在玻璃習作《用一隻眼睛看……》，這個位置上的是放大鏡。透視投射本身就是一項非常細膩的操作，和將它描摹到單身漢玻璃片背面一樣複雜；玻璃片右邊這時鍍上了一層銀。圖像的創造是用消減的方式，將多餘的鍍銀刮掉，整個過程非常費時和費力。

　　1918 年，渥瓦特・艾倫斯伯格買下尚未完成的「大玻璃」。1921 年，當他搬到加州時，把它轉讓給了凱薩琳・德萊爾，因為他認為這件作品太脆弱，不適合搬運；這個判斷完全正確。1923 年，杜象決定中止創作「大玻璃」。《新娘被她的單身漢們剝得精光，甚至》於 1926 年布魯克林美術館的國際現代藝術展首次公開展示。當展覽結束並以卡車運回德萊爾家中時，面對面裝在箱子裡的兩片玻璃因搖晃而碎裂成對稱的大弧形——但這場災難直到數年後開箱才被發現。杜象並未被這個偶然的意外攪亂心情。1936 年，他將碎片重新組合起

<div align="center">

馬塞爾·杜象，

「一般筆記，為了一張令人捧腹大笑的畫」，

《綠盒子》的一份筆記，1934 年

</div>

General notes.　for a Hilarious picture.
put the whole Bride under a glass case, or into a transparent cage.

Contrary to the previous notes, the Bride no longer provides gasoline for the cylinder-breasts. (Try for a better wording than "cylinder-breasts")

Of hygiene in the Bride; or of the Diet in the Bride.

give the juggler only 3 feet because 3 points of support are necessary for stable equilibrium, 2 would give only an unstable equilibrium

Painting of precision, and beauty of indifference

Solidity of construction:
Equality of superposition: the principal dimensions of the general foundation for the Bride and for the Bachelor Machine are equal.

Directions:
the form ── = space ──
the number 3: taken as a refrain in duration──(number is mathematical duration.

Always or nearly always give reasons for the choice between 2 or more solutions (by ironical causality).

Ironism of affirmation: differences from negative ironism dependent solely on Laughter.

In general, the picture is the apparition (see explanation)
of an appearance (see explanation)
the Pendu femelle)
and of the hanged figure; see
the movements of the handler
Principle of subsidized symmetries. (its application in
Beer Professor (litany of the chariot)

Note: 'Apparition' is to be understood as a lighted appearance from within the picture.
MD 58

理查·漢彌爾頓「一般筆記，
為了一張令人捧腹大笑的畫」，
馬塞爾·杜象《綠盒子》的一份筆記
的活字印刷翻譯，1960 年

來；幸好有鉛絲和清漆，碎片沒有掉得七零八落。

隨著 1934 年《綠盒子》筆記的出版，這段故事似乎告一段落。然而，1964 年發現了另一批幾乎同一時期所寫、數量相仿的筆記。杜象和文字之間有著非常深厚的關係——這個關係不僅本身非比尋常，也以非比尋常的方式融入其藝術之中。正如他顛覆了圖像表達的自大浮誇，他也攻擊明確語言的形式主義。「新娘被她的單身漢們剝得精光」的措辭意思非常明顯。「甚至」則讓文法結構變得無效。為什麼是一個綠色的盒子，而他最討厭的就是綠色？就像他也討厭若絲（Rose）這個名字一樣？或許，他為了履行用美學標準以外的方式定義自己的承諾，必須有一個《綠盒子》來伴隨「大玻璃」。杜象的筆記和他的圖像一樣簡約，全都有一種濃縮集中的力量；它們共同構成了一趟無以倫比的藝術冒險之旅。《綠盒子》中一張標題為「一般筆記，為了一張令人捧腹大笑的畫」的紙張，比起二十頁的分析或說明更能讓人理解杜象和「大玻璃」。新娘被剝得精光的過程令人捧腹大笑，因為如果這一切都很莊嚴，就很滑稽。杜象最尖銳的工具就是諷刺。「肯定的諷刺：和只依賴笑的否定的諷刺之間的差異」。他並不迴避做決定：「始終或盡可能給予兩個或數個辦法之間所做選擇的理由）」。他所做的，就是發明系統；通過這些系統，選擇不再是一種自我的表達。他所嘗試的一切，都是用「精準性，和無所謂的美」縝密入微地去完成，因為杜象認為無所謂是人最大的德行。正如新娘被剝得精光但未被強姦地懸吊在她的玻璃籠子裡，而單身漢們則在下頭研磨他們的巧克力，杜象孤獨地在他自認為非藝術的偉大藝術中，保持著距離。

註釋

* "The Large Glass", in *Marcel Duchamp*，費城美術館和紐約現代美術館組織的回顧展畫冊，主編：Anne d'Harnoncourt 和 Kynaston McShine，紐約現代美術館，1973 年。重新發表於 Richard Hamilton，*Collected Words*，倫敦，1982 年，218-233 頁。

1977 年—
誰讓您敬佩？

ARTnews（藝術新聞）對近百位藝術家做了一項調查，請他們回答以下問題：
「過去 75 年間，有哪一個或哪些藝術家或作品讓您敬佩，
或對您產生了影響。為什麼？」

理查‧漢彌爾頓——答案相當明顯：杜象。首先，我認為他的創作比任何其他人都更有意思、更激勵人心、更持久。我對他的創作知道的越多、思考的越多，它就越顯得迷人。我投注了四年多的生命在他的「大玻璃」和相關筆記上；「大玻璃」得是一件非比尋常的作品，才能經得起如此縝密和長久的審視，而不令人厭煩。它從未讓人覺得乏味。

此外，他的創作具有豐富的多樣性。他涉獵之廣，彷彿早有定見，並提供我們一個可以參考的衡量標準。還有他一般的態度：他的超脫、對堅持的拒絕。他一旦把某個想法發展到極致，就會轉到其他事情上頭。就我自己的繪畫實踐來說，他所發現的許多辦法既有效又正確。

但他對我的影響主要在引發了我和他作對的反應模式——意思不是我成了反杜象，而是我接受他創作的基本面向，即破壞偶像。只有一種被杜象影響的方式，即成為支持和反對他的……偶像破壞者。比方說，他一直反對視網膜藝術。如今，我反其道而行，在繪畫上變得更加針對「視網膜」，我以為這會讓馬塞爾高興。

註釋

* "Whom do you admire?" in *ARTnews*，New York，創立 75 週年特刊，1977 年 11 月。重新發表在 Richard Hamilton，*Collected Words*，倫敦，1982 年，238 頁。

1982 年－
美國紐約州紐約市和加州洛杉磯

理查·漢彌爾頓

　　在「此即明日」[1]展之後，我持續同時從事好幾項活動。當時，我試圖在畫裡融入大眾媒體、「普普」的材料，也開始和（杜象介紹認識的）喬治·赫爾德·漢彌爾頓共同著手《綠盒子》筆記的英文版。在為杜象關於「大玻璃」的筆記進行活字印刷版的這三年當中，米榭爾·薩努耶出版了第一版的杜象法文文集（1959 年），羅伯·勒貝爾也出版了杜象的重要專著（1959 年）。我們的小《綠書》於 1960年問世。瓦爾特·哈普斯正在加州帕薩迪納美術館籌備杜象首次回顧展──這項展覽於 1963 年的開幕讓人們得以公開表達對杜象的喜愛和對他六十年創造力的熱烈評價。

　　瓦爾特·哈普斯以請我做一場講座、介紹「大玻璃」的名義，幫我支付了參加開幕的旅費。因此我的首次美國之旅讓我完全沉浸在美國文化當中：紐約、紐哈芬、洛杉磯、拉斯維加斯、波士頓。我用來自大西洋彼端、外來者的眼光觀察美國，沒預料到會面臨到這樣大的文化衝擊──在美國西岸之後回到紐約像是倒退到舊的世界。一切像在作夢。我和杜象在一個風和日麗的日子飛往加州：天空萬里無雲，下方看到的是一望無際的棋盤式格局，時而因著地形起伏讓南北和東西筆直軸線所構成的這塊完美無瑕的美國拼布出現些許變化。坐在我旁邊的馬塞爾試著說出河流、山脈和城市的名字。

這個發現美國的難得經驗，延續到了加州。杜象受到帝王般的接待。人們安排他參觀畫廊、藝術家工作室、美術館和私人收藏——我也總是一併受邀：這是一輩子才有一次的瘋狂藝術之旅。當時，洛杉磯正好在舉辦兩項令人難忘的展覽。一是維吉尼亞·杜文（Virginia Dwan）畫廊的克雷·歐登伯格（Claes Oldenburg）展；這項大展精湛地陳列了藝術家的重要作品。另一是厄文·布魯姆（Irving Blum）的費魯斯（Ferus）畫廊展出安迪·沃霍爾（Andy Warhol）；有一整間展廳陳列「貓王」普萊斯利（Elvis Presley），另一間較小的展廳則全是伊莉莎白·泰勒（Liz Taylor）的肖像。歐登伯格和沃霍爾兩人都為展覽來到洛杉磯，並出席了帕薩迪納美術館為杜象舉行的派對，我因此有機會認識他們。整體而言，這次旅行播下了許多友誼的種子，並在往後的數次美國之旅中開花結果。

其中最讓我驚訝的一個經歷，就是發現居然有那麼多人跟我志趣相投。從我開始鑽研杜象創作以來的六年間，他已經成為一個重要的文化英雄。我另一項事業，亦即用美術的方式來表達消費社會的影響，這其實是一個有名稱的運動，叫普普藝術。這個運動，以及其大師和追隨者，如同一輛跑在我前頭的列車；我整裝待發，準備跳上這輛列車。

1963 年 10 月這趟美國之旅讓我親身接觸了沃霍爾、羅伊·李奇登斯坦（Roy Lichtenstein）、吉·戴恩（Jim Dine）、詹姆斯·羅森奎斯特（James Rosenquist）和歐登伯格等藝術家的作品。美國人最讓我印象深刻的是他們對藝術的輕鬆態度；這是背負著嚴肅文化和悠久傳統的歐洲人所難以企及的境界（就連達達都沒這麼無憂無慮）。《聖靈顯現》[2] 是我從美國帶回的一個紀念品。這件作品的靈感源自一枚在太平洋公園一家廉價商店買的徽章；它象徵了我在美國的許多美好經歷，同時也總結了我對美國藝術最欣賞的地方——就是它的大膽無畏和機智幽默。

註釋

*　"NYC, NY, and LA, Cal, USA"，in Richard Hamilton, *Collected Words*，
　倫敦，1982 年，54-55 頁〔最後一段首先發表於 *Richard Hamilton:
　Paintings etc. 56-64*, Hanover gallery，倫敦，1964 年 10 月 20 日 -1964
　年 11 月 20 日〕。

1　1956 年，評論家勞倫斯‧艾洛威在倫敦白教堂美術館組織的展覽，被視為英
　國普普藝術的宣言。漢彌爾頓在此展中展出著名的拼貼作品《究竟是什麼讓
　今天的家如此不同，如此吸引人？》
2　漢彌爾頓《神靈顯現》（*Epiphany*），1964 年。木板纖維繪畫，直徑 122 公分，
　作品圖片參見 167 頁。

理查·漢彌爾頓正在進行
《新娘被她的單身漢們剝得精光，甚至》
（又名「大玻璃」，1915-1923 年）的重製，
1965-1966 年，單身漢的圖案

1990 年－
對杜象
「大玻璃」的重製

理查·漢彌爾頓與
強納森·沃金斯（Jonathan Watkins）的對話

沃金斯：您當初對杜象的「大玻璃」進行重製時，就打算當作一件藝術品，或是後來因為，比方說，在泰德美術館展出而變成了一件藝術品？

漢彌爾頓：當時我並沒有太去思考這個問題。我之所以重製「大玻璃」，是因為英國藝術協會委託我組織 1966 年在泰德美術館舉行的杜象回顧展；而我意識到，如果不用某種方式呈現「大玻璃」，這個展覽就不具意義，因此決定自己製作一個。我重複了他的研究，用一年時間將杜象花了十二年所歷經的過程重新走一遍；但我的優勢是不必扮演創造者的角色。因此，重製「大玻璃」不過是因應展覽的需要。

我在重製的過程中，已開始意識到杜象對「複製品」的概念興趣濃厚。當他來倫敦為我這件「大玻璃」簽名時，甚至認為若能有三件肯定不錯。

沃金斯：三件而不是兩件？兩件會形成一種自給自足的成雙成對。

漢彌爾頓：多重性是他的美學當中一個非常關鍵的概念。他經常使用 3 的主題，實際上這是「大玻璃」本身的一個重要母題。他把「3」這個數字作為一種「長時間的反覆旋律」（refrain en durée）來使用。烏爾夫·林德在斯德哥爾摩製作的「大玻璃」[1]是第一個複製版；

1963 年，我在帕薩迪納美術館看過，但對它有所保留。事實上，它不夠完善，沒有杜象的「大玻璃」的質量，主要因為烏爾夫·林德自己沒見過原作。他根據照片，利用很短的時間來重新複製——若考慮到這一切，他其實做的還算不錯。他至今仍未見過杜象的「大玻璃」。

　　沒有任何照片能夠傳達出杜象「大玻璃」的水車車輪用鉛線掐出的圖案，因此林德的複製版也就沒那麼精緻。比方說，他在「大玻璃」上的畫用的不是圓線，而是自鉛片上裁切出的方形截面線材。林德若非不知道鉛線是圓形截面，就是沒找到。我相信連他自己都注意到這些缺憾。林德的成就在於讓大家注意到重製「大玻璃」的必要性和可能性。

　　因此，目前有林德和我的「大玻璃」兩個版本。林德曾想過另外再做一個，因為他認為第二次能做的更好，何況杜象說最好有三件——但他忘了還有自己的原作！目前，日本也做了一個版本[2]。

　　沃金斯：您在重製「大玻璃」時，是否認為「我正在做一件藝術品？」——亦即，是一件您認為能夠正當地被美術館購買和展示的物品——我想，它目前正和亨利·馬蒂斯（Henri Matisse）、畢卡比亞等藝術家的作品共處一室——或是您對它所受到的待遇也感到驚訝？

　　漢彌爾頓：當初我並未料到它會永久陳列在泰德美術館、並且受到此般殊榮對待——上頭有我的名字，就在杜象的名字旁邊。我認為，在一定程度上，這不無道理。如我先前所解釋，我是因為泰德美術館的杜象回顧展而重製「大玻璃」。我問過泰德美術館，是否可以提供經費來重製，而他們唯一能證明這筆費用的合理性就是成為永久收藏，否則美術館沒道理花那麼多錢、然後把它丟掉。

　　就在泰德美術館同意提供製作經費後不久，我無意間遇到了好友羅蘭·彭羅斯；他跟我說，「噢，董事會成員針對你要重製『大玻璃』並且讓它永久陳列的想法進行了討論，但萬萬行不通，因為那會是一件複製品。按照泰德美術館章程的規定，永久典藏中不能有複製品。」我相當失望，因為這意味著我的資金將出現問題。

　　後來，我碰巧為另外一件完全不相關的事去了紐約，並且見了一

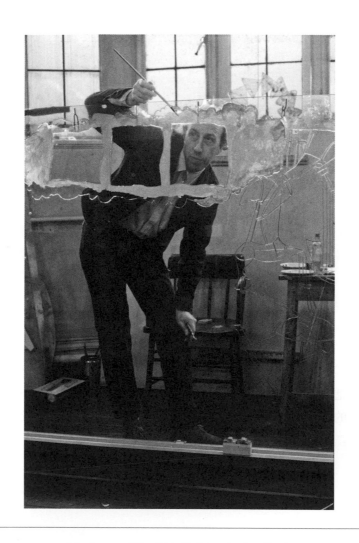

理查・漢彌爾頓正在進行
《新娘被她的單身漢們剝得精光，甚至》
（又名「大玻璃」，1915-1923 年）的重製，
1965-1966 年，綻放的圖案

位朋友比爾・卡普利，他是杜象的朋友和愛慕者，也是羅蘭・彭羅斯
的朋友，而且非常富有。我跟他提到泰德美術館的事，表示礙於經費，
無法完成「大玻璃」了。當時我沒想過他能起到什麼作用。結果他說，
「那麼完成後的作品給我吧，要花多少錢？」回到英國後，我估算了
一下，認為五千美元應該可行；但我跟比爾・卡普利提醒，「你要買
的不是我的作品，那是杜象的作品」，我建議他應該也付同樣的錢給
杜象。杜象當時並不寬裕，似乎很高興能有這筆意外之財。

　　別忘了當時我有一份在紐卡索大學教藝術的薪水，而且有一間
工作室讓我使用。五千美元主要涵蓋材料和派助手羅傑・魏斯伍德
（Roger Westwood）去費城拍攝高清晰度照片的費用。我們必須有彩
色幻燈片，以及對杜象「大玻璃」不同部分顏色進行採樣的玻璃片。
因此工作開始展開。

　　當我的重製工作接近尾聲時，泰德美術館的隆納德・艾里（Ronald
Alley）利用一次到英國北部出差的機會順便來看「大玻璃」的進展。
之後，我收到一則訊息說泰德美術館改變了主意，不再認為這是一件
複製品；他們想要擔負經費，並永久收藏。然而這件作品已經不再屬
於我——截至當時的一切費用都是比爾・卡普利出的，如果泰德美術
館想要我這件複製品，就必須和他達成協議，不僅接管接下來的其他
開銷，還得償還他迄今的花費。他們同意了。

　　比爾・卡普利當時還沒看到「玻璃」，他只是在我需要的時候支
付一切。但他同意讓泰德美術館擁有這件作品，因此事情得以繼續開
展下去。之後我向泰德美術館申請最後的製作費，卻被告知必須等到
董事會成員看到作品後才能付款。我警告他們，「比爾會和泰德董事
會的人同一時間看到作品，所以你們最好趕緊想出辦法。」所以事情
變得有點複雜，但比爾・卡普利繼續出錢。當展覽舉行時，比爾出席
了開幕並宣稱這件作品是他的，所以泰德美術館仍然不具擁有權；不
過他答應讓美術館在展覽之後無限期借展。

　　幾年後，紐約現代美術館的一項展覽需要「大玻璃」，比爾・卡
普利就把他的借給了他們。美術館支付了從英國到紐約的運輸費，並

且在展覽後將它豎立在卡普利位於中央公園旁一棟大樓的十九樓公寓裡。當時我以為事情就這樣結束了。

又過了幾年，我聽說卡普利正在為他的「玻璃」尋找買家，並且在美國各大美術館兜售這件作品。我把這個風聲傳給了泰德美術館館長諾爾曼‧雷德（Norman Reid）；他正好要到紐約，於是去見了卡普利。最後泰德美術館同意買下這件作品——用五萬美元的代價。我寫信給比爾‧卡普利，認為漲價 500% 有點過分；泰德美術館必須付五萬美元買一件英國納稅人也做了很多貢獻的作品。我在重製「大玻璃」時，他們付我薪水，提供我工作室。大學的土木工程系、冶金系和各式各樣的人都參與了。學生也在不支薪的情況下花了很多時間在「大玻璃」上。就連當地的工業也惠我良多——我有很多東西是英國公司無償提供的；因為我總是能省則省。

我寫信給比爾‧卡普利，以為他會因此降價，因為他或許並不知道這一切。結果他回信說，「我不用聽你胡扯」。從此我跟他再也沒有太多來往。

沃金斯：所以泰德美術館付了五萬美元？

漢彌爾頓：卡普利收到我的信之後，拒絕讓泰德美術館買下這件作品，儘管他們雙方已經達成協議……結果我在泰德美術館那邊也惹了麻煩，他們說是因為我寫信給卡普利把事情給搞砸了。所以我變得兩邊不是人了。

又過了幾年，堅持不懈的雷德來電說，卡普利同意再次把「大玻璃」長期借給泰德美術館，條件是要為作品投保十萬美元的險。因此它被運回了泰德美術館，並再次展出。但因為保險價值，他享有十萬美元的減稅優惠；其實他老早就可以這麼做了。整件事從頭到尾都是一場愚蠢的誤會。

沃金斯：那是什麼時候的事情了？

漢彌爾頓：整件事大概花了十年時間才塵埃落定。

沃金斯：您的「大玻璃」陳列在泰德美術館，顛覆了傳統美術館堅守的一些信念——當然，就像杜象的每一件作品放在美術館的語境

中時一樣。他的作品提醒我們，美學質量並非構成藝術的必要條件，也不足以構成藝術。

漢彌爾頓：這得看您說的「美學質量」意味著什麼——因為杜象的某些作品富有高度的美學質感。我認為「大玻璃」不僅造型感很強、而且精緻優雅，製作上也很精美。

我們稱我的「大玻璃」為「複製品」，但它其實不是一般意義上的重新製作——而是對製作過程的複製。它的重點在於遵循製作程序，而非重現圖像。「大玻璃」是我唯一知道你可以如法炮製的作品——我指的是具有那樣質量的作品——比方說，你沒法用這種方式重製《宮娥》*。

沃金斯：就好像是一步步照著食譜做菜？

漢彌爾頓：沒錯，食譜就在《綠盒子》裡；而我因為做了筆記的英文版，對《綠盒子》非常熟悉。我對筆記裡的一切想法就像自家人一樣熟悉。重製「大玻璃」的價值，對我或對後代人來說，不僅在於我們有機會看到這件作品在發生意外之前的模樣。有人認為玻璃破碎是一種人為設計的可能性，是杜象早就預見的事。我不這麼認為。

我是在一次和杜象的談話中得到蛛絲馬跡，當時我問他關於玻璃破碎的事。「大玻璃」是當他在巴黎時被發現破掉了；先前根本沒人知道，因為它在布魯克林的展覽[3]結束運回後就再也沒有打開過。過了幾年，作品的所有人德萊爾發現這件偉大的作品損壞了，而且無可挽回。她不是寫信告訴馬塞爾這事，而是從紐約去了巴黎，利用請他吃飯的時候極溫和的跟他宣布這個消息。

馬塞爾告訴我，德萊爾跟他提到這件事時非常苦惱——眼淚幾乎奪眶而出——因此，他更多是在設法安慰她，而不是擔心她所說的事。他是這麼說的，「我能夠接受任何難受不安」。我當時想，如果他會用難受不安（malaise）這個詞，那麼表示他並不希望玻璃破掉。

從某方面來說，沒錯，基於作品所具有的偶然元素，這樁意外理

*　譯註：西班牙知名畫家委拉斯蓋茲名作之一。

應發生；因為整件作品是建立在偶然的美學基礎上，而且意外是用一種很美的方式發生。杜象非常喜歡玻璃上的裂痕呈現的對稱樣貌。人們對杜象存有許多誤解；傳說杜象花了數月時間將成千上萬個鍍銀玻璃碎片像拼圖般組合起來，這也成了神話的一部分。但杜象告訴我，他之所以能夠修復這件作品是因為玻璃沒有移位。玻璃是摔碎了，但因玻璃上頭以膠合金屬絲繪製圖案的技術，大部分的玻璃仍舊連在一塊兒。

沃金斯：有點像是安全玻璃一樣。

漢彌爾頓：在某種程度上可以這麼說。沒有金屬線的角落可能會有問題，但我認為即使是鬆散的碎片也沒有移位太多。兩片大玻璃面對面地放在一起，有金屬線的那一面在外頭，兩片同時破掉，這是為何當人們從正面打開時，發現裂痕呈現對稱的狀態。而這讓杜象非常高興。玻璃碎裂的樣貌具有一種美感——亦即我們今天看到「大玻璃」閃閃發光的裂痕。它在光線照射下非常唯美，就像一顆巨大的珠寶一樣。

沃金斯：一個美妙的視網膜經驗？

漢彌爾頓：沒錯，但另一方面，能夠見到「大玻璃」年輕時的模樣也不錯。我認為我的重製正符合此一目的。

註釋

*　"The Reconstruction of Duchamp's Large Glass"，Richard Hamilton 與 Jonathan Watkins 的訪談，in *Art Monthly*，n° 136，倫敦，1990 年，3-5 頁。

1　這件複製品保存在斯德哥爾摩現代美術館，藝術家在上頭寫著：「合法複製品／杜象／1961」。參見烏爾夫・林德的描述，"La copie de Stockholm"（斯德哥爾摩的複製版），*Marcel Duchamp*，展覽畫冊，主編尚・克雷爾（Jean Clair），四冊，龐畢度中心，巴黎，1977 年，第三冊，31-32 頁。

2　位於東京大學美術館。

3　「International Exhibition of Modern Art」，由無名者協會組織，在布魯克林美術館舉行，1926 年 11 月 19 日－1927 年 1 月 9 日。

理查 · 漢彌爾頓《新娘的過渡》，
1998-1999 年

cibachrome 沖印攝影，油畫，102×127 公分

1999 年 —
一個不明的四維之物

理查・漢彌爾頓

　　馬塞爾・杜象一再強調，在創造的過程中，腦比手更重要；他習慣將一切想法寫在隨手找到的任何紙片上。弔詭的是，當他決定發表這些筆記時，選擇了用精確的手法來複製這些親筆手稿。雖然他在作品裡拒絕畫家的個人標記，卻發現除了讓自己的手跡顯露筆記中的思想之外，別無選擇。

　　任何一位傑出思想家的手稿都具有極大的吸引力；但人們是以學術研究之名，在詹姆士・喬伊斯（James Joyce）或湯姆斯・斯特恩斯・艾利略特（T. S. Eliot）的書出版很久之後重新發表他們的親筆手稿。杜象筆記的獨特之處在於，首次出版時，杜象深思熟慮後所採用的形式呈現了這些筆記寫就當時所具有的原始、自發、未經潤飾的樣貌。作者接受這些筆記懸而未決的特質：一般而言，裡頭的主張都是推測性的，經常用未定式表達。最先出版（按這個詞的普通意義）的筆記主要針對「大玻璃」（1915-1923年），但增加了一些關於現成品的「速寫札記」。1934 年，他直接監督（並且自掏腰包）用照相製版的方式製作的限量版 300 件、幾乎完全忠於原件的摹本。這些文件以鬆散的方式收放在一個綠色絨面的盒子裡。

　　這種出版方式不適合廣泛流通，以致於其絕大部份的內容沒人讀過，儘管人們佩服《綠盒子》的形式和頑固任性，並且把它當作藝術

品般地喜愛。部分筆記用打字的方式重新謄寫，其中一篇並在 1932
年被翻成英文，發表在《*This Quarter*》雜誌的超現實主義專刊中[1]。
然而這些努力不過揭露了對筆記的文圖進行翻譯、闡明和印刷本身存
在的難度。

　　手稿需要的是一種謄寫方式，能夠保留原稿圖形設計上的複雜
性。為了傳達摹本所包含的一切訊息，必須將文字、草圖和圖表納入
一個同樣結構和形式的文本當中。我們可以通過字型大小、字體粗細
變化，來模擬書寫工具的改變；保留刪除和插入的文字則透露了思想
的發展——就連不規律的間距和標點符號都能促進我們對杜象思想流
變的理解。傳達這些微妙之處，將鉛字活版印刷的可能性推到了極致。
活字印刷存在於一個厚度為 23 毫米的世界，每一個鉛字擁有自屬的空
間，鎖定在矩形的網格之中。儘管膠版印刷和照相排版最終將印刷術
帶到了一個二維的平坦世界，和鉛字的關係不是那麼容易斷絕。

　　自 1960 年《綠書》出版後，電腦的快速發展導致了思想傳播方
式的轉變，其影響比起瓊納斯·古騰堡（Johannes Gutenberg）和威廉·
卡克斯頓（William Caxton）發明的活字印刷術更加顯著。電腦出版
軟體克服了活字排版印刷的許多重要侷限；而以英文出版杜象筆記的
複雜計畫，從此可以讓作者／翻譯者／印刷工人／平面設計師在一個
不受阻礙的假設壓印盤上自由移動。QuarkXPress 軟體提供了文字排
版無限組合的可能性。貝茲（Bézier）曲線能夠將杜象非常個人化的
圖形表述轉換為取決於數學規範的線條，並與印刷字體的客觀性和諧
一致。這些新工具的存在，鼓舞了我們去從事《白盒子》的翻譯出版，
提供給認為《綠盒子》活字印刷翻譯有助益的大眾。

　　當《白盒子》於《綠盒子》三十多年後問世時，人們並不了解這
兩批筆記之間的關聯。我們花了很長時間才領悟到，兩者幾無太大差
異。這些筆記全都寫就於同一時期，都在進行一項嚴謹、目標明確、
不自負、做作或具商業色彩，尤其是沒有虛榮心的藝術。杜象所涉及
的議題瀰漫著無所謂的氛圍，這也是他試圖創造非常個人化藝術的策
略。

　　《綠盒子》匯集了大量筆記──杜象表示，其目的在於扮演「大玻璃」的「理想目錄」。與其說是目錄，倒不如說是評論、手冊、鑰匙、地圖和使用說明書。這些筆記沒有表面上看起來如此零散和隨興──幾乎不缺任何核心信息。如果「大玻璃」遭到徹底毀滅（而不是 1927 年發生的嚴重損壞），光是靠《綠盒子》以及作品幾個碎片所提供的顏色信息，我們仍舊有可能重製「大玻璃」。這項工作並不會因《白盒子》而變得更加容易，結果也不會更忠於原作。儘管如此，《白盒子》提供了我們更多關於藝術家靈感來源和其非凡抱負的訊息。

　　N 維空間一直是杜象創作生涯的所關注的焦點。在《新娘被她的單身漢們剝得精光，甚至》的下半部分，他用傳統的單眼透視法，在二維平面上呈現一個精確界定的三維結構。這部玻璃繪畫史詩中，彼此相互關聯的構成元素精確定位於透明玻璃後面一個虛幻的空間中。時間──和繪畫格外疏離的這個維度，則包含在筆記所描述、進行著一系列交互作用的機械和化學元素的形式和運作中。

　　人們持續嘗試以聖母瑪利亞來解讀新娘。精神分析學家、藝術史家、研究學者和異想天開者不斷將她脫衣解裳，以「揭露」她的神話來源。他們把縱情挖掘出土的碎片上的灰塵擦掉，將碎片炫耀為「來源」的證據。他們分別探查了基督教、印度教、禪宗佛教、佛洛伊德、卡巴拉、命理學、煉金術，希望找到「這是什麼意思？」這個亟待解決的問題的答案。這是聖母升天的寓言？是印度神話迦梨女神（Kâlî）的機械化身？或是某個現成神學的改造翻新？不可知論者杜象對於新娘本身能討所有人歡心感到滿意。奧克塔維奧・帕斯（Octavio Paz）指出，「杜象說過，她是一個三維之物的二維影子；此三維之物則是某個模糊的四維之物的投射：影子，一個想法的副本的副本」[2]。這項聲明以充滿詩意的方式確認了《白盒子》中所明確闡述的詳細證據。

　　「大玻璃」和其孿生之作《被給予的……》（1946-1966 年），隱喻了一些讓人似懂非懂的概念。我們必須等到《白盒子》的筆記揭露這些概念所蘊含的信息，才可望窺見杜象令其思維跨越 N 維空間藩籬的想像威力。1912 年，和他開始積累筆記的同時，他在慕尼黑幾個

月間所創作的素描和油畫，具有一種超前那個時代五十年的科幻感。

　　慕尼黑時期的巔峰之作是一幅充滿驚人原創性的圖像——《新娘》；這幅畫緊隨在《從處女到新娘的過渡》之後。《從處女到新娘的過渡》和 1911 年的《下樓梯的裸體》及另外幾張畫一樣，靈感來自艾蒂安 - 朱爾‧馬雷研究運動的連續攝影照片。《新娘》將對運動的描述重組成一個新的形式實體：對某個因形體在空間移動所產生的模糊之物／生命的描繪，看起來彷彿源自另一個維度——讓時空變得具體有形。杜象的《新娘》之所以和《驚悚科幻》（*Astounding Science Fiction*）雜誌[3]的平面設計風格以及 1950 年代科幻小說封面如此契合，是因為他的思想於數十年後同樣滋養了范‧沃格特（A. E. Van Vogt）和其他作者。

　　杜象的科學知識完全靠自學。他到處汲取信息：數學著作、圖解雜誌，或是某個求知慾望強烈、試圖讓存在變得明白易懂的人的觀察——他將自己的探索發展成一種視覺形式。他或許外行，然而他對教條的蔑視、他接受物質世界和個人與事物關係具隨機性的能力、他在作品中對偶然的系統化使用，以及同樣重要的，他對語言和意義的探索，預示了二十世紀掀起的科學革命。維納‧海森堡（Werner Heisenberg）的不確定性原理、馮‧諾伊曼（Johannes von Neumann）的蒙地卡羅方法、科爾特‧庫爾特（Kurt Gödel）的不完備性定理和路德維奇‧維根斯坦（Ludwig Wittgenstein）對於「可說的」的結論，和杜象發明的「具諷刺意味的因果關係」和「無所謂的美」可謂異曲同工。

　　杜象喜歡宣稱「是觀眾成就了畫」，因此，根本不存在所謂最終、確定的作品。無論如何，顏色會消退，金屬會氧化，所有材料都不可避免地會朝路德維奇‧波茲曼（Ludwig Blotzmann）在熱力學第二定律中所提出的能量均分的狀態發展。視覺智能不是常數，藝術作品格外反覆無常：因為社會變革、潮流更迭和市場的操縱產生了一種特別不穩定的環境。杜象對永恆價值的概念毫不感興趣。選擇這個問題在他眼裡無關緊要——那不過是不必要的干擾。雪鏟看起來都很像，他

在市政府百貨店買的晾瓶架和旁邊另外一個晾瓶架的差異微不足道。如果對「大玻璃」的重製是和費城美術館「原作」、「一模一樣的複製品」，這會令他感到滿意。儘管他對作品的「獨一無二性」不在乎，對稍縱即逝也抱持無所謂的態度；然而令人驚訝的是，他的作品不僅受到珍藏和狂熱研究，而且時間證明了其不可動搖的永恆性。

最最經得起時間考驗的是杜象對何謂藝術品的描述：藝術是他腦中之物的描繪、象徵、標誌，是傳達意義的信使。為了支持這些非常脆弱的物品，強化並不斷賦予它們生氣，存在著文字。語言是圖像產生過程必不可少的一部分，他在漫長的製作過程中不斷保持圖文之間的對話。在一種「圖文並茂的手抄本」（scribisme illuminatoresque）中，字與圖結合為一──它們彼此襯托、相互闡釋。

註釋

* Richard Hamilton, "An Unknown Object of Four Dimensions", in *Marcel Duchamp à l'infinitif. In the Infinitive. A Typotranslation by Richard Hamilton and Ecke Bonk of Marcel Duchamp's White Box*, The Typosophic Society, Northend 1999

1 *This Quarter*, "Surrealist Number", vol. V. n° 1, 1932 年 9 月，189-192頁。這本在巴黎出版的英語文學雜誌的出版人愛德華・泰特斯（Edward Titus）委託安德烈・布勒東擔任這期特刊的編輯；安德烈・布勒東請喬治・布羅諾斯基為日後出版的《綠盒子》翻譯了數篇筆記。

2 Octavio Paz, *Marcel Duchamp ou le château de la pureté*，由莫尼克・馮 - 伍斯特（Monique Fong-Wust）從西班牙文譯成法文，日內瓦 Claude Givaudan 出版社，1967 年，49 頁。

3 美國雜誌，創立於 1930 年，於 1939-1960 年由坎伯（John W. Campell）主持，直到 1970 年代在科幻界居領導地位，目前繼續以 *Analog Science Fiction and Fact* 的名稱發行。

machine
célibataire

MARCEL
Duchamp

1/1.4 - 1cm : 0.0014km

《馬塞爾·杜象，水和煤氣，單身漢機器，
新娘發動機》，理查·漢彌爾頓的
「大玻璃」示意圖

巴黎龐畢度中心國立現代美術館，2000 年

《馬塞爾・杜象，水和煤氣，單身漢機器，
新娘發動機》，理查・漢彌爾頓的
「大玻璃」示意圖

巴黎龐畢度中心國立現代美術館，2000 年

2000 年－
緒 論

理查・漢彌爾頓

　　「大玻璃」不過是標題為《新娘被她的單身漢們剝得精光，甚至》整件作品的一部分。如果我們未能意識到文字表達的重要性，或是對插圖視若無睹，將使得這部「圖文並茂的手抄本」變得貧乏。

　　杜象的筆記是在這個非圖像的層次起作用；它們啟動了一個節奏互動的機械世界，並為其運轉提供使用說明。若是沒有文字，新娘和她的單身漢們將萎縮枯槁——新娘內部的汁液將乾涸，愛的香精將枯竭。如果水流被改道了，滑行台車將停止，剪刀會卡住，毛細管的精妙運作將中斷。這個巨大的裝置將逐漸緩慢下來，最後完全停止。

　　單身漢機器幾乎可說是一條生產線。它跟所有生產線一樣，有兩個必不可少的元素：需要進行加工處理的原料，以及處理原料所需的能量。杜象為單身漢機器的一連串作業過程選擇了兩個容易取得的能源——水和煤氣：提供城市人生活所必須的自來水和煤氣。二十世紀上半葉，巴黎樓房的牆上曾經驕傲地宣告著——「每一層樓都有水和煤氣」。

　　照明煤氣被密封在形狀為男性制服（憲兵、站長等等）的容器內；它不僅被塑形，並且吸收制服的某些屬性。當轉化後的物質從模具上方離開後，流進了毛細管，變成一條纖細的凝固煤氣從管子跑出來。當這些脆弱的亮片（比空氣還輕）上升到多孔的篩子時，它們穿過一

道 180 度的弧形並且迷失了方向，直到借助一具蝴蝶泵，才以「基本液體四散」的形式噴灑出來並且落在滑道上，發出震耳欲聾的嘈雜喧嘩聲。這場令人目眩的飛濺被「眼科醫生的見證」觀察到，後者（像鏡子般）將嘈雜喧嘩的形式傳到上方的新娘。

在煤氣行進演變的同時，杜象也構思編排了一系列由瀑布驅動的不同機械作業程序； 瀑布將一個水輪置入滑行台車／推車／雪橇中，後者讓水輪在墊木上從左側移到右側。要回到原來的位置，需要有反作用力——光靠彈簧和緩衝器還不夠，這是為何他引入一個重量可變之物（一個班尼狄克丁甜酒的瓶子）來說明此一現象。他需要對這樣一個不太可信的特性做出合理的說明，即「變動密度的原理」——「具諷刺意味的因果關係」則為此原理提供了正當理由。

位於台車骨架前面，兩個邊角柱向上延伸到剪刀。當台車來回移動時，一些 U 字型的可動物件沿著剪刀臂滑動，讓剪刀不斷開合。剪刀繞著一根帶有三個凹槽的桿子，即巧克力研磨機的卡榫旋轉，而磨輥在其路易十五風格的底座上旋轉。循環不止的運動是在回應單身漢「自己研磨巧克力」的需求。

當杜象完成其大型玻璃繪畫時，他用語言的方式闡明自己虛構出來的主題。他用鍾愛的法文來界定和描述一個包含機械、化學、心理、甚至數字關係的複雜系統，從而創造出一個新型態的藝術。

偶像破壞者杜象想出了一個策略，來規避他那個時代的美學陷阱。他用工業繪圖工具取代自己精湛的繪畫技巧，藉以否認藝術家的個人風格。他用邏輯來拒絕個人品味；他「始終或盡可能給予兩個或數個辦法之間所做選擇的理由（通過具諷刺意義的因果關係）」；他將顏色縮減為一個顏料與描繪物具有的礦物性或植物性物質相連的系統；他用偶然來削弱喜好的單調。整件作品的方方面面都使用了二分和對立的原則。他在許多筆記上探索了其他選項，以至於筆記在他眼裡不單單只是工具或一種表達方式，而是作品必不可少的一部分。

杜象應用在單身漢機器的機械型態比擬手法，也擴展到了新娘的範疇。懸吊女人的器官分泌用露珠提煉的愛的香精；露珠，這個「被

給予」的物質，啟動了發動機並維持一系列作業程序的進行。「綻放」是在樹狀物的頂端插接像是懸吊者脊椎的東西，形狀彷彿一朵為整張畫加冕的雲彩──是「她〔新娘〕全身燦爛的顫動」。由氣流活塞控制、可變換的題詞，掠過銀河，將加入映照的飛濺湧流的命令、指示和許可，傳到射擊孔的區域。

　　杜象的筆記保存在三大出版品中。首版限量三百件、包括 93 份零散的文件，集中放在一個綠色的盒子裡，盒面標示了他賦予「大玻璃」相同的標題《新娘被她的單身漢們剝得精光，甚至》；內容基本上直接指涉「大玻璃」，但有幾份筆記暗示「現成品」，一個和「大玻璃」平行但完全相反的概念。1966 年，他以「不定詞」（*à l'infinitif*）為題出版了《白盒子》，限量 150 件。剩下的筆記則在杜象 1968 年過世後才被發現，由保羅・馬蒂斯（Paul Matisse）進行分類和翻譯，並於 1980 年由龐畢度中心以《馬塞爾・杜象，筆記》為書名出版。這三個出版品中，第一個和最後一個的原件為龐畢度中心所有。《白盒子》的原件則保存在紐約現代美術館。

　　「大玻璃」示意圖選擇了數量有限的筆記；這些筆記來自這三件出版品，不過絕大部分來自我們一般所稱的《綠盒子》。杜象的筆記有些段落遭到刪減，但保留的部分則原封未動。另有書收錄了活字印刷版的完整筆記，對學生和研究者彌足珍貴。我們的意圖在於確保文圖平衡。

註釋

* 　Richard Hamilton,"Introduction"，in *Marcel Duchamp*，*Eau et Gaz*，*machine célibataire*，*moteur Mariée*，「大玻璃」示意圖，龐畢度中心國立現代美術館，巴黎，2000 年。

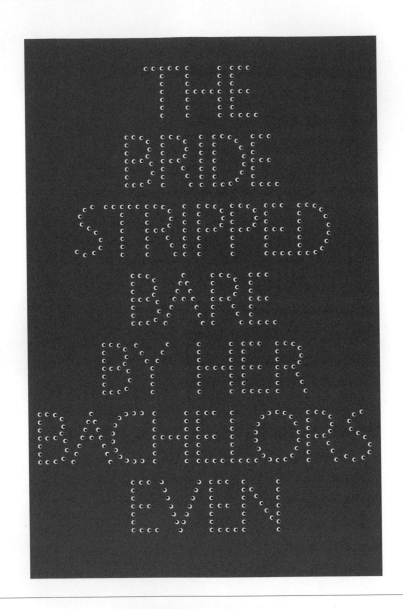

《綠書》，1960 年，
理查·漢彌爾頓為
馬塞爾·杜象《綠盒子》（1934 年）
製作的活字印刷版

封面模仿杜象為其《綠盒子》所製作的盒蓋

2008 年－
馬塞爾·杜象，
新娘被剝得精光

理查·漢彌爾頓

　　1956 年，理查·漢彌爾頓連同柯林·聖約翰·威爾森（Colin St. John Wilson）和安東尼·希爾（Anthony Hill）一起受邀參加倫敦當代藝術學院舉行的一場馬塞爾·杜象的討論會。自從奈傑爾·韓德森把羅蘭·彭羅斯和莉·米勒（Lee Miller）家的《綠盒子》拿給他看之後，盒子裡的筆記一直縈繞在他的腦海裡。當時，關於杜象的出版寥寥無幾；然而，儘管歐洲幾乎看不到他的作品，對其創作的好奇心卻愈來愈濃；漢彌爾頓認為值得去了解誘人的《綠盒子》。他成功借到了英國屈指可數的其中一件《綠盒子》；他是透過艾洛威向韓德森借的——1934 年杜象出版《綠盒子》不久後，佩姬·古根漢（Peggy Guggenheim）送了一件給韓德森作為生日禮物。1956 年，韓德森 39 歲並已成家；他的兩名幼子經常把《綠盒子》和裡頭各式各樣的筆記摹本拿出來玩，他深信某些文件一定已經不見。漢彌爾頓清點了盒子裡的東西，發現筆記完整無缺；1959 年當韓德森取回《綠盒子》時得知這個消息，非常高興。

　　為了當代藝術學院的活動，漢彌爾頓必須尋求協助。因為他不懂法文，所以說服了大學同事兼好友——藝術史家喬治·克諾可斯，利用幾個星期的午餐一起吃三明治，兩人仔細審視杜象用法文撰寫、並在其監督下所出版忠於原稿的筆記摹本。當克諾可斯以口述的

方式進行翻譯時，漢彌爾頓寫下了這些令人費解的文本。克諾可斯的直譯，對漢彌爾頓來說不合邏輯，本身是詹巴蒂斯塔・提埃波羅（Giambattista Tiepolo）專家的克諾可斯更是一頭霧水：他們不斷討論其他可能的解讀方式。

　　筆記的英打初稿顯示了所有插入的內容、修改和字下方畫的線，以及素描和圖表，開始用英文講述這段奇妙的故事。漢彌爾頓經過持續不懈的努力，累積了一定程度的了解，足以製作一份示意圖來解釋杜象在筆記中所描述的機械、化學、甚至情感的交互作用。此示意圖是他在當代藝術學院討論會上用來說明其論點的唯一視覺輔助材料。

　　討論會那晚，觀眾席間有位美國人宣稱跟杜象熟識；因為他在《視野》（View）雜誌的編輯室工作，這本雜誌曾經出版過一期杜象專刊。他認為這件作品根本是在開觀眾玩笑，因此把漢彌爾頓所做的嚴肅分析批評的一無是處。他說，如果杜象聽到這些愚蠢的話肯定笑得直不起腰來。這場討論會之後，漢彌爾頓把他的示意圖寄到紐約給杜象，請他更改錯誤、糾正誤解。一年後當他收到杜象的回函時，非常驚訝得到以下的回應：「您對筆記提供了如此詳細的闡釋」。杜象在信中還提到耶魯大學藝術史教授喬治・赫爾德・漢彌爾頓，「我給他看了您的示意圖和信，他表示有意和您一起籌備翻譯出版」。翻譯和活字印刷之複雜，占用了他接下來三年的時間，以致於他在自己的繪畫上進展緩慢。

　　1934 年，杜象出版了如今具傳奇色彩的《綠盒子》，裡頭收錄了「93 份文件（1911-1915 年間的照片、草圖和筆記手稿）以及一張用模板上色的版畫」，絕大多數和他的大型玻璃繪畫《新娘被她的單身漢們剝得精光，甚至》有關。 史詩般的圖像和筆記之間關係密切、相互依賴，以致於扁平長方盒的綠色絨面蓋子上只刻記了「大玻璃」的標題。毫無疑問，杜象把他的筆記視為作品必不可少的一部分。

　　杜象習慣把他的想法塗寫在身邊隨手可得的紙上：有時是寫信用的藍色薄紙；從某個印刷物撕下的一頁，上頭還有點空白可用的地方；啤酒杯墊、帳單、旅館信紙——他把腦子閃過的想法記在各式各樣的

紙上。這些想法可能用三行的簡單句子表達，但主要文件可能隨著時間而改變，增加了一些修改、寫在邊緣的註解和草圖。

三百件限量版的《綠盒子》，裡頭的筆記摹本不過是眾多（可能一千多件）手稿的一部分。某些近似《1914 年盒子》的文件；另外一些同樣和玻璃有關的筆記並沒有被收錄。儘管外界謠傳這些筆記是杜象從櫃子的抽屜中隨意抓取並且零散發表，他其實對這些筆記進行了有系統的篩選。事實上，杜象費時多年準備這些筆記，而且自己出版，以精緻的照相製版技術謹慎地複製。他選擇發表的是那些最能彰顯「大玻璃」非凡構思的筆記。

其中一份可能寫於 1912 年的筆記，以十頁相連折疊成手風琴狀；這份筆記和其他筆記相反，似乎一氣呵成，少有修改或補註。它鉅細靡遺地描述了一個機械型態的奇思妙想，如此與眾不同，似乎找不到任何其他類似的東西。那真是一個完美無瑕的構想。

對於杜象這件傑作，某些評論家認為新娘懸吊在她的單身漢上方，意味著聖母升天。另有評論家用佛洛伊德的精神分析理論來解讀。對於那些試圖用獨立於「大玻璃」之外的敘事或理論賦予作品意義的解讀，漢彌爾頓始終抱持極大的懷疑。杜象表明，其意圖在於建造一座藩籬，來保護自己的頭腦不受外在影響。他否認自己作為藝術家的使命，拋棄已掌握的純熟繪畫技藝；他對其他藝術家同儕漠不在乎，並且漠視歷史。杜象不計成功、不具野心或期待地展開這項幾乎不可能的任務，亦即只用自己在分析上的靈敏度並巧妙結合潛意識，來創作一件藝術品。他的態度讓漢彌爾頓無條件地欽佩。杜象可說是第一個表達對阿爾弗瑞‧賈里的欽佩、或宣稱自己如何受到魯塞爾激發的人；但他深思熟慮的方法論，以及應用在創作過程上的嚴格紀律，並非得自於賈里或魯塞爾的啟發。

杜象的獨特技巧在於煞費苦心地使用外推法（extrapolation）。他為十頁連成手風琴狀的那份筆記下了一個標題：《新娘被單身漢們剝得精光（「甚至」是後來才加上的）》。這張紙上面唯一的圖像位於第三頁邊緣空白處，大小和一張郵票相仿。這幅小圖的上半部寫著

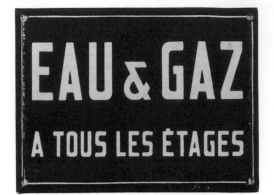

左－琺瑯標示牌，馬塞爾・杜象的
字母圖案現成品，
以模板複製於羅伯・勒貝爾
專書《論馬塞爾・杜象》的封套上，
巴黎，特里亞農出版社，1959 年

右－「大玻璃」整體結構草圖，
在一篇筆記的邊緣處

「Mariée」（新娘），下半部寫著「Cel」。不用多想也知道 MarCel（馬塞爾）這個名字是接下來要發展的敘事來源。小圖在中間被三條橫線分隔開來；性別之間的明確分界仍是「大玻璃」的一個顯著特徵。

當漢彌爾頓偕同喬治・克諾可斯開始嘗試理解《綠盒子》所蘊含的信息時，很快意識到文本屬於作品內在固有的一部分；要完全掌握「大玻璃」就必須對筆記有一定的認識。漢彌爾頓和喬治・赫爾德・漢彌爾頓及杜象一起進行翻譯三年之後，深刻領悟到這些筆記是「大玻璃」圖像必不可少的一部分。杜象的筆記啟動了這些機器。這件作品的每一個組件通過一連串環環相扣的功能，促成了整體的運作。

這些機器要運轉順利，必須具備兩個不可或缺的條件：啟動一系列作業程序的能量、以及加工處理成產品的原料。二十世紀初，巴黎的公寓驕傲地懸掛著一塊琺瑯製的標示牌，宣稱「每一層樓都有水和煤氣」。杜象將此作為自己的出發點。水提供了所需能量，而照明煤氣則是將經歷一系列化學和機械程序的原料。

一份關於「大玻璃」下半部、單身漢範疇的筆記，顯示杜象堅持為他啟動的行動提出說明。他寫道：「被給予的：1° 瀑布，2° 照明煤氣，我們將確定〔……〕的條件」。杜象隨即在其行動規劃中引入一個日後獲得清楚闡述的重要原則：「始終或盡可能給予兩個或數個辦法之間所做選擇的理由（通過具嘲諷意味的因果關係）。」在這篇標題為「一般筆記，為了一張令人捧腹大笑的畫」的筆記中，他同時列舉了「精確的繪畫，無所謂的美」。從 1912 年至 1923 年，杜象在創作中維持一種極端的二分法。一方面，他從事著二十世紀最細膩精煉、最精確計算的圖像創造。另一方面，他正在發明現成品，一件不經任何美學選擇或手工介入下產生的藝術品；一件必須認真去避免做決定的作品。

《綠盒子》的筆記帶領讀者經歷創造過程的每一個階段。筆記裡蘊含了大量的訊息：某些筆記如使用說明書般詳細清楚，包括作業程序以及相關機器的尺寸、形式和功能描述。同時，他對畫面各個面向所做的繁複而細膩的闡述，顯示他對懸而未決的形而上問題所進行的

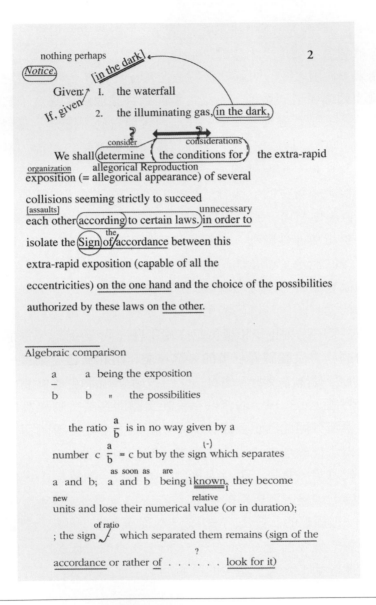

nothing perhaps 2
Notice. [in the dark]

 Given: 1. the waterfall
If, given 2. the illuminating gas, in the dark,

 consider considerations
 We shall determine (the conditions for) the extra-rapid
organization allegorical Reproduction
exposition (= allegorical appearance) of several

collisions seeming strictly to succeed
[assaults] unnecessary
each other according to certain laws. in order to
 the
isolate the Sign of accordance between this

extra-rapid exposition (capable of all the

eccentricities) on the one hand and the choice of the possibilities

authorized by these laws on the other.

Algebraic comparison

 a a being the exposition
 —
 b b " the possibilities

 the ratio $\frac{a}{b}$ is in no way given by a
 (-)
number c $\frac{a}{b}$ = c but by the sign which separates
 as soon as are
a and b; a and b being known, they become
new relative
units and lose their numerical value (or in duration);
 of ratio
; the sign ∫ which separated them remains (sign of the
 ?
accordance or rather of look for it)

理查·漢彌爾頓對馬塞爾·杜象《綠盒子》一篇
寫在「前言」背後的筆記所做的活字印刷翻譯

密集思考。事實上，杜象自己曾經說過：「之所以沒有解決辦法，是因為沒有問題。」

　　漢彌爾頓在和喬治・赫爾德・漢彌爾頓合作之前，認為值得研究一下曾經將杜象筆記翻成英文的嘗試。這些前例中有幾個名字出人意料。安德烈・布勒東是第一個、同時也是最具先見之明的杜象支持者。當他於 1932 年 9 月為《This Quarter》文學雜誌主編「超現實主義」專刊時，請賈克伯・布羅諾斯基翻譯了幾份筆記。他之所以選擇賈克伯・布羅諾斯基來從事這項工作，是因為他認為筆記的「部分內容具有技術性」的特徵。賈克伯・布羅諾斯基的興趣非常廣泛。他在二次世界大戰期間擔任英國軍事參謀的科學顧問，1943 年出版了一本關於威廉・布雷克的專著，之後成為隸屬英國國家煤炭局（National Coal Board）的研究主任。此外，相當偶然地，他也坐鎮由當代藝術學院為監督漢彌爾頓於 1951 年組織的「生長與型態」（Growth and Form）展而成立的科學委員會。英國導演和超現實畫家哈弗瑞・詹尼斯也曾為另一份刊物嘗試翻譯過杜象的幾篇筆記；但和布羅諾斯基一樣，他未能意識到文字本身就是圖像；每頁下方補充的註解未能傳達出手稿具有的獨特性。

　　語言翻譯不過是這項工作的其中一部分。將仿真摹本和布羅諾斯基的翻譯進行比對，我們很快得到結論：要找到和杜象旗鼓相當的方式來出版這些筆記，並非易事。摹本將讀者直接帶到藝術家的腦子裡，這是任何其他媒介都無法勝任的。凸版照相的高逼真度得以還原呈現創造性的過程，包括它所具有的自發性：創作確實充滿了張力。如果將筆記翻譯成英文時屈就於鉛字的限制，必然削弱了思想的豐富性，並且阻礙讀者進入作者的腦子裡。除非另想辦法來解決活字規格所帶來的限制，筆記的意義將喪失殆盡。在杜象試圖闡明關於被給予的「照明煤氣」的一系列相關筆記中，難度尤其不言可喻。四篇筆記鉅細靡遺地闡述了「照明煤氣的進展（改善）」—— 本文以圖版呈現其中一篇。

　　煤氣首先被裝入八個男性模具（之後變成九個）中，並被塑造成

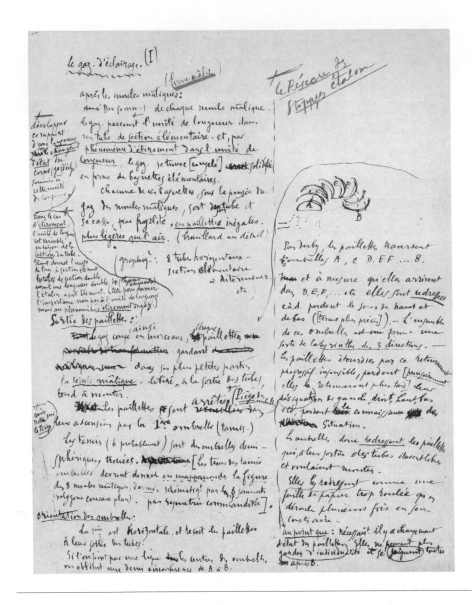

馬塞爾・杜象《綠盒子》的一篇筆記
（1934 年），關於「照明煤氣」

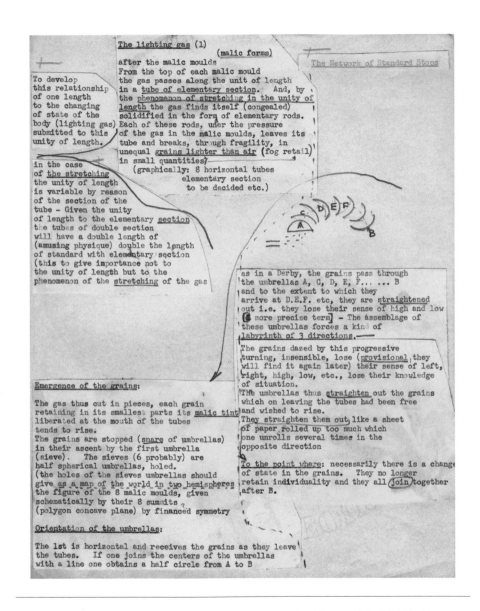

理查・漢彌爾頓和喬治・克諾可斯對關於
「照明煤氣」的筆記所做的英文翻譯，
以打字和剪貼的方式複製原來的排版

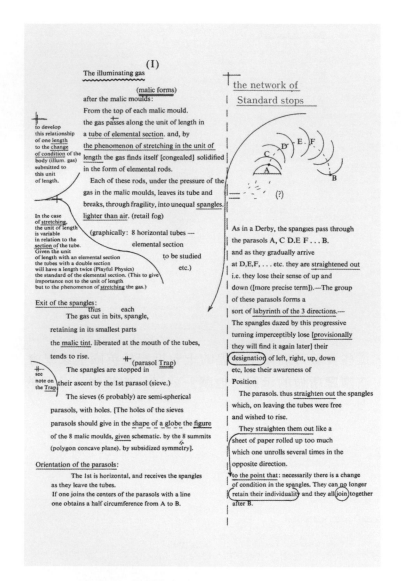

(I)

The illuminating gas

(malic forms)

after the malic moulds:

From the top of each malic mould.

the gas passes along the unit of length in

a tube of elemental section. and, by

the phenomenon of stretching in the unit of

length the gas finds itself [congealed] solidified

in the form of elemental rods.

 Each of these rods, under the pressure of the

gas in the malic moulds, leaves its tube and

breaks, through fragility, into unequal spangles.

lighter than air. (retail fog)

(graphically: 8 horizontal tubes ---

 elemental section

 to be studied

 etc.)

to develop
this relationship
of one length
to the change
of condition of the
body (illum. gas)
submitted to
this unit
of length.

In the case
of stretching,
the unit of length
is variable
in relation to the
section of the tube.
Given the unit
of length with an elemental section
the tubes with a double section
will have a length twice (Playful Physics)
the standard of the elemental section. (This to give
importance not to the unit of length
but to the phenomenon of stretching the gas.)

Exit of the spangles:

 thus each

The gas cut in bits, spangle,

retaining in its smallest parts

the malic tint. liberated at the mouth of the tubes,

tends to rise. (parasol Trap)

 The spangles are stopped in

see
note on
the Trap.

their ascent by the 1st parasol (sieve.)

 The sieves (6 probably) are semi-spherical

parasols, with holes. [The holes of the sieves

parasols should give in the shape of a globe the figure

of the 8 malic moulds, given schematic. by the 8 summits

(polygon concave plane). by subsidized symmetry].

Orientation of the parasols:

 The 1st is horizontal, and receives the spangles
as they leave the tubes.
If one joins the centers of the parasols with a line
one obtains a half circumference from A to B.

the network of
Standard stops

As in a Derby, the spangles pass through

the parasols A, C D.E F . . . B.

and as they gradually arrive

at D,E,F, . . . etc. they are straightened out

i.e. they lose their sense of up and

down ([more precise term]).—The group

of these parasols forms a

sort of labyrinth of the 3 directions.—

The spangles dazed by this progressive

turning imperceptibly lose [provisionally

they will find it again later] their

designation of left, right, up, down

etc, lose their awareness of

Position

 The parasols. thus straighten out the spangles

which, on leaving the tubes were free

and wished to rise.

 They straighten them out like a

sheet of paper rolled up too much

which one unrolls several times in the

opposite direction.

to the point that: necessarily there is a change

of condition in the spangles. They can no longer

retain their individuality and they all join together

after B.

<div align="center">

喬治・赫爾德・漢彌爾頓

和理查・漢彌爾頓在《綠書》中

對一篇關於「照明煤氣」的筆記

所做的活字印刷翻譯

</div>

模具的形狀。每個模具頂端有一個「毛細管」，被塑形的煤氣經由毛
細管從模具排放出來。當煤氣行經管子時，「凝固成基本條狀」。這
些脆弱且細如針的條狀物從毛細管出來並上升到空中時，破碎成閃爍
發亮的薄片，並吸引穿過呈半圓排列的篩子。這些閃亮的細片穿過篩
子時，變成了「分散的懸浮」，從篩子中噴湧而出。對於照明煤氣進
行過程的不同描述對讀者並無太多啟發，反正作者也不是為了給讀者
看才寫這些筆記。筆記是杜象打造一個平行的、擁有自身因果關係的
邏輯世界所做的英勇努力。

　　在左欄上方，在「par phénomène d'étirement dans l'unité de
longueur」（藉由長度整體的伸展現象）旁邊，寫在空白處的文字
提到凝固煤氣的長度變化。右欄上方用紅筆插入了「le réseau de
stoppages étalon」（標準縫補線網絡）這些字。這是杜象首次提到
「標準縫補線」，然而這個線的網絡將成為「大玻璃」的一個重要特
徵。杜象展開了一系列令人眩目的推測，涉及機器設備的製造和實驗
的進行，這些實驗可媲美在輝煌的十七世紀於英國皇家學會（Royal
Society）演講廳所做的示範。他讓一公尺長的線從一公尺的高度落
下，並且小心描摹了所得到的曲度。之後他將這個操作重新執行並製
作出三個樣本，用來確定將照明煤氣傳到第一個篩子的九個毛細管的
型態。這些描述僅能勉強暗示杜象漫長的摸索過程所煥發出的豐富內
涵。

　　1913 年初，杜象在將照明煤氣帶到下一階段的作業程序上遭遇
了問題。杜象死後，保羅·馬蒂斯於 1980 年為龐畢度中心出版的筆
記中，有兩篇是關於「研碎器和冷凝器」。這兩篇筆記談到從毛細
管散出的照明煤氣的處理，並且包含了對篩子的指涉。艾可·邦克和
漢彌爾頓籌備《不定詞〔白盒子〕》的英文版時，提出保羅·馬蒂斯
所匯編的筆記中這個研碎器的問題。兩人花了數小時不斷討論這個問
題，但最終沒有得到任何結論。

　　杜象一篇 1913 年的珍貴筆記，於 1959 年送給了碧翠絲·康寧漢
（Beatrice Cunningham），直到 2008 年才獲得發表。當中呈現一個

結合篩子、排氣管和濾網的設備。條狀的照明煤氣被送進裡頭，碾碎後進入一個可能旋轉用的攪拌機。「研碎」（triturer）的根源是拉丁文 *triturare*，意思是「打穀」。一份保存在日內瓦大學檔案館的資料呈現一架 1881 年的法國打穀機。出生於 1887 年的杜象，童年很可能見過這樣的機器。由於他對工業製圖的興趣，他或許看過打穀機的圖。打穀機的圖會不會被用來解讀杜象《綠盒子》筆記標題上那些不相干的文字？在「新娘被她的單身漢們剝得精光，甚至」這行字的下方，他補充寫了個副標「農業機器」，並用紅筆圈起來，再輕輕劃掉。他在同一頁左下方寫道：

「設備

用於耕作的器具。」

杜象送給康寧漢的草圖可看作是他最初對於走出照明煤氣僵局的一次嘗試。他的優雅發明——男性模具，在一個對「大玻璃」整體發展非常關鍵的時刻臻至完善：他決定「制服和男僕制服的墓園」要有九個人物，而不是八個。這點很重要，因為他開始意識到在計算裡引入 3 這個數字的優點。3 這個數字可以讓整體結構獲得統一的節奏；杜象稱之為「長時間的反覆旋律」。1 是整體，2 是成雙成對，3 則代表多數。3×3 等於 9：這正是他的模具所需要的數目。

和頭髮一樣纖細的毛細管輸送了被模具塑成人物形狀的蒸氣，並將它降為凝固狀態，從毛細管出來時成為細「針」。這些管子並且在讓照明煤氣發生變化上起到了另一個非凡的作用——在整體長度中將它拉長。這個屬性衍生自「一公尺長的線從一公尺的高度任其變形地落在一個水平面」所確定的曲線輪廓；這個曲線輪廓提供了三個彎曲的標準器，每一個被使用了三次，用來創作與每個男性模具頂端相接的毛細管網絡。

最有可能的假設是杜象放棄了篩子的靈感——打穀機。另一個想法是 1911 年為裝飾哥哥雷蒙家廚房而創作的小幅油畫《咖啡研磨機》。一如既往，馬塞爾的靈感總是來自他自己。

有賴於當代藝術學院大贊助人暨著名藝術出版社隆德杭弗瑞斯

達梅（Damey）打穀機，直接轉盤置於打穀機下方

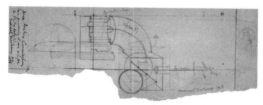

中：馬塞爾・杜象的一篇筆記，1913 年
下：馬塞爾・杜象的兩篇筆記，發表於《筆記》，龐畢度中心，巴黎，1980 年

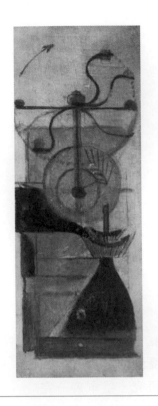

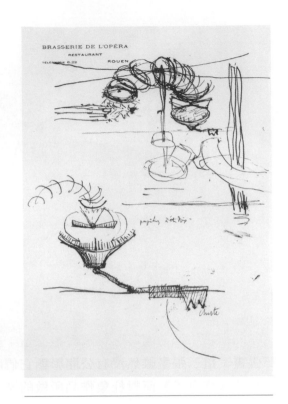

馬塞爾‧杜象，
《咖啡研磨機》，
1911 年

馬塞爾‧杜象，
《綠盒子》的一篇筆記，
1934 年

（Lund Humphries）總裁彼得‧葛列格里（Peter Gregory）居間斡旋，杜象為「大玻璃」所做的筆記得以獲得發表。漢彌爾頓獲得卡普利基金會的一項獎賞，用來支付出版社慷慨接受的低廉印刷費。1960 年，漢彌爾頓廉價出版的第一版一千本獲得了相當大的迴響，足以支付他的花費。這本書雖然不是走大眾路線，但仍舊再版，並且發行近五十年來仍可在書店買到。

　　杜象知道，如果我們能夠追溯產生這件精密繪畫裝置的思路，將有助於對《綠盒子》的研究。讀者的第一個衝動會是按主題將紙片聚

左 - 紙板油彩，33×12.5 公分，倫敦泰德現代美術館

集起來，之後再試圖在它們之間找到時間先後順序來排列。五篇筆記
上頭標注了年代，全寫於 1913-1915 年間。《綠盒子》同時也包含了
六件重要作品的複製品：《咖啡研磨機》（1911 年）、《從處女到新
娘的過渡》（1912 年）、《新娘》（1912 年）、《巧克力研磨機》（1914
年），以及為「大玻璃」創作的兩張真實尺寸的玻璃習作《九個男性
模具》（1913-1915 年）和《裝有水車的台車》（1913-1915 年）。
當我們理解到《新娘被她的單身漢們剝得精光，甚至》的單身漢機器
僅僅用了三年就達到這種完整度，這點著實令人訝異。杜象 1915 年
去了紐約之後，開始著手創作兩片大型玻璃的繪畫。

　　儘管漢彌爾頓的裝訂小書無法提供讀者關於杜象《綠盒子》的完
整經驗，然而這本書確實嘗試追隨杜象所走的路徑。1957 年至 1960
年間所進行的活字印刷翻譯，與杜象在同樣時間所締造的成就相較，
似乎花了很長的時間。然而，《綠盒子》的筆記或許占據了漢彌爾頓
三年的思緒，但他同時也忙於其他計畫：展覽、講座、教課，尤其是
三張畫；這三張畫雖然沒有公開彰顯它們所受到的影響，但歸功於他
因翻譯《綠盒子》而對杜象作品所做的深入研究。這本書一完成，漢
彌爾頓自信地接連創作出一系列開始樹立其藝術家聲望的繪畫。

註釋

*　　"Marcel Duchamp, The Bride Stripped Bare"　，未發表過的文章。

理查·漢彌爾頓《馬塞爾·杜象》，1967 年，
在漢彌爾頓工作室（倫敦赫爾斯特大道）
為《眼科醫生的見證》的複數版簽名

用於《馬塞爾·杜象》海報的照片，80×58.5 公分

理查・漢彌爾頓《迴文》，1974 年

3D 壓克力透鏡攝影，72.5×57.1 公分

參考書目

重新發表於本書的文章原文

Richard Hamilton, "Towards a typographical rendering of the Green Box", *Uppercase*, n. 2，倫敦，1959 年，頁數不詳；重刊於 Richard Hamilton, *Collected Words*, Thames and Hudson，倫敦，1982 年，182-193 頁。

Richard Hamilton 和 George Heard Hamilton, *Art-Anti-Art: Marcel Duchamp Speaks*，和杜象的訪談，第二部分，1959 年 3-4 月在紐約及 1959 年 7 月在倫敦錄製，1959 年 11 月 13 日播放，英國國家廣播公司 BBC（逐字稿由 BBC 提供）：錄音帶由 William Furlong 編輯，coll. "Audio Arts", vol. II, n.4, 1976 年。

Richard Hamilton, "The Green Book", *The Bride Stripped Bare by Her Bachelors, Even. A Typographical Version by Richard Hamilton of Marcel Duchamp's Green Box*, George Heard Hamilton 翻譯, Percy Lund Humphries，倫敦和布拉福德（Bradford）及 George Wittenborn，紐約，1960 年；重刊於 Richard Hamilton, *Collected Words*，同前引書，194-197 頁。

Richard Hamilton，和杜象的訪談，1961 年 9 月 27 日錄製，"Monitor" 1962 年 6 月 17 日播放，BBC（逐字稿由 BBC 提供）。

Richard Hamilton, "Duchamp", *Art International*, vol. VII, n. 10, 1964 年 1 月 16 日；重刊於 Richard Hamilton, *Collected Words*，同前引書，198-207 頁。

Richard Hamilton, "前 言", *NOT SEEN and/or LESS SEEN of/ by MARCEL DUCHAMP/RROSE SÉLAVY 1904-64. MARY SISLER COLLECTION*，展覽畫冊，1965 年 1 月 14 日 — 2 月 13 日，Cordier & Ekstrom Gallery，紐約；重刊於 Richard Hamilton, *Collected Words*，同前引書，208-209 頁。

Richard Hamilton, "The Bride Stripped Bare by Her Bachelors, Even Again", *The Bride Stripped Bare by Her Bachelors, Even Again. A Reconstruction by Richard Hamilton of Marcel Duchamp's Large Glass.*

University of Newcastle-upon-Tyne, Newcastle-upon-Tyne，1966 年；重刊於 Richard Hamilton, *Collected Words*，同前引書，210-215 頁。

Richard Hamilton， 序 文，*The Almost Complete Works of Marcel Duchamp*，展覽畫冊，Arts Council, Tate Gallery，倫敦，1966 年 6 月 18 日－7 月 31 日；重刊於 Richard Hamilton, *Collected Words*，同前引書，216-217 頁。

Richard Hamilton, "The Large Glass"，*Marcel Duchamp*，展覽畫冊，Philadelphia Museum of Art, 1973 年 9 月 22 日 － 11 月 11 日 ／ The Museum of Modern Art, New York, 1973 年 12 月 3 日 － 1974 年 2 月 10 日 ／ The Art Institute of Chicago，1974 年 3 月 9 日 － 4 月 2 日，Anne d'Harnoncourt 和 Kynaston McShine 主編，The Museum of Modern Art, New York, 1973 年；重刊於 Richard Hamilton, *Collected Words*，同前引書，218-233 頁。

Richard Hamilton, "Whom Do You Admire?"，*ARTnews*，1977 年 11 月，75 週年特刊，New York；重刊於 Richard Hamilton, *Collected Words*，同前引書，238 頁。

Richard Hamilton, "Schooling"（節 選），Richard Hamilton, *Collected Words*，同前引書，10 頁。

Richard Hamilton， "NYC, NY, and LA, Cal. USA"，*Marcel Duchamp*, Richard Hamilton, *Collected Words*，同前引書，54-55 頁；最後一段曾發表在 *Richard Hamilton, Paintings etc. '56-64*，展覽畫冊，Hanover Gallery，倫敦，1964 年。

Richard Hamilton， " 'The Reconstruction of Duchamp's Large Glass', Richard Hamilton in Conversation with Jonathan Watkins"，*Art Monthly*，n. 136, 1990 年，3-5 頁。

Richard Hamilton， "An Unknown Object of Four Dimensions"，*Marcel Duchamp A l'infinitif/ In the infinitive. A Typotranslation by Richard Hamilton and Ecke Bonk of Marcel Duchamp's White Box*, The Typosophic Society, Northend 1999 年。

Richard Hamilton， 緒 論，*Marcel Duchamp. Eau et Gaz, machine célibataire, moteur Mariée*，兩張卡片，「大玻璃」示意圖，Musée national d'art moderne, Centre Pompidou，巴黎，2000 年。

Richard Hamilton, "Marcel Duchamp. The Bride Stripped Bare", 未發表過文章。

以及

Andrew Forge, "In Duchamp's Footsteps'. Richard Hamilton's Reconstruction of Marcel Duchamp's *The Bride Stripped Bare by Her Bachelors, Even* (the *Large Glass*) of 1915-23 ", Richard Hamilton 和 Mark Lancester 的照片，*Studio International*, vol. 171, n.878, 1966 年，248-251 頁。

Peter Lawrie, "Pop-eyed-and Gasping", *Sunday Times*, 1962 年 6 月 24 日（評漢密爾頓／杜象訪談， "Monitor", BBC, 1962 年 6 月 17 日。）

畫冊

The Almost Complete Works of Marcel Duchamp, Arts Council England, Tate Gallery，倫敦 1966 年。

The Art of Assemblage, The Museum of Modern Art，紐約 1961 年。

Galeria Cadaqués. Obres de la Col-lecció Bombelli, Museu d'Art Contemporani de Barcelona，巴塞隆納 2006 年。

Marcel Duchamp: By or of Marcel Duchamp or Rrose Sélvay. A Retrospective Exhibition, Pasadena Art Museum，洛杉磯 1963 年。

Marcel Duchamp. Schilderijen, tekeningen, ready-mades, documenten, Gemeentemuseum，海牙 1965 年。

Marcel Duchamp. Philadelphia Museum of Art 和 The Museum of Modern Art，紐約，1973 年。

Marcel Duchamp. Jean Clair 主 編，4 冊，Musée national d'art moderne, Centre Pompidou，巴黎 1977 年，第一冊：《杜象書寫一生的計畫》，Jennifer Cough-Cooper 和 Jacques Caumont 著；第二冊：《杜象作品全集》，Jean Clair 主編；第三冊：《杜象：入門書》，Jean Clair 主編；第四冊：《維克多》，Henri-Pierre Roché 著。
Marcel Duchamp. Bompiani, 米蘭 1993 年。

Marcel Duchamp. Eau et Gaz, machine célibataire, moteur Mariée, 兩張卡片,「大玻璃」示意圖,Musée national d'art moderne, Centre Pompidou,巴黎 2000 年。

NOT SEEN and/or LESS SEEN of/by MARCEL DUCHAMP/RROSE SÉLAVY 1904-64. MARY SISLER COLLECTION, 1965 年 1 月 14 日 — 2 月 13 日,Cordier & Ekstrom Gallery,紐約 1965 年。

Richard Hamilton, Paintings etc. '56-64,Hanover Gallery,倫敦 1964 年。

Richard Hamilton, Teknologi, idé, Moderna Museet,斯德哥爾摩 1989 年。

Richard Hamilton, Tate Gallery,倫敦 1992 年。

Richard Hamilton, Prints and Multiples 1939-2002,Kunstmuseum Winterthur/Richter Verlag,杜塞爾道夫 2003 年。

Richard Hamilton, Retrospective. Paintings and Drawings 1937-2002. Museu d'Art Contemporani de Barcelona 和 Museum Ludwig Köln, Verlag der Buchhandlung Walther König,科隆 2003 年。

一般書籍

André Breton, *Le Surréalisme et la Peinture*, Gallimard,巴黎 1965 年.

Martha Burskirk 與 Mignon Nixon 主編,*The Duchamp Effect. Essays, Interviews, Round Table*, October Book, The MIT Press,麻省劍橋和倫敦 1996 年。

D'Arcy Wentworth Thompson, Forme et Croissance, Dominique Teyssié 翻譯,John Teyler Bonner 主編,Seuil 和 CNRS,巴黎 1994 年(*On Growth and Form*, University Press,麻省劍橋,1917 年)。

Marcel Duchamp,《1914 年盒子》(5 件),巴黎,1914 年。

Marcel Duchamp,《新娘被她的單身漢們剝得精光,甚至(綠盒子)》,平裝版(300 件)和精裝版(20 件),Rrose Sélavy 編輯,巴黎,1934 年。

The Bride Stripped Bare by Her Bachelors, Even. A Typographic Version by Richard Hamilton of Marcel Duchamp's Green Box, George Heard Hamilton 翻譯，Percy Lund Humphries，倫敦／布拉福德（Bradford）和 George Wittenborn，紐約 1960 年，尺寸：23.3 x 15.4 公分 Marcel Duchamp，《不定詞（白盒子）》，Marcel Duchamp 和 Cleve Gray 英譯，Cordier & Ekstrom，紐約，1967 年。

Marcel Duchamp. Notes, Paul Matisse 介紹與翻譯，Centre Pompidou，巴黎，1980 年。

Marcel Duchamp. Briefe an Marcel Jean, Silke Schreiber Verlag，慕尼黑，1987 年。

Marcel Duchamp. Entretiens avec Pierre Cabanne, Somogy éditions d'Art，巴黎 1976 年，1995 年再版。

Marcel Duchamp à l'infinitif. In the infinitive, A typotranslation by Richard Hamilton and Ecke Bonk of Marcel Duchamp's White Box, Northend 1999 年。

George Heard Hamilton, *Marcel Duchamp: From the Green Box*, The Readymade Press, New Heaven 1957 年。

Richard Hamilton, *Collected Words*, Thames and Hudson，倫敦，1982 年。

Robert Lebel, *Sur Marcel Duchamp*, Trianon Press, Paris 1959；新版增加了杜象未發表過的書信，1996 年。

Bernard Marcadé, *Marcel Duchamp. La vie à crédit*, Flammarion, 巴黎，2007 年。

Francis M. Naumann 和 Hector Obalk 主 編，*Affect Marcel. The Selected Correspondence of Marcel Duchamp*, Thames and Hudson，倫敦，2000 年。

Francis M. Naumann, *Marcel Duchamp. L'art à l'ère de la reproduction mécanisée*, Hazan，巴黎 1999 年（*Marcel Duchamp. The Art of Making Art in the Age of Mechanical Reproduction*. Harry N. Abrams, 1999 年）。

Octavio Paz, *Marcel Duchamp ou le château de la pureté*, Monique Fon-Wust 譯自西班牙文，Claude Givaudan，日內瓦，1967 年。

Michel Sanouillet 主編，*Marchand du sel. Écrits de Marcel Duchamp*, Le Terrain Vague; coll. "391"，巴黎，1959 年。

Michel Sanouillet 主 編，*Duchamp du Signe. Écrits de Marcel Duchamp*, Flammarion，巴黎，1975 年。

Michel Sanouillet 和 Paul Matisse 主編，*Marcel Duchamp. Duchamp du Signe 及 Notes*, Flammarion，巴黎，2008 年。

Arturo Schwarz 主 編，*The Complete Works of Marcel Duchamp*, Thames and Hudson，倫敦，1969 年，Harry N. Abrams，紐約，1969 年。

Arturo Schwarz 主 編，*Marcel Duchamp. Notes and Projects for the Large Glass*, George Heard Hamilton, Cleve Gray 和 Arturo Schwarz 翻譯，Thames and Hudson， 倫 敦，1969 年，Harry N. Abrams， 紐 約，1969 年。

Serge Stauffer 主 編，*Marcel Duchamp. Interviews und Statements*, Graphische Sammlung Staatsgalerie Stuttgart, Cantz，斯圖加特，1992 年。

Calvin Tomkins, *Duchamp. A Biography*, Chatto & Windus，倫敦 1997 年。

文章、論文和訪談

André Breton,《La phare de la mariée》, *Moniteur*, vol. II. n.6 , 1935 年冬季刊，45-49 頁。

André Breton,《Marcel Duchamp. The Bride Stripped Bare by Her Own Bachelors》（J. Bronowski 譯），*This Quarter*, vol. V. n.1, 1932 年 9 月號，189 － 192 頁。

Marcel Duchamp, "The Creative Act", *ARTnews*, vol. LVI. n.4， 紐 約 1957（杜象在美國藝術聯合會的英文演講，德州休士頓 1957）；同上，*Duchamp du signe*；巴黎 1975 年，187 － 189 頁，杜象譯。

André Gervais,《Roue de bicyclette, épitexte, texte et intertextes》,

Les Cahiers du Musée national d'art moderne, n.30，1989 年冬季刊，59-80 頁。

George Heard Hamilton, "Marcel Duchamp speaks"，*Etant donné Marcel Duchamp*, n.4, 2002 年第二季，108-117 頁（1959 年在紐約進行的訪談）。

Richard Hamilton, "Son of the Bride Stripped Bare"，*Art and Artists*, I, 1966 年，22-26 頁。

Richard Hamilton 和 George Heard Hamilton, "Mr. Duchamp, if only you'd known Jeff Koons was coming"，*Arts Newspaper*, n.15, 1992 年 2 月，13-14 頁。

Harriet Janis 和 Sidney Janis, "Marcel Duchamp. Anti-Artist"，*View*, New York, 杜象專刊，vol. V. n.1, 1945 年 3 月，18 — 19，21-24，53-54 頁；重刊於 Joseph Masheck 主編，*Marcel Duchamp in Perspective*, Prentice Hall, Englewoods Cliffs，紐澤西，1957 年，30-40 頁。

Jasper Johns, "Duchamp"，*Scrap*, n.2, 1960 年 12 月 23 日，4 頁；重刊於 Kirk Varnedoe 主編，*Jasper Johns, Writings, Sketchbook Notes, Interviews*, The Museum of Modern Art, 紐約 1996 年。

Sarat Maharaj, " 'A Monster of Veracity, a Crystalline Transubstantiation': Typotranslating the Green Box"，in 主編：Martha Burskirk and Mignon Nixon, *The Duchamp Effect. Essay, Interviews, Round Table*（杜象效應 —— 論文，訪談，圓桌），October Book, The MIT Press，麻省劍橋和倫敦 1996 年，58-91 頁。

Michel Sanouillet, "Dans l'atelier de Marcel Duchamp"，*Les Nouvelles littéraires*. n.1424，1954 年，5 頁。

Hans de Wolf,《Marcel Duchamp, Alain Jouffroy, Gustave Courbet et ces quelques lignes qui dérangent》, *Critique d'art*, n.25，2005 年春季刊，115-119 頁。

關於杜象更完整的法文書目，參看 Michel Sanouillet 和 Paul Matisse 主編，*Marcel Duchamp. Duchamp du Signe* 及 *Notes*, Flammarion, Paris 2008。更完整的英文書目，參看網站 www.lib.uiowa.edu/data/oasis/html. International Dada Archive, International Online Bibliography of Dada。

誠摯致謝

美德文化藝術基金會榮幸出版中文版的《解密大師：理查‧漢彌爾頓論馬塞爾‧杜象　文章、訪談和書信選集》。本書記錄了理查‧漢彌爾頓和馬塞爾‧杜象之間豐實的藝術合作與友誼；這兩位二十世紀最具影響力的藝術家，其作品的重要性持續影響著當代藝術家們的實踐與思考。

美德文化藝術基金會新的出版項目旨在提供藝術學者、學生、懷有好奇心的讀者與愛好藝術人士在藝術史和理論、博物館學、評論等領域具深遠影響的文章和書籍的中文翻譯。通過本書的編輯，本基金會為藝術領域，以及──就本書而言──馬塞爾‧杜象的傑作「大玻璃」的學術研究和理解，作出了貢獻。

美德文化藝術基金會深切表達感謝：馬塞爾‧杜象協會（Association Marcel Duchamp）、理查‧漢彌爾頓遺產管理委員會（The Estate of Richard Hamilton）慷慨與不斷的合作，同時感謝紅屋之友協會（Association des Amis de La maison rouge）、安托爾‧德‧蓋爾伯基金會（Fondation Antoine de Galbert）、以及 JRP／Ringier Kunstverlag 對這項計劃一直以來的支持。誠摯感謝柯琳‧迪瑟涵與潔昕‧塔辛分享她們對杜象與漢彌爾頓之間非比尋常的藝術關係的熱情、知識和研究，以及監督本書出版的過程，使得《解密大師》中文版得以問世。這本書如果沒有余小蕙寶貴的合作，還有翻譯法文原著的卓越能力是不可能完成的，誠摯感謝她。為這本複雜出版品進行珍貴編輯工作的黃茜芳，也同樣很感謝。

最後，美德文化藝術基金會也要感謝藝術家薩阿丹‧阿菲夫（Saâdane Afif），是他拋出最初的火花，提出用中譯本來慶祝 2017 年杜象《泉》一百週年紀念的想法。特此紀念我們親愛的朋友倪再沁（1955-2015）教授，前東海大學藝術學院院長、國立台灣美術館館長，他深刻理解杜象的「大玻璃」，教授很多台灣學藝術的學生學習明瞭。以此，謹記《解密大師》中文版的出版。（翻譯：黃茜芳）

張馨文（Francise Chang）
美德文化藝術基金會藝術總監

解密大師：理查‧漢彌爾頓論馬塞爾‧杜象 文章、訪談和書信選集

Le Grand Déchiffreur. Richard Hamilton sur Marcel Duchamp. Une sélection d'écrits, d'entretiens et de lettres

Edition originale© 2009 Association des Amis de La maison rouge, La maison rouge - Fondation Antoine de Galbert et JRP ╱ Ringier Kunstverlag AG, "Lectures maison rouge"（「紅屋閱讀」）叢書，叢書總監：Patricia Falguières

總監：柯琳‧迪瑟涵（Corinne Diserens）與潔昕‧塔辛（Gesine Tosin）
編輯協調：Clément Dirié, Anne de Margerie, 張馨文（Francise Chang）、蘇苡柔
譯者：余小蕙
譯文審校和校對：黃茜芳、蘇苡柔、謝翠鈺
美術協力：林芷伊、吳詩婷
封面內頁：理查‧漢彌爾頓《標誌》，卡達克斯街頭，1975 年
圖像版權：George Cserna（6 頁）, Richard Hamilton（224 頁）, Mark Lancaster（200-206 頁）, Man Ray（78 頁）, Seber Ugarte（16 頁）版權所有，翻印必究。
杜象作品及文章 © Association Marcel Duchamp（馬塞爾‧杜象遺產管理委員會）/ADAGP, Paris & SACK, Seoul, 2018；© Man Ray TRUST/ADAGP, Paris & SACK, Seoul, 2018；漢彌爾頓作品及文章：© The Estate of Richard Hamilton（理查‧漢彌爾頓遺產管理委員會），2017；前言：© 柯琳‧迪瑟涵（Corinne Diserens）與潔昕‧塔辛（Gesine Tosin）
致 謝：Pablo Azul；Luca Bombelli；Rita Donagh；Séverine Gossart；Roderic Hamilton；Dona Hochart；Pauline de Laboulaye；Edigio Marzona；Antoine Monnier；Nigel McKernaghan；Edda 與 Kaspar Tosin；日內瓦藝術和考古學圖書館；巴黎龐畢度中心；巴塞隆納當代藝術博物館。
出版者：財團法人美德文化藝術基金會（MDCA Foundation）
協力出版‧印製‧發行：時報文化出版企業股份有限公司
　　　　　　　　10803 台北市和平西路三段二四〇號七樓
　　　　　　　　發行專線—〔〇二〕二三〇六六八四二
　　　　　　　　讀者服務專線—〇八〇〇二三一七〇五
　　　　　　　　　　　　　〔〇二〕二三〇四七一〇三
　　　　　　　　讀者服務傳真—〔〇二〕二三〇四六八五八
　　　　　　　　郵撥—一九三四四七二四時報文化出版公司
　　　　　　　　信箱—台北郵政七九～九九信箱
時報悅讀網：http://www.readingtimes.com.tw
法律顧問：理律法律事務所 陳長文律師、李念祖律師
印刷：勁達印刷有限公司
初版一刷：二〇一七年十二月二十九日
定價：新台幣四二〇元

解密大師：理查‧漢彌爾頓論馬塞爾‧杜象　文章、訪談和書信選集 / -- 初版 . --
臺北市：時報文化 , 2017.12
　　面 ；　公分 . -- 〔時報悅讀；16〕
譯自 : *Le Grand Déchiffreur. Richard Hamilton sur Marcel Duchamp. Une sélection d'écrits, d'entretiens et de lettres*
ISBN 978-957-13-7233-4〔平裝〕
1. 漢 彌 爾 頓〔Hamilton, Richard, 1922-2011〕2. 杜 象〔Duchamp, Marcel, 1887-1968〕3. 藝術家 4. 書信 5. 傳記

909.94　　　　　　　　　　　　　　　　　　　　　　　　　　106021414

ISBN 978-957-13-7233-4
Printed in Taiwan